Horigome Kenji 堀込憲二

台灣 系譜學 磁磚

台灣磁磚大百科 · 八大類磁磚鑑賞

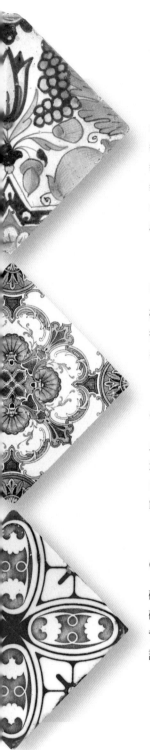

Chapter 4. 八大類磁磚鑑賞 APPRECIATION

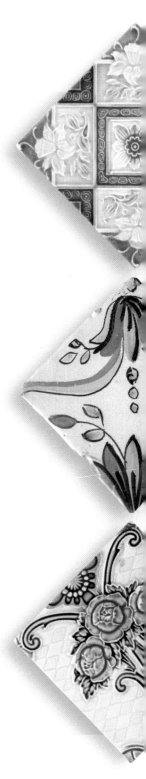

附錄 APPENDIX

後記

台灣磁磚的文化盛宴

　　國藝會台灣書寫專案在2023年邁入第六屆徵件，是台灣第一個以非虛構書寫為主題的補助專案。本書《台灣磁磚系譜學：台灣磁磚大百科・八大類磁磚鑑賞》，是堀込憲二教授長達二十多年豐厚的田野調查總成。堀込教授定居台灣三十五年，專業領域涵蓋文化資產保存、建築與景觀設計，特別是日治時期的建築裝飾材磁磚研究，是台灣研究先驅，也對台灣文化資產保存和建築設計領域的發展，多所貢獻。堀込教授深入台灣磁磚的內在知識探索，及其承載的故事和藝術價值，都彌足珍貴。國藝會能從旁促成本書的出版，備感榮幸。

　　《台灣磁磚系譜學》分為四大章節，從堀込教授走遍世界各地的磁磚研究故事開啟序幕，接著追溯台灣的磁磚發展史，解讀磁磚背後的密碼，一直到最後一章〈八大類磁磚鑑賞〉，都精彩十分。堀込教授以深入淺出的寫法，引領讀者進入磁磚的花花世界，以台灣建築的磁磚為源頭，認識世界各地的磁磚系譜，進一步彰顯台灣近代及傳統建築的文資之美，這是本書可貴之處。此外，本書還邀請專業攝影師重新拍攝堀込教授的磁磚珍藏，讓讀者可以直觀感受磁磚的美感，沉浸磁磚獨有的文化時空，體驗其多樣的文化價值，使本書的呈現儼然一場台灣磁磚的文化盛宴。

　　「台灣書寫專案」源起於國藝會第八屆董事鄭邦鎮教授的倡議，於2018年由前任董事長林曼麗教授促成。專案鼓勵作家以台灣觀點為本，透過深入書寫和對台灣各個面向的探索，展現台灣豐富的歷史、環境、族群、文化，不僅對台灣社會形成

影響，也與國際接軌，和世界對話。這個專案獲得馥誠國際有限公司、金格企業有限公司支持，對於推動台灣文學和文化藝術的發展至關重要。我要代表國藝會向這些企業及其負責人表達敬意，也期望有更多企業投入推動台灣文學與文化藝術的行列。

林淇瀁（向陽）國家文化藝術基金會董事長

《台灣磁磚系譜學》打開的世界之窗

過去我們知道堀込憲二先生對台灣日治時期的建築文化資產，以及規劃設計新的台灣景觀環境都有非常高的評價，但對於他專注在建築裝飾材磁磚的研究與頻繁地被引用的磁磚學術論著，或許因為不是建築人習慣討論的空間與結構，這樣耀眼的研究成果卻沒有得到對等的公開認知。

這次，憲二教授將過去二、三十年來對磁磚投下的熱情與蒐集到豐富而多元的材料，用台灣本土建築的特質與世界磁磚發展史的觀點，撰寫成完整而具系統性、圖文並茂的專書，令人讀起來如同享受知識饗宴一般。特別是書中追蹤了於磁磚中扮演主角的「馬約利卡磁磚（Majolica Tile）」（彩磁）的起源與發展故事，其源自西班牙或更早的伊斯蘭陶器、磁磚，歷經六百年的演變流傳，成為日治時期台灣傳統民宅、廟宇上亮麗鮮明的裝飾。提醒讀者在理解台灣磁磚時不可忽略的世界史脈絡，並思索台灣磁磚之於磁磚世界史中的位置。

本書以台灣為核心，依循荷鄭、清代、日治與戰後的台灣史分期，所討論的磁磚案例分布的地理範圍，除了中心地的台灣之外，擴及到日本、中國、金門、澎湖與東南亞等地。就磁磚起源與技術發展史而言，除了「北投磁磚」生產製作，還追蹤了伊斯蘭文化的影響與磁磚在義大利、西班牙、荷蘭、英國與日本等國之設計、製作、貿易及與之相隨的磁磚技術傳播的情況。

磁磚所承載的建築技術與文化傳播雖然常常為建築史核心主題的論述所忽略，但是憲二教授指出台灣建築「土文化」之本質說明台灣建築容易接受與發展紅磚，

以及磁磚裝飾與磁磚保護建築體之原因，捕捉傳統建築之「斗子牆」、「磚雕」、「花磚」、「交趾陶」、「剪黏」等等作法中的磁磚性格與面貌，辨明了洪華、陳玉峰、潘麗水等台灣著名彩繪師用功於「釉上彩」（白磁上描繪圖案）之技術成就，調查眾人忽略的台南善化德禪寺與永隆宮之磁磚畫案例。種種細緻而深入的工作，實際是打開了我們觀看建築文化的新視野。

從製作技術史而言，憲二教授揭示在台灣出現的近代磁磚製作方法，如昆卡、銅版轉印、滴管描、鑲嵌、浮雕、手繪等，不斷為我們增添新知；不僅如此，令人驚奇而倍感興趣的是他對磁磚分析研究的方法，除了製作技術、模矩尺寸與正面紋樣類別之外，他也告訴了我們從磁磚背面可以解讀製作國家、公司商標、商品編號，還有為了黏著磁磚於牆面、地面而設計在磁磚背面的凹凸溝槽，而這個凹凸溝槽的型式恰是公司專利申請的重點。

這本《台灣磁磚系譜學：台灣磁磚大百科・八大類磁磚鑑賞》專書，提供了一個非常精彩的案例，亦即台灣建築學者長久以來夢寐以求但從未被實踐出來的夢想，撰寫一本以台灣建築為核心之「世界建築史」的一個範例。

黃蘭翔（黃蘭翔・台灣大學藝術史研究所教授）

從系譜學觀點看到龐大的磁磚家族

中西建築史上對於陶磁製品的運用一直是吸引人的目光焦點，例如：古羅馬利用小片彩磁鋪地，拼出各種花樣，至今仍在義大利龐貝出土的古城宅第中可見；中國漢朝的畫像磚，實際上也是以泥土燒成表面有人物圖案的陶製品；元朝從中亞吸收青花瓷技巧，讓琉璃瓦的色澤更為豐富，包括瓦當、滴水瓦及龍吻走獸等釉色，使中國建築的屋頂從唐代的黑瓦轉變為亮麗多彩的形貌。

清代台灣古建築出現的剪黏及交趾陶，培育多位名匠，他們的傑作至今仍可在台北保安宮、艋舺龍山寺及艋舺清水巖祖師廟見到。至日治時期的近代建築，外牆或浴室更盛行面磚（Tile），特別是為改善水泥粉刷的建築之色調，在表面貼所謂「丁掛」面磚，大為流行，並且從「丁掛」的釉色、質感及色澤還可以判斷建築物的建造年代。

1970年代由景觀建築家郭中端介紹，我認識了憲二先生，知道他是一位謙虛的年輕學者，也有機會一起走訪台灣的古建築，他的研究態度非常謹慎，不輕易下結論，對鄉土建築的細部觀察及記錄相當認真。後來我才知道他長期蒐集並研究建築的磁磚。回顧起來，他至少花了二十多年時間研究建築面磚，研究年代包括清代、日治時期與近代，足跡更是跨越亞洲與歐洲。

他的工作除了研究之外，也擔任大學建築系的教師，作育英才，許多學生從他身上學習到為人處世的態度；不但是經師，也是人師。在磁磚研究方面，他寫過十多篇專業論文，是台灣研究建築磁磚最權威的學者之一，引領讀者從小小一片磁

磚，讓我們看到廣闊的世界！

　　這本書應該是他對建築用磁磚研究的總結，他以系譜學的觀點來撰述，讓我們看到一個龐大的「磁磚家族」，了解從早期至近代的繁衍史。除了台灣本土發現的磁磚，他也溯源至世界其他地區。1930年代是台灣運用磁磚的高峰時期，除了從英國或日本進口之外，台灣本地也嘗試生產各種紋理的建築面磚，利用不平的表面製造浮凸或深邃的對比，可減低反光；而日本與台灣對磁磚名稱的說法也有所不同，本書也一一比較。其中，我覺得最有價值的是台灣的實例與出現年代，有如地圖的分布使人明瞭其繁衍版圖，這些在書中都有詳細的介紹。

　　他對台灣磁磚研究最明顯的特色，即是從建築物運用的角度切入，使人了解建築與磁磚的關係猶如脣齒般密不可分──有時表現明亮，有時表現灰暗；有時呈現光滑，有時要求粗獷，像戲劇臉譜一樣，生、旦、淨、末、丑角色的表情藉由磁磚來化妝，這是我閱讀這本書最深刻的感受與收穫，同時也感受到我所認識的作者，是一位謙虛且修養高尚的日本朋友，特別推薦本書給喜愛建築的朋友們。

李乾朗（李乾朗·台藝大藝術管理與文化政策研究所教授）

磁磚是一種裝飾性的物件，常見於建築物的視線處，其中以圖像為主者，多被安排於正門邊、牌樓面、水車堵及屋脊等處。傳統建築物若能擁有磁磚，如同賓客所配戴的項鍊、耳環、手環等，讓建築物具有良好的活潑感與生命感，使得建築物更為優美；雖然磁磚只是裝飾的配角，但也有可能轉變成為視覺的焦點。《台灣磁磚系譜學》一書，包括了國際磁磚的歷史變遷，以及台灣磁磚的發展、規模、形貌、施作技巧、類別等，其敘述架構相當的周全，不僅內容豐富、照片也很多元，是國內完整介紹與解說磁磚的第一本著作，對於文化或建築有所興趣者、或是文化資產的參訪者將會有明顯的助益。

（林會承・台北藝術大學名譽教授）

本書是值得肯定的基礎研究，歷史寫作須由整體脈絡認識建築，磁磚除了防水避潮易維修獲安全之外，一如光環境「點亮」之處，再現生活的嚮往，參與者的情緒，撥動心弦的慾望，人間熱切情感的想像。窯業產品，鋪地磚瓦作，抬頭向上，使用者看到天地之交的山牆山尖、屋頂屋脊、屋角起翹，凝結著目光；以及左右身體的裙堵、壁堵、水車堵，取向正前顏面眉目傳情，已有積蓄的主人在在表達歡迎之意。面對陶磁玉石為文化傳承的社會，在交趾陶與剪黏、陶磚與馬賽克之後多一句補充，琉璃做為權力與富貴象徵表現空間之高峰，可謂磁磚中的磁磚。在夜間，營造城市高處的神聖地方，替代曾經的殖民者神社，圓山飯店金黃琉璃屋面的夢幻象徵，是政治現實裡已回不去的紫禁城，琉璃瓦作的營造卻還是禁不住俯瞰身下暗黑的國家與社會變動的空間：學校的歷史課綱，切斷時間的碎片空間，強行塑造下一代的認同價值，以及在欠缺主體反思的發展過程中遭到無情破壞的世界。

（夏鑄九・台灣大學名譽教授）

　　堀込教授基於本身研究專長自建築入手，歷時二十餘年實地踏查，從全球視野剖析書寫台灣磁磚文化系譜與演變。其研究磁磚的緣由來自不同文化的物質文化觀點差異以及美感偏好，而此研究背景，正是本書觀點的特色與價值所在。本書從大眾眼中顯見的建築裝飾談起，深入探究磁磚來源、圖樣意涵及製作標記等密碼，剖析磁磚物質文化，論證各時期風格的演變，實則緊扣工業生產的技術、宗教人文的風尚以及社會經濟的發展影響。全書透過作者大量田野資料與長期研究釐梳脈絡，統整專題計畫及研究成果，並獲國家文化藝術基金會補助編著完成，今由專業編輯成為大眾讀物出版。做為亞洲重要的陶瓷藝術博物館，我們樂見堀込教授此書成果，也推薦給喜愛陶藝的朋友們。

　　　　　　　　　　　　　　　　　　　　　　　（張啟文・鶯歌陶瓷博物館館長）

　　堀込憲二教授長期研究台灣的歷史建築，對裝飾在上面的磁磚和彩磁產生了濃厚的興趣，一頭栽了進去。從1997年開始，跑遍台灣及世界各地，就是要搜尋及觀察磁磚，著迷程度令人讚嘆。經過二十多年田野研究，獲得了豐富的成果，《台灣磁磚系譜學》可說是他畢生研究磁磚的精華。透過近800張磁磚圖片、30個磁磚鑑賞景點以及他個人磁磚的珍藏，不但展現了台灣傳統建築和近代建築的磁磚之美，並且細述了磁磚的定義和其世界性的演變、台灣磁磚的發展歷史，也解析磁磚大小、文字、商標和圖樣所蘊含的祕密，以及如何欣賞各類磁磚上豐富的樣式和圖案美學。別小看小小的磁磚，它們能夠把世界連接起來。想要欣賞磁磚的美妙，一窺磁磚的祕密，本書提供了最佳的門徑。

　　　　　　　　　　　　　　　　　　　　　　　（臧振華・中央研究院院士）

與台灣磁磚相遇

對一般日本人來說，磁磚不太會給人特別討喜的印象，我自己過去也是如此。會有這種既定成見，主要是因為日本對於磁磚的使用多在浴室、廁所、廚房等家用水路系統的室內牆面或地板，因此多被視為「實用品」。但是，若從磁磚的歷史來看，其從肇始至今一直都是用來裝飾建築物，擁有華麗而活躍的存在感，伊斯蘭教的清真寺就是其中代表。此外，英國從維多利亞時代開始，磁磚就是展現室內美感的「裝飾品」，特別是在家庭中心之客廳或起居室（Living Room）的壁爐上，其兩側或爐前地板等處多會貼上美麗的磁磚，而在壁爐上方，則是擺放陶磁器、紀念品、鐘錶等貴重物品的重要場所。在台灣，於淡水英國領事館、台北賓館與圓山別莊等地之壁爐或地板上，都可見到做為「裝飾品」黏貼其上的磁磚。

磁磚文化的發展，是從裝飾建築物開始，「想要美麗」的根源願望結合了世界各國的建築樣式、生活形態與宗教，進而發展出多采多姿的磁磚樣式。雖然只是一枚小小的磁磚，其背後卻傳遞出深厚的意涵，凝聚著伊斯蘭教或歐洲各國文化與傳統之紋樣特色。歐洲比亞洲地區擁有更長遠的磁磚使用歷史，也因此磁磚的研究發展蓬勃，出版了相當多的書籍。至於日本、中國等亞洲地區，關於磁磚方面的資料卻非常稀少，顯見磁磚不太受到關注與重視，但生活中卻是隨處可見磁磚的蹤影——這也是我想動筆寫一本磁磚文化書籍的原因。

我與磁磚相遇，大約源自1970年代初期開始從事台灣建築與都市調查研究時，十數年間持續在台灣各地考察。當時，在許多古老樣式的傳統民宅外牆或屋脊上，

經常可見黏貼著色彩華麗的磁磚。就鋼筋混凝土建造的近代建築來說，磁磚就像表皮保護著外牆，可以理解其存在的必要性；但是傳統民宅跟近代磁磚搭配一起，卻給人一種不相稱的違和感，因此當年我在做田野調查時幾乎都沒有拍攝磁磚，應該是記錄當下刻意避免拍到的緣故。仔細回想，當時的我不僅是對磁磚沒有興趣，甚至可說有點討厭磁磚。不過，並不是認為台灣民宅黏貼磁磚不好，而是我個人偏好紅磚老屋保持古色蒼然的模樣而已，尚未能充分理解當時台灣人們的心境與喜好。

然而，在知道這些是「馬約利卡磁磚」（Majolica Tile）之後，我便開始在台灣四處尋覓片片美麗的磁磚身影。

在日本，磁磚文化較為淺薄與不足。雖然日本欣賞陶磁器的人相當多，但是將磁磚使用在傳統家屋的外牆等手法，卻是一般人難以想像的。與此相較，台灣不僅有傳統的紅磚建築或是以磚材組構的「斗子牆」；還有保護土埆牆的「穿瓦衫」；以及將磚材製成各種形狀組合而成之「磚組砌」；或是納入雕刻手法的「磚雕」；在外牆或屋脊處，也常使用「剪黏」等建築窯業品，將其當作馬賽克來製造裝飾效果。或許因為這樣的背景，所以即使是古色古香的民宅，也能自然地將磁磚融入到建物之中。更何況，磁磚與傳統裝飾方法相較，不僅施工簡易且更能發揮裝飾的效果，因此廣被接受、進而大為普及。其中以「磁磚畫」最具台灣特色，其為台灣民宅或廟宇常見之裝飾性磁磚，是台灣畫家在白色空白磁磚上，手繪出花鳥、吉祥圖案、名勝風景，或是民間故事、歷史故事之場景，擁有既成裝飾磁磚無法展現的台灣獨

特紋樣，而受到民眾廣泛的喜愛。

　　基於上述的背景環境下，台灣據此根基發展出獨特且多樣的磁磚文化，這可歸因於台灣身為海洋國家，擁有複雜的歷史文化背景所致，但至今卻少有人意識到，十分可惜。伊斯蘭教清真寺的馬賽克磁磚，是以非常緊密一片挨一片的全面嵌入方式構成；西班牙、義大利、荷蘭、英國等地建築之磁磚，是在室內外空間大量運用的手法，徹底展現「數大就是美」的壓倒性美感；而台灣則是擁有其他國家沒有的多元獨特性——這也是讓我一頭埋入磁磚研究領域的原因。

　　開啟本人以磁磚為主題來進行研究之契機，即根基於台灣這片土地與歷史風土。我投入台灣磁磚研究，起始於1997年前後進行圓山別莊磁磚的調查，二十多年來調查磁磚的樂趣，不單是欣賞磁磚本體的美，更可透過磁磚了解時代潮流及庶民生活歷史，不論是製造磁磚之人、彩繪磁磚之人、設計者甚或是選定使用之人，以及施工時職人對細節之講究，或對遠觀效果所下的功夫，細細觀賞與考究，可以感受到圍繞磁磚的各種立場人們的想法。

　　本書將闡述台灣各種磁磚的價值與魅力，以及磁磚在建築上所具有的文化資產價值，同時傳達保存之觀點；對於指定或登錄為台灣文化資產之建築，其使用的磁磚也應指定為主要保存對象之一。本書磁磚論述主要以日治時期為主，因此近代建築的磁磚案例會頻繁地出現，是因為日本磁磚發展史及使用狀況與台灣有密切關聯之故。

如此平凡的小小一片、在台灣各地都看得
到的磁磚，其發展背景卻擁有相當悠久曲折的
歷史，而且在世界版圖中擁有多樣性的發展，
就研究對象來說是極難處理的主題。然而，幸
運的是在這段調查期間，得到非常多各方人士
的協助與鼓勵，總算到達目前的成果。

本書之內容及資料照片等，大多依據「國家科學委員會」之「專題計畫」所進
行的磁磚相關研究、中原大學建築系所執行之台灣文化資產建築相關調查研究案，
以及個人在國內外所進行的磁磚相關調查研究，將上述研究成果統整後再重新撰寫
而成；也很榮幸於2020年獲得財團法人國家文化藝術基金會之「台灣書寫專案」補
助，而得以編著完成。

最後，特別感謝國藝會及遠流出版公司總編輯黃靜宜女士及主編張尊禎女士，
得以將學術報告書的內容編輯成一般人也可以閱讀的書籍；另外長期協助我翻譯工
作的林瓊華女士，以及對出版全面協力的中冶環境造形顧問有限公司各位同仁，還
有在磁磚調查研究上提供熱心協助的中原大學及淡江大學建築系的研究生及研究助
理們。自矢志於磁磚研究之時起，直至今日持續地傳授予我各式各樣的資訊與知識
的日本常滑市世界磁磚博物館，也在此向諸位致上深深的謝意。

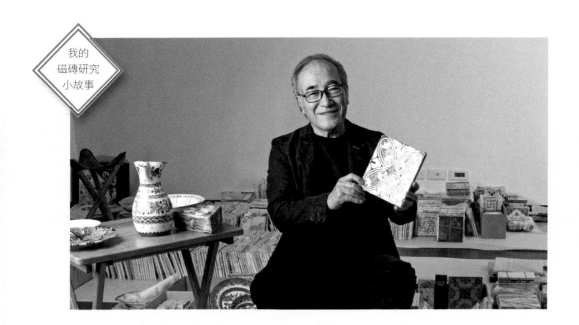

| 序曲 | 我的磁磚研究小故事

　　我對台灣磁磚的研究始於1997年前後，自起心動念以來已歷經超過二十五個寒暑。期間雖然職場亦有所變化，但始終保持對磁磚的興趣，雖說是台灣磁磚的研究，但結果日本、歐洲、東南亞、中國、印度、北非等各國都見識一輪，連結了世界的磁磚文化。

　　對於磁磚研究者而言，不止於觀賞表面的圖案，也很在意背面的商標、鑲貼工法。若將磁磚自牆壁剝離下來自然就看得到，可是一旦剝離就會造成建築物的破壞，這樣的矛盾始終存在。像馬約利卡磁磚那樣廣為人知的磁磚因具有古董及美術上的價值，被仔細謹慎地剝除並保留下來的案例很多，但是日治時期或二次大戰後早期的近代建築磁磚，由於沒有市場價值，時常被視作營建廢材而遭受丟棄。

　　為了研究磁磚，我會仔細地觀察並記錄（攝影、尺寸量測、確認材質等），而且盡可能地收集。不僅常在被丟棄的垃圾中找尋磁磚，也經常撿拾碎片回家，因此我的背包中往往備著小塑膠袋，且養成了在步行調查中總是低著頭走路、一發現磁磚的碎片就會掉頭來回搜查的習慣。

　　有的時候因調查而尋訪的屋主知道我對磁磚抱持興趣，會送我殘存的磁

土耳其磁磚

磚；知道我有研究磁磚這種奇怪興趣的友人或學生們也會將磁磚送給我。另外亦有從台灣的古董店、古美術品店或歐洲跳蚤市場購入，台灣由北至南的古董店大抵我都走訪過，一般而言會購買磁磚的人多是基於磁磚的美術鑑賞目的，追求完好無缺、毫無髒汙的品項，但對我來說，那些破裂、變形，又或是在生產過程上釉不均、產生凸起的物件，也就是一般常說的「瑕疵品」也會有興趣。瑕疵並非僅能視作缺點，也可以藉此想像製造過程及技術，而且這樣的物件往往價格比較低廉，對我來說也是十分恰好。另外，無論正面如何美麗，因被削除導致背面的凹凸溝紋或是商標不明的磁磚對我來說完全不具價值。就算僅是數分之一程度的碎片，只要有殘留背面，大概都能得知這片磁磚的相關資訊，而且從碎片還能觀察到磁磚的斷面。

以下介紹幾件特別的收藏，並分享我在台灣與世界各地調查研究磁磚時體驗的幾個小故事。

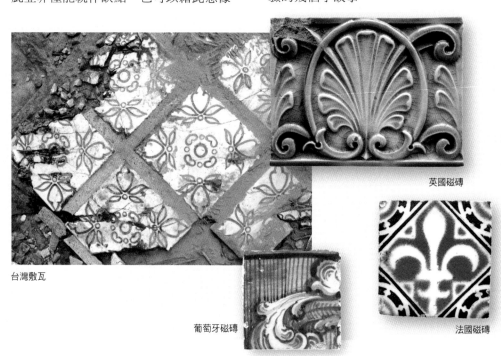

台灣敷瓦

英國磁磚

葡萄牙磁磚

法國磁磚

1.西班牙馬約利卡陶器與山本正之先生

山本正之先生是日本著名的磁磚研究及收藏家。被磁磚迷住的山本先生，旅行過世界五十多個國家，也蒐集了各國的磁磚及陶器進行研究。日本愛知縣常滑市「INAX Live世界的磁磚博物館」即是以他捐贈給博物館6000件珍貴的磁磚為基礎創立的。

我與山本先生見面大約是他逝世一年前的1999年。我對他說明了台灣建築上使用許多日製馬約利卡磁磚的事情。自認毫無遺漏世界磁磚研究的山本先生一聽到台灣大量使用馬約利卡磁磚，感到十分震驚，他對我說：「關於台灣磁磚，你一定要仔細研究！」最後，山本先生送了我一件三角形馬約利卡陶器做為訪問紀念。當時的我完全不知道這件陶器的價值，後來查了相關書籍資料，才知道這是17～18世紀西班牙製造用以盛裝食鹽的馬約利卡陶器。在那個時代，鹽是高級的調味料，所以請客或特別聚餐時會將鹽盛裝在特別美麗的容器內，是博物館展示非常貴重的馬約利卡陶器之一。

山本先生隨意贈送我的東西，如今成為我家珍貴的寶物。

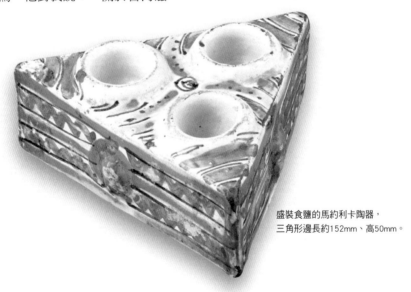

盛裝食鹽的馬約利卡陶器，
三角形邊長約152mm、高50mm。

我的
磁磚研究
小故事

2.麻六甲甘榜吉寧清真寺之磁磚

我曾數次拜訪馬來西亞世界遺產
之都——麻六甲，2013年6月剛好遇上
重要的回教清真寺「甘榜吉寧清真寺」
（Kampun Kling Mosque）主建築正在
進行修復工程，包括牆壁、柱、樓梯等
部分的馬約利卡磁磚，讓我有機會參觀
磁磚換貼的作業，也看到了幾處磁磚剝
除下來的痕跡。這些磁磚本來是用水泥
固定在牆上，剝下後能清楚看見磁磚背
面的紋樣及商標痕跡，可了解磁磚的製
造國、公司名稱，甚至製造年代。

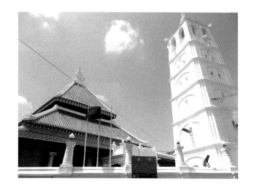

從剝除下的磁磚裡挑選狀態較好
的物件，當成生產修復用的仿製磁磚樣
品，被小心翼翼地包裝送到馬來西亞檳
城的磁磚公司，其他碎片及周邊裁切到
的磁磚等都成為工程廢材。我撿起這些
被扔掉的垃圾磁磚，發現其中四塊裡有
三塊小口馬約利卡磁磚是英國製品，一
塊白色磁磚是日本佐治公司製，除此之
外，從水泥漿上留下的痕跡確認出尚有
荷蘭製及日本不二見燒公司的製品。

藉此讓我進一步了解麻六甲海峽殖
民地時期的「峇峇娘惹磁磚」原是來自
英國、歐洲、日本等各國的混合製品。

3.日本「立涌紋」磁磚

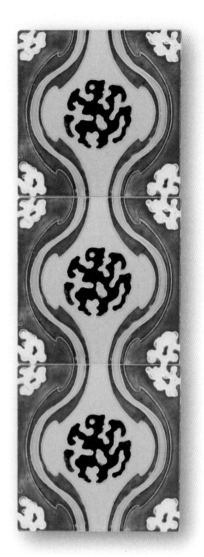

「立涌紋」磁磚非常少見，這塊磁磚我曾經在台灣澎湖民宅看過使用。

「立涌紋」在日本是代表高品味的傳統紋樣，為奈良、平安時代貴重的「有職紋樣」（用於服裝上表示地位與職種）。兩條弧線表現出蒸氣或雲煙裊裊升起的樣子，日語稱為「立涌」，具有運氣也升起的吉祥意涵。這片磁磚圖案的中間另配置了雲紋，所以又有「雲立涌紋」之稱；雲的形狀與龍相似，有龍頭、眼睛、四腳。據說原始的「立涌紋」發源於西域，經過絲路傳到中國演變成唐代蔓草圖案，之後再發展成今日所見的紋樣。日本最早有「立涌紋」的古代布條現保存在奈良東大寺正倉院內。

一般來說，馬約利卡磁磚採用歐風圖案較多，但因銷售目標有些是東南亞地區的華人，有部分則採用華人喜好的吉祥紋樣，如這片日本式吉祥紋樣的磁磚（6英寸見方）非常少見。

4.伊斯蘭文句浮雕磁磚

這是一塊來自伊朗、製造年代
不詳，上塗有「光澤彩（Luster）」
的浮雕紋樣磁磚，規格尺寸較大，
為19×28cm、厚約1.5cm。光澤彩
技法約誕生於9世紀的美索不達米亞
（Mesopotamia），因人們著迷於神祕
的閃光和金色般的飾面，爾後傳遍西
亞，以伊朗為生產中心，達到了這一帶
陶磁器製作的頂峰，一直持續到18世
紀。

我在日本蒐集到這塊曾在伊朗
使用過的磁磚，當下即被磁磚上寶
藍色的金屬光澤、筆法流暢柔美
的納斯赫體書寫的可蘭經文句
所吸引；圖案化的阿拉伯文字
是伊斯蘭裝飾美術的核心。

納斯赫體，是一種伊
斯蘭書法字體，字母多曲
線，較為靈動自然，因
書寫方便，目前為使用
最廣泛的阿拉伯文字
體，相當於中文書法
中的小楷。

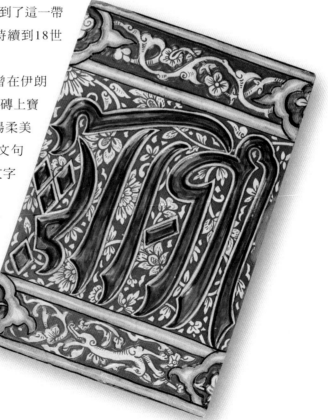

5.伊朗庫姆人像磁磚

這三塊磁磚是19世紀伊朗庫姆（Qum）地區所生產製造；庫姆是伊朗的聖城，當地有許多清真寺與陶磁業，在伊朗具有重要地位。磁磚的圖案一眼即能辨識出是伊朗的作品，但非出於早期宗教規範嚴格的時代，為近代包容開朗、自由創作的表現。

伊斯蘭磁磚的特色是以簡單抽象的圖案構成，以反覆、無限延展的組構方式形成圖樣的特色。

早期伊斯蘭宗教禁止偶像崇拜，因此圖案多以花草紋、幾何紋、文字紋、粗繩紋等連續重複排列，但隨著時代演進、戒律鬆綁，魚蟲鳥獸甚至人物等都可成為圖案裝飾的元素，再加上受到王公貴族的喜愛，且能體現皇室與貴族的品味，因此製作磁磚的師傅便在宗教規範下盡情的發揮創作。

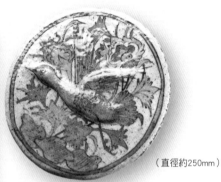

（直徑約250mm）

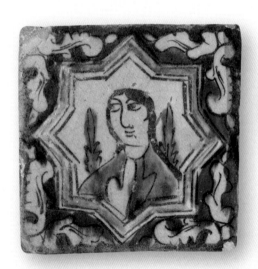

（190mm見方）

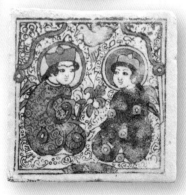

（150mm見方）

6.藍白的荷蘭台夫特磁磚

荷蘭台夫特（Delft）生產的藍青花磁磚，與英國維多利亞磁磚相比，一片大小約13cm見方（荷蘭磁磚基本尺寸5英寸），算是較小型的磁磚，磚上描繪的圖案大多以17世紀荷蘭人日常生活起居為題材，寫實的景象引人注目，例如：荷蘭的風車、聖經的故事、士兵、怪物、天使、植物、動物、遊戲的小孩等，可以說任何生活的細節都可以入畫；甚至一般磁磚畫難以想像的景象，

如喝酒嘔吐的男人、站在牆邊小便的男人等。試想，如果家中牆面貼有這種磁磚，一定增添不少有趣的生活話題。

　　17、18世紀荷蘭中產階級抬頭，磁磚需求大增，由於生產量大，因而品質較不精細，但是這些某種程度上粗俗的筆觸正是吸引平民百姓的地方。這六塊台夫特磁磚便是十年前我在荷蘭旅遊時購買的，從四個邊角的圖案，可判斷生產年代；越是早期線條越簡單。

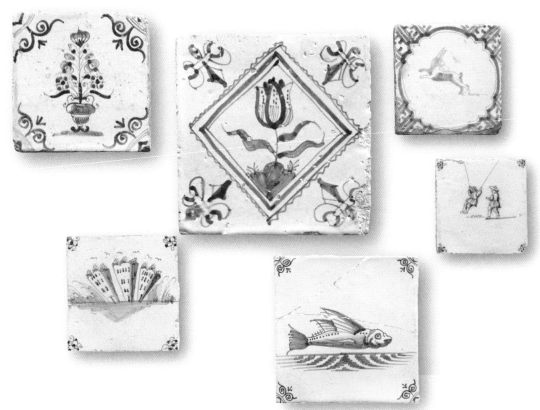

7.WEDGWOOD製專利磁磚

台北賓館1901年創建時做為「台灣總督官邸」使用，其所採用的磁磚，幾乎可全部視為英國製的產品，在當時英國是世界中磁磚製造技術最先進、生產最多高藝術價值磁磚的國家，世界各地則以販賣印有「Made in England」名號的磁磚為傲。

官邸中最值得一提的英國磁磚物件便是十七座壁爐，其中至少有二座是使用WEDGWOOD（韋奇伍德）公司製品。1999年我身為中原大學團隊一員，參與台北賓館的調查研究，當時由我負責全館的磁磚。一般壁爐兩側的磁磚是嵌在鐵製框內，通常無法看到磁磚背後的製造廠商名稱，然而幸運的是，官邸二樓兩處壁爐磁磚有部分脫落，我

得以從背面的商標、文字確認使用的是WEDGWOOD磁磚，背面印有「JOSIA WEDGWOOD & SONS ETRURIA PATENT IMPRESSED TILE」等字樣。「ETRURIA」是工場所在地名，「PATENT IMPRESSED TILE」是表示有專利的特殊壓印技法磁磚，即為「泥漿裝飾浮雕磁磚」，是利用彩色泥漿（Slip）以型板（Stencil）塗於磁磚上轉印，產生出立體且不同層次的浮雕效果。此種技法製造的磁磚大約生產於1880～1890年左右，台灣總督官邸在1889年4月動工、1901年9月竣工，因此可證明台北賓館使用的是當時英國最新技法製造的磁磚。

我的手邊正好有一枚6英寸見方與台北賓館磁磚用同樣手法製作的磁磚，是在英國旅行時找到的，仔細審視這片磁磚就可以了解其作法，褐色的枝、綠色的葉、白色的花，是用不同的型板將泥漿轉印上去，再用手工描繪葉脈、花蕊等使其更加精緻優美。

8.摩登女郎磁磚畫

這是繪者不詳、但題材卻非常稀有的磁磚畫。使用的磁磚是6英寸（152mm）見方，由此了解是日治時期的產物。從繪畫的風格推測，應該是屬於台南之工房（畫室），由同一位畫家所製作。這二幅摩登女郎圖案之磁磚畫被分開賣出，一幅在雲林虎尾鎮，另一幅在嘉義縣義竹鄉民宅，都是使用在建築物裙堵上而被保存下來。其中，嘉義縣的磁磚畫上描繪穿著稍短的裙子、高跟鞋及戴著鐘帽、手拿著陽傘的「摩登女郎」，呈現1920～1930年代受到西洋文化影響所流行的時尚造型，日本稱之為MOGA（Modern Girl）、MOBO（Modern Boy）。

在台灣常看到的磁磚畫，其題材差不多都是歷史故事、二十四孝或山水花鳥等。我第一次遇到摩登女郎磁磚是2001年的事，當時在台灣南部農村地帶騎機車調查移動中偶然發現；2023年又再次發現這些好久不見的磁磚。本來很擔心這些磁磚風化或是與建築物一起被拆除，但經過二十多年，磁磚依然沒有褪色且還保留在原來的牆壁上。

最後，這兩幅分開很久的磁磚得以在本書紙上相逢了。

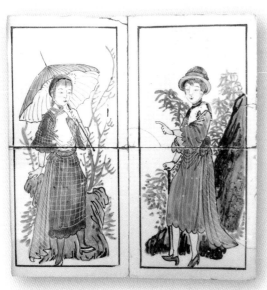

嘉義縣義竹鄉磁磚畫

雲林縣虎尾鎮磁磚畫

25

9.五塊組罌粟花圖案磁磚

　　大約於2000年左右，我在澎湖、金門一帶做調查時，曾在民宅入口及窗櫺兩側看到以五塊拼組而成的罌粟花圖案磁磚。此原為英國壁爐兩側使用的磁磚，是以滴管描（Tube-Lining）技法製作，為英國Rhodes Tile Co.製造的產品，背後有ENGLAND及Rd.No.53306號碼，為1908年設計登錄，每塊磁磚尺寸6英寸見方。

　　罌粟花（Poppy）為比利時、波蘭的國花，以罌粟花為主題圖案的磁磚相當少見，目前在小金門（烈嶼鄉）上林之民宅外牆上可見，共使用六組，也是金門唯一案例。由於屋主曾前往新加坡發展，據推測有可能是1925年民宅興建時從南洋引進的英國磁磚。

小金門上林民宅

10.六福客棧的漢字浮雕磁磚

位於台北市松江路與長春路交叉口的「六福客棧」，於2020年拆除改建，這片磁磚是透過這棟建築的再開發營造商「華熊公司」所蒐集，由「六福客棧」四個漢字所組成的浮雕磁磚，1972年建設時即被使用於混凝土建築之騎樓柱上。磁磚的尺寸是10cm見方，使用濃厚的白色釉，柱角部分使用白釉之邊緣磁磚。

在工業化大量生產且磁磚種類很豐富的時代，特別將建築物名稱印在磁磚上的訂做磁磚，倒是很少見。

Chapter 1 探索
磁磚系譜
GENEALOGY

小小一片磁磚，卻與世界建築技術史及建築陶磁史密切相關。依據考古學的推斷，在4700年前埃及即開始採用磁磚進行裝飾，時至近代，磁磚更因其兼具裝飾性、耐水及耐久性，而被廣泛應用在世界各地的建築中，如：建築外觀、室內裝飾、地板鋪設等，這類陶質磁磚在不同的時空條件下，發展出屬於當地的特色且被普及地流傳使用。

以下將探索磁磚的文化系譜，了解磁磚是如何在12世紀之後，達到疾速而耀眼的發展成果，細細剖析從伊斯蘭馬賽克磁磚、西班牙及義大利馬約利卡磁磚、英國維多利亞磁磚到日本製馬約利卡磁磚的文化發展與演變。

磁磚的定義

磁磚是一種質地細緻的土磚，既屬「陶磁器」又是「建築材料」，

近代磁磚更因兼具裝飾性、耐水及耐久性，被廣泛應用在世界各地建築中。

　　一般所謂磁磚，是以陶土、粉土、長石以及石英等混合磨成細粉，加水攪拌，再倒進模具成型、乾燥，表面經上釉高溫燒製而成，因材料成分及燒製過程的溫度差異又可分為陶質、炻質（Stoneware，介於陶器與磁器之間）及磁質。

　　磁磚之英文名稱「Tile」，語源來自於拉丁語「Tegula」，其語意是指覆蓋物、掩飾物，也就是說磁磚兼具覆蓋其他物品予以保護及裝飾的功能。這一點，在台灣傳統建築上即能觀察出來，比如保護土埆牆的「穿瓦衫」就跟磁磚的功用差不多；「斗子牆」、「磚雕」、「磚組砌」及地板使用的「地磚」，這些也都可以說是磁磚。甚至「交趾陶」，基本上就是一種陶磚（Terra Cotta）；「剪黏」則與馬賽克磁磚類似。（以上各類傳統窯製品請詳見Chapter 2 P.64介紹）

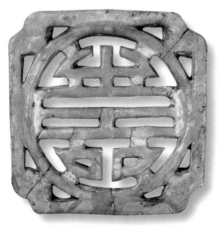

裝飾在屋脊及圍牆上常用的通氣磚。

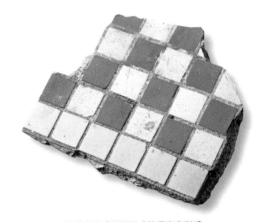

以一片片小磁磚拼組而成的馬賽克磁磚。

廟宇的「剪黏」是裁剪一片片陶磁片黏於灰泥牆上，其技法與馬賽克磁磚類似。上圖為台南市北門「永隆宮」山尖懸魚部位；左圖為台南市學甲「慈濟宮」屋頂。

台灣民宅常看到的地磚也是磁磚的一種（新北市鶯歌「益成記」）。

磁磚畫最具台灣特色，是由台灣畫家於空白磁磚上作畫，上圖為以四枚組構成「招財進寶」磁磚畫（作者不詳）。

從磚到磁磚

磁磚可說是變薄的「磚」，因此要了解磁磚的歷史發展與演變，
就必須先認識古老的磚文化，從運用太陽熱力烘製的日曬磚談起。

　　磚類為磁磚之起源，幾乎可說是四大古文明的根源，磚的發展歷史與建築史同樣古老，其中建築使用之日曬乾燥彩色土坯磚、上釉彩色磚，以及雕入銘文刻印的磚塊、刻字黏土板、圓錐狀黏土釘（Clay-peg）等，則被視為磁磚發展之起源。

✖ 美麗的土塊──日曬磚與黏土釘

　　土是腳下無窮無盡且不會腐敗的資源，即使不是黏土，只要將乾燥的土加水推煉成型後曬乾，也會凝固成結實的土塊；若再度加水後則會變回土的型態；將土塊以高溫燒烤就能讓其固型，擁有相當的結構強度。這種運用太陽之自然熱力進行烘製的「日曬磚」，因為原料取得方便，也易於加工，早在西元前7000年左右美索不達米亞（Mesopotamia）建築誕生期開始，至今一直是當地建築的主要建材；台灣傳統民宅所使用的「土埆磚」，也就是「日曬磚」。

台灣民宅外牆的「土埆磚」是最初磚的原型（台中市龍井）。

在世界之日曬磚建築中，採用這種建材最多的是伊斯蘭文化圈。以日曬磚砌成的建築，常會以相同黏土製成的泥漿來進行壁面的修飾，這樣的手法可以隱藏砌磚的一層層紋理，進而成為一體性的牆面。此外，為了因應炎熱之季節，乃盡量減少牆面的開口部，除了出入口之外，採光窗也盡可能採用最小尺寸，不過如此一來，整體建築牆面不由得顯得單調。這樣簡單的牆面，對一般住家來說還滿合用，但若是對必須給

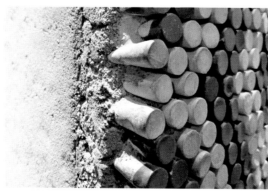

一根根黏土釘聚集形成圖案，被視為馬賽克磁磚之起源，圖為日本INAX Live世界的磁磚博物館展示品。

人深刻印象的宗教建築來說，似乎象徵性不足，就得進一步在牆面做出一些變化——最初是試著在外牆上營造凹凸效果。除了設置扶壁式土牆（在外牆上附加平衡推力的牆）外，也在出入口打造出階梯狀的縱深與線腳（Molding），這些手法在強烈的陽光下會營造出陰影的韻律感，進而強化宗教建築特有的空間意象。

繼利用建物陰影來裝飾壁面之後，接著就是試圖透過色彩來裝飾。若是在日曬磚的牆面上直接上色，會有耐久性不長的問題，於是進而發展出馬賽克之鑲嵌方式。西元前3500～2800年，美索不達米亞之古代都市烏魯克（Uruk）之金字塔神塔（Ziggurat），其使用的馬賽克就是由黏土釘（Clay-peg）與有色的石釘所構成。黏土釘長度為5～10cm，頭部直徑為2cm左右之細長圓錐形，其頭部被一一燒製上色。幾萬根黏土釘並排在土牆表面上，由黏土釘頭部之色彩描繪出幾何形圖案。其接著劑也是使用同樣的泥土，所以化為一體，深插入牆面的黏土釘也形成難以掉落的牢固結構。利用一根根黏土釘聚集形成圖案來進行的馬賽克裝飾手法，則被視為「馬賽克磁磚」之起源。

Tile正式定名

日本在尚未有「タイル（Tile）」專有名詞之前，曾經使用了「張付煉瓦」、「化妝煉瓦」、「裝飾瓦」、「張瓦」、「裝飾煉瓦石」、「平瓦」、「壁瓦」、「敷瓦」等各式各樣的名稱（煉瓦：紅磚之意）。在建築設計圖上，往往因為混用上述名稱，而在施工現場造成混淆狀況。例如：台北賓館（舊台灣總督官邸：1901年竣工）於1905年進行大改修，當時平面圖上，各房間地板所使用之磁磚即標示為「敷瓦」；總統府（舊台灣總督府：1919年竣工）於施工期間1915年12月所追加之「赤小口磁磚」訂貨單，上面則書寫著「貼付煉瓦」名稱。

1922年（大正11年），日本磁磚同業公會（同業者組合）將上述名稱統一正式定名為「タイル（Tile）」。但實際上，直到1925年後「タイル」名稱才較為普及，台灣大約也是在那時期開始使用此正式名稱。

✖ 幫磚上色──施釉磚與過燒磚

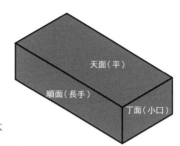

紅磚各面中文名稱
（括號內為日文）。

天面（平）

順面（長手）

丁面（小口）

　　在已燒成的磚上施釉後再進行燒製者，稱之為「施釉磚」，為磁磚之原型。約在西元前12～13世紀，波斯（Perushia）與美索不達米亞等西亞地區已經開始使用施釉磚，主要用在神殿或富人住家。雖然也曾考量在日曬磚上，黏貼類似磁磚之略薄製品，但因有耐久性不足、容易掉落的缺點，所以12～13世紀的磁磚原型，並非以黏貼方式，而是採用疊砌工法。

　　時至近代19世紀中葉以後，發展出了「過燒磚」，為高溫燒結製成之未施釉磚，特性是吸水性低，耐水、耐蝕性高，適用在常接觸到水的建物基礎、河川構造物、淨水廠設施等部分，在日本及台灣之近代建築中，有許多這類磚使用在基礎或易受雨水、濕氣影響的牆壁下方的例子，如台北鐵道博物館總辦公室入口左側花架柱子（1930年建）。此外，因過燒磚會呈現出黑或濃紫等色彩，所以也會利用色彩差異的特點，運用在部分紅磚牆面上以建構出圖案。磚的順面（長手）若燒過頭則稱為「橫黑」；若僅丁面（小口）燒黑則稱為「鼻黑」或「端黑」；

建於1930年的台北鐵道博物館總辦公室（右圖），入口左側花架柱子（左圖）即是使用黑紫色的「過燒磚」。

若順面、丁面都燒過頭則稱為「矩黑」或「兩面燒」。矩黑、兩面燒多使用在牆面之轉角處。

若仔細觀察台灣磚造建築之牆面，有時可以在紅磚牆中發現混入了黑色或濃紫色的磚，這些是因為燒製過程中位於窯裡高溫位置，而產生類似「過燒磚」的製品。「過燒磚」跟一般紅磚相同，都是分等級運用在建築物的不同部位；例如：表面光滑的上等紅磚做為「清水磚」（日文：表積磚）是使用在壁體的表面，其他則運用在內部的構造本體上。

上述這些後來逐漸演變成較薄之製品，被砌疊黏貼在牆面上，形成了磁磚。（詳見以下「磚至磁磚發展變遷圖」）

磚至磁磚發展變遷圖

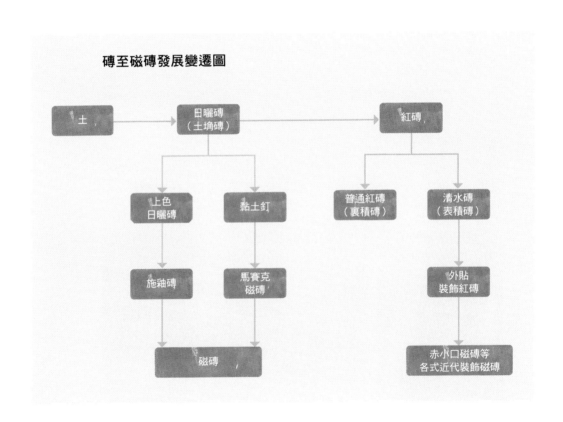

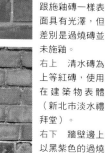

左上　於紅磚表面施上彩色釉藥的施釉磚（日本福島縣喜多方市）。

左下　圖為過燒磚（日本北海道廳舊本廳舍），跟施釉磚一樣表面具有光澤，但差別是過燒磚並未施釉。

右上　清水磚為上等紅磚，使用在建築物表體（新北市淡水禮拜堂）。

右下　牆壁邊上以黑紫色的過燒磚裝飾（台灣大學社會科學院圍牆）。

台北市三井倉庫為興建於1913～1914年間的紅磚造二層樓建築，紅磚牆面混入了部分變黑的「過燒磚」。

多元的世界磁磚史

別小看一片小小磁磚,其發展背景可是橫跨了東西文化六百年,

探索磁磚文化系譜,可了解磁磚如何從西亞飄洋過海來到台灣,璀璨發展。

　　磁磚雖被視為新穎之建料,但其實已擁有非常悠久的歷史,一直以來與世界各地之建築伴隨著發展,且融入各國的文化與環境背景,演變出多元樣貌的磁磚文化。例如:在台灣常見以釉色華麗的「馬約利卡磁磚」(Majolica Tile)來裝飾民宅或寺廟,雖然只是6英寸(152mm)見方、厚約1cm的小面磚,但其發展背景卻橫跨了東西文化六百年,把台灣與日本、東南亞、印度、中國、英國、荷蘭及西班牙等歐陸國家、甚至伊斯蘭文化圈連接一起。因此了解一小片馬約利卡磁磚的前世今生,便可以看見東西交會的世界史……

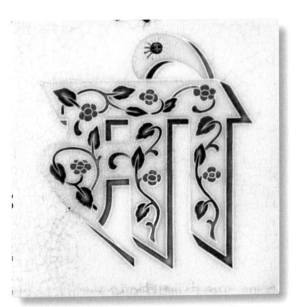

以一個個磁磚組件拼成的伊斯蘭馬賽克磁磚(上正面、下背面,伊朗製品)。

印度文字「天城體」的日製馬約利卡磁磚,也漂洋過海出現在台灣的民宅裡。

✖ 伊斯蘭馬賽克磁磚

　　依據考古學推斷，大約距今4700
年以前，埃及製造出世界上最古老的
磁磚，位於撒卡拉（Saggara）第三
王朝之左塞爾階梯金字塔（Pyramid
of Djoser）是世界第一個金字塔，最
早的藍綠色馬賽克磁磚即使用在地下
廊道上。古埃及將磁磚視為人造寶
石，替代了土耳其玉（松綠石）之類
的天然寶石，用來做為裝飾、首飾、
陪葬品等。9世紀後，磁磚文化在西
亞、中東地區蓬勃發展，成為裝飾伊
斯蘭建築之主要元素，不單是做為表
層的裝飾，更拼貼出伊斯蘭文字，兼
具傳遞啟示與訊息的功用。

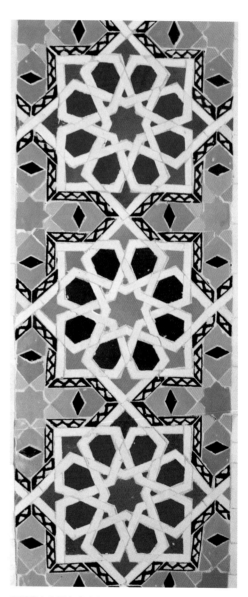

馬賽克磁磚的拼組小零件（摩洛哥製品）。

伊斯蘭文化圈包含印尼、印度、西亞、中東、地中海沿
岸及西班牙伊比利亞半島、北非摩洛哥一帶。圖為摩洛
哥的馬賽克磁磚裝飾。

相較於伊斯蘭興盛的磁磚文化，12世紀之前歐洲方面幾乎沒有大躍進，唯一例外的是西班牙——由伊斯蘭世界傳來的磁磚在此地大受歡迎，而被大量製造裝飾在宮殿及民居建築上，如阿爾罕布拉宮（Alhambra）便是伊斯蘭磁磚文化的極致表現，象徵磁磚傳入歐洲的開端。12至13世紀後，磁磚逐漸在義大利、法國、荷蘭及英國等地傳播流行，各國一點一滴融入在地特色，且伴隨著新的潮流及技術一併發展；特別是受到中國陶磁器的影響，其中青花（Blue-and-White）色彩及柳樹圖案（The Willow Pattern）的風格紋樣贏得廣大人氣，採藍白色調設計的荷蘭台夫特磁磚便是一例。17世紀中葉荷蘭陶工為躲避戰亂移住英國，使英國也開始生產台夫特磁磚，最初尺寸與荷蘭相同為13cm見方，後因銅版轉印法等技術發明，發展成6英寸（152mm）見方的標準尺寸，英國遂漸成為磁磚生產大國。

另一以生產藍青花磁磚著名的是葡萄牙，早期也是受到荷蘭台夫特磁磚影響，後來獨立發展出自己的特色，各地的教堂、修道院、王宮、車站等重要建築物都可以看到巨大的磁磚壁畫，形成獨特的美學空間，為其國家歷史文化的重要象徵。

因此，關於磁磚的型態、紋樣及色彩等，便像這樣承載著各國悠久的歷史，不斷地發展演變下去……。

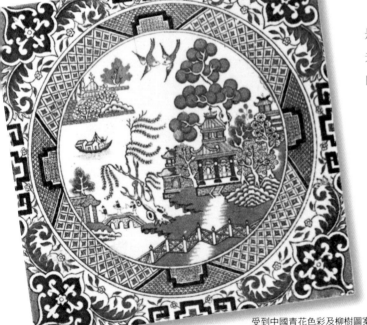

受到中國青花色彩及柳樹圖案風格影響的磁磚（6英寸見方，英國製品）。

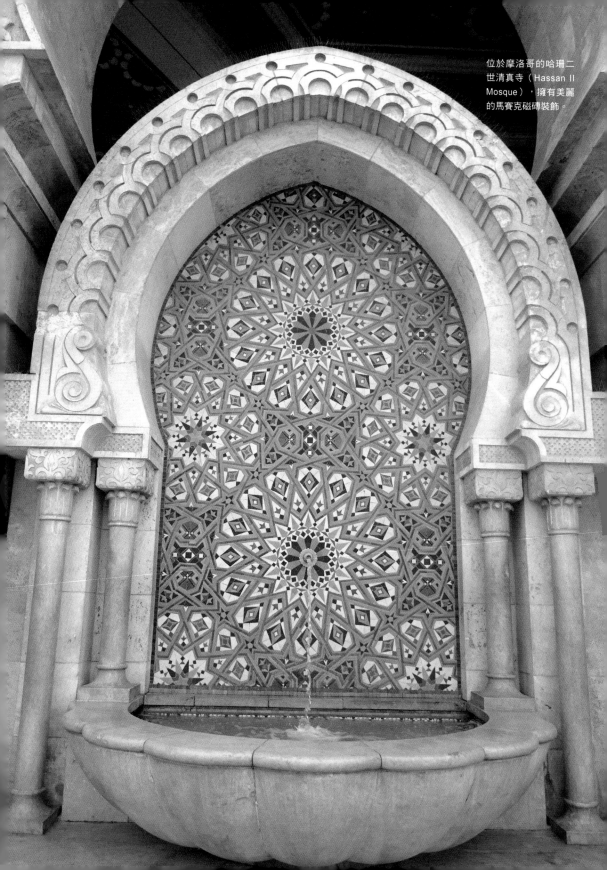

位於摩洛哥的哈珊二世清真寺（Hassan II Mosque），擁有美麗的馬賽克磁磚裝飾。

歐洲磁磚緣起

TILE 小百科

在義大利龐貝城（西元前600年建立）遺跡的地板上可見到最初的石質馬賽克磁磚，是以細切之黑白兩色石頭拼貼出紋樣，之後再進一步發展運用各色大理石來製作。中世紀基督教時期，在承繼於東羅馬帝國拜占庭（Byzantine）及羅馬式（Romanesque）建築之聖堂、寺院裡也可發現石質馬賽克的蹤跡，其主要使用在地板或壁面上。

中世紀地板用之鑲嵌磁磚（英國舒伯利茲Shrewsbury修道院，14世紀）。

由於歐洲中部以北不似南歐、地中海地區產有大量大理石，因而12、13世紀發展出以陶質為基底的馬賽克磁磚及鑲嵌磁磚，從法國北部開始，再傳到荷蘭、德國等地，於英國蓬勃發展。故英國地板所使用的陶質磁磚乃源自於古希臘、羅馬之石質馬賽克，而非受到磁磚文化先進西亞、中東地區的影響。

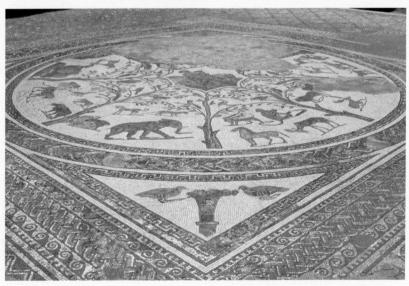

摩洛哥石質地板馬賽克磁磚畫，乃源自於古希臘、羅馬。

✖ 馬約利卡磁磚

　　馬約利卡磁磚（Majolica Tile）的製作是由伊斯蘭的馬賽克磁磚演變而來，由於早期的伊斯蘭建築特別是清真寺，會大量使用馬賽克磁磚拼貼圖案來裝飾牆面，這種傳統後來影響到西班牙建築，但因為作法相當耗工，為了節省人力，乃發明將整組的馬賽克圖案做成較大面積的整塊磁磚來取代。

　　所謂「馬約利卡」，指的是在褐黃色的素面坯體表面燒上一層錫釉，再於其白色坯體塗上色彩、圖畫紋樣的作法。據說是歐洲人想模仿中國的白磁，但因當地土質燒出後呈現褐黃色的坯體，於是先於表面上一層白釉，然後再作畫，這就是馬約利卡磁磚的源起。

「馬約利卡」意指褐黃色坯體表面上一層錫釉的彩色陶器，從左下角彩釉斑駁部分，可以明顯看出（義大利製品）。

　　馬約利卡（Majolica）的名稱說法有二：一是15世紀中期從西班牙所生產的各種陶器（包含錫釉陶器），經由地中海上的「馬約卡島」（Mallorca，又寫Majorca）出口至義大利，故當時這種陶器稱為「Mallorca」，「Mallorca」英文即是「Majolica」。另一說法是，在西班牙南部有一著名的陶器生產都市「Malaga」（馬拉加），因為「Malaga」的阿拉伯語發音接近「Majolica」，故而稱之。總之「Majolica」的名稱與西班牙的陶器出產地或是出口的港口名稱有關，後來泛指各種多彩及圖畫的陶器均稱之為「Majolica」。

仿馬賽克磁磚作法的馬約利卡磁磚（西班牙20世紀）。

馬約利卡磁磚傳播系譜圖

17世紀中葉荷蘭陶工避開戰亂移住英國，開始生
產製造英國台夫特磁磚。
18世紀，英國因產業革命帶來技術的開發，成為
世界第一磁磚生產國，生產「維多利亞磁磚」。

20C

馬約利卡
磁磚的
技術傳播

English
Delft Victoria

英國

Delft

荷蘭

台夫特（Delft）是荷蘭東印度公
司的據點之一。16世紀，受到
中國的青花磁器影響，使得藍白
色調的設計風靡一時，並發展成
了荷蘭著名的台夫特磁磚。

馬約利卡磁磚從義大
利逐漸往北，在法
國、荷蘭等地傳播流
行，一點一滴融入各
國在地特色。

16C

17C 16C

15C

Majolica

Majolica

義大利

西班牙

8C

Mosaic

伊斯蘭
文化圈

西班牙錫釉陶器的製作是由伊斯蘭馬賽克磁磚演變而來。

15世紀中期從西班
牙生產的錫釉陶器，
經由「馬約卡島」等
出口至義大利，故稱
錫釉陶器為馬約利卡
（Majolica）。

19~20C

19世紀時期，英國為全球
最大殖民帝國，在進出亞洲
地區從事貿易活動時，也順
便將維多利亞磁磚向世界及
殖民地諸國（印度、印尼、
馬來西亞）輸出。

非洲

MAP

馬約利卡磁磚的技術傳播
日本製馬約利卡磁磚的輸出

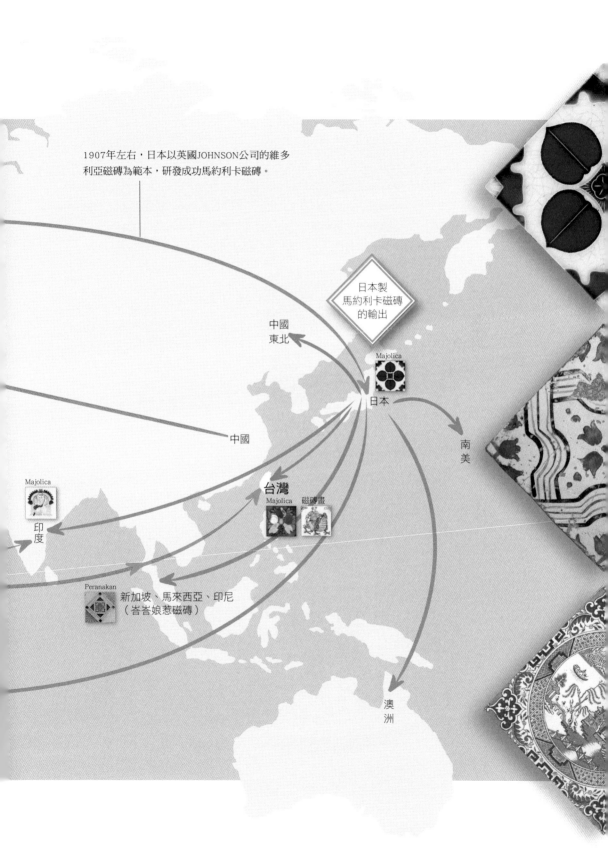

1907年左右，日本以英國JOHNSON公司的維多利亞磁磚為範本，研發成功馬約利卡磁磚。

日本製
馬約利卡磁磚
的輸出

中國
東北

Majolica

日本

中國

南美

Majolica

印度

台灣

Majolica　磁磚畫

Peranakan

新加坡、馬來西亞、印尼
（峇峇娘惹磁磚）

澳洲

多彩的馬約利卡陶器

被稱為「馬約利卡陶器」的彩釉陶器技術，是由伊斯蘭人從中東地區流傳到地中海沿岸的南歐地區。在「馬約利卡陶器」之前，因為傳承「羅馬陶器」流派使用「鉛釉」或「食鹽釉」，其製品的成色大體多屬略顯混濁的彩色。相對來說，若是使用「錫釉」的陶器，就能充分發揮彩釉的效果。

「馬約利卡陶器」最重要的特色就是在素色表面塗覆上「錫釉」，這是為了在其表面形成不透明的白色，讓後續用彩釉繪成之圖樣可以得到美麗的發色效果。此外，在西班牙、義大利等地區，還發展出帶有青、綠、紫、黃、橘等多色鮮麗的彩色陶器。

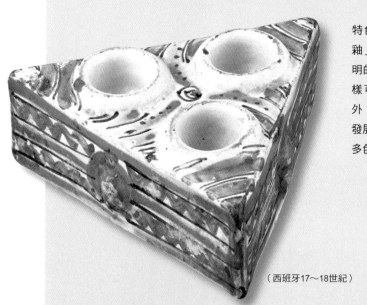

（西班牙17～18世紀）

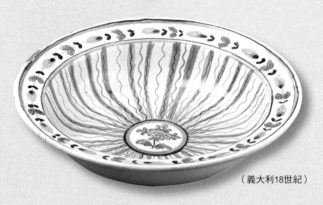

（義大利18世紀）

15世紀，此時正逢文藝復興時期
（Renaissance），也因此在該運動之中
心都市佛羅倫斯（Firenze）得到蓬勃發展，
時至今日，在義大利各地所見的多彩陶器即
稱為「馬約利卡」。

馬約利卡陶器被讚為文藝復興時期工藝
的最高藝術表現，當時身處太平盛世，人人
期盼營造出輕鬆安適的居家空間感，剛好馬
約利卡陶器相當適合展現這種風格，而被當
成室內設計的主要裝飾用材。之後擷取「馬
約利卡陶器」的製作技術，做成正方形、長
方形或六角形等磁磚造型，運用在建築牆面
或地板等，這種裝飾磁磚即為「馬約利卡磁
磚」。

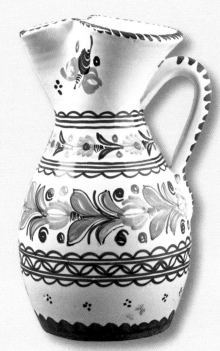

（西班牙20世紀）

（法國19世紀）

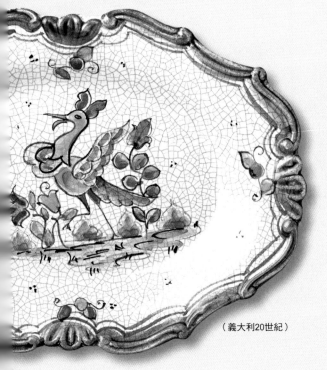

（義大利20世紀）

各國的馬約利卡磁磚

　　馬約利卡磁磚傳至歐洲之後，因各地發展有別而有不同稱呼，例如：傳至荷蘭發展成「台夫特磁磚」（Delft Tile）、法國則發展成「法恩斯磁磚」（Faience Tile）。英國在17世紀中葉後以仿製荷蘭的藍白磁磚（Blue and White）技術為基礎，製作出「英國台夫特磁磚」，因深受英國人喜愛各磁磚公司遂大量生產，之後再發展成「維多利亞磁磚」（Victorian Tile）。雖然以上名稱都不相同，但都屬於馬約利卡磁磚體系。

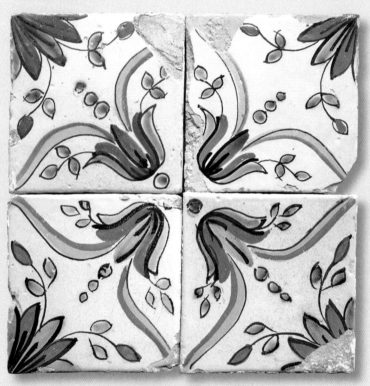

西班牙・手繪馬約利卡磁磚（130mm見方，18世紀）。

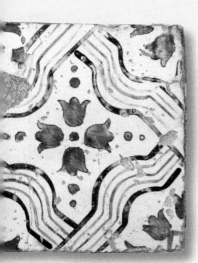

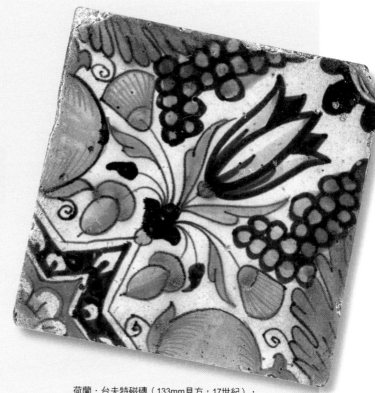

義大利‧馬約利卡磁磚（195mm
見方，年代不詳），此為義大利
南部都市拿坡里（Napoli）建築
地板使用的磁磚。

荷蘭‧台夫特磁磚（133mm見方，17世紀），
描繪有石榴、葡萄、鬱金香等圖案。

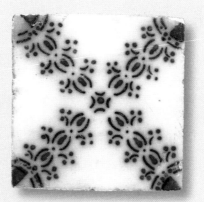

英國‧台夫特磁磚（130mm
見方，18世紀）。

法國‧法恩斯磁磚（110mm見方，19世
紀），為法國北部弗龍（Vron）城市附近
製造的手繪磁磚。

✖ 維多利亞磁磚

英國於18世紀末迎來了產業革命，隨著生產轉型帶動繁榮發展，成為當時世界上最強的國家，以「維多利亞王朝」（1837～1901年）為鼎盛時期。當時陶磁器產業中的磁磚也相應發展到前所未見的境界，

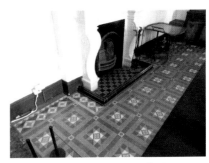

淡水英國領事館內之地磚是十分典型的維多利亞幾何形組合磁磚。

尺寸有6及8英寸見方二種，其種類可分為單色磁磚、手繪磁磚、浮雕磁磚（Relief Tile）、轉印磁磚（Transfer Printing Tile）等，以及地坪專用的單色無紋磁磚（Quarry Tile）、幾何形組合磁磚（Geometric Tile）、鑲嵌磁磚（Encaustic Tile）、滴管描（Tube-Lining）磁磚等。

19世紀中葉，英國成為世界第一磁磚生產國，製造廠商超過百家，開發出相當驚人的多樣化裝飾表現。除了供應英國本地所需之外，同時也將維多利亞磁磚運銷到世界各地，如印度、印尼、馬來西亞、新加坡等國家（包括英國所屬殖民地），至今在台灣，台北賓館、淡水紅毛城與英國領事館、圓山別莊及其他民間建築（如鹿港金銀廳）都可看到留存的遺跡。

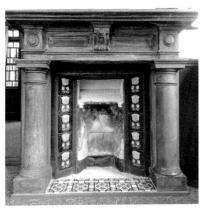

圓山別莊壁爐兩側及地板之英國製維多利亞磁磚（6英寸見方）。

此為轉印磁磚，中央為單一藍色，周邊褐色，為英國T&R. Boote磁磚公司所製造。四塊磁磚為一套，中間圖案分別描述四季景致，此為其中之一夏季（Summer），為維多利亞時代英國著名插畫家及繪本作家凱特·格林威（Kate Greenaway）1881年的作品（6英寸見方）。

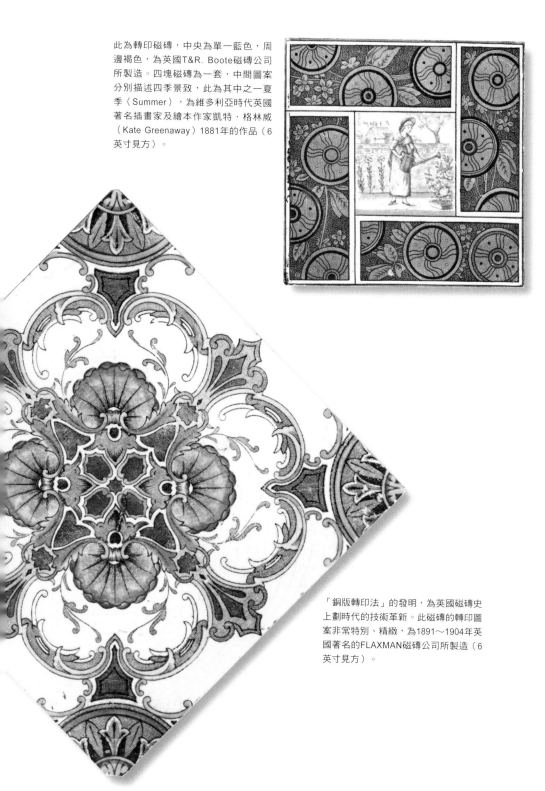

「銅版轉印法」的發明，為英國磁磚史上劃時代的技術革新。此磁磚的轉印圖案非常特別、精緻，為1891～1904年英國著名的FLAXMAN磁磚公司所製造（6英寸見方）。

✖ 日本製馬約利卡磁磚

日本製的馬約利卡磁磚是以維多利亞磁磚其樣式為範本開始的。

維多利亞磁磚最早於日本江戶幕府末期及明治初期引入日本，主要施作在外國人居留地內的建築物上（現稱為異人館的西洋風建築）。直到1907年（明治40年），日本製馬約利卡磁磚才研發成功，由於是以英國JOHNSON公司的維多利亞磁磚為範本開發，所以紋樣設計及尺寸大小皆與維多利亞磁磚相似，這一點可從JOHNSON公司磁磚型錄內的型式紋樣與日本同時期製造的磁磚完全相同可見一斑，常見有幾何圖形及花草紋樣，但中國吉祥紋樣的磁磚也不少，是日本磁磚公司專為出口到中國、台灣、東南亞等華人地區所特別設計的。在尺寸方面，日本製磁磚幾乎是邊長152mm左右的正方形，也屬於維多利亞磁磚6英

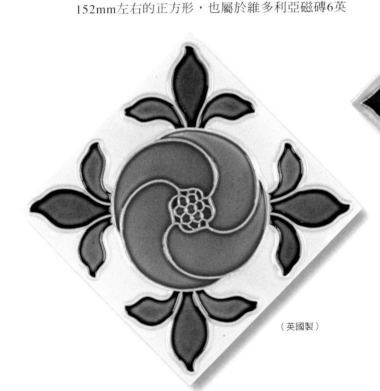

（英國製）

寸見方（152mm）的範圍內。

　　日製馬約利卡磁磚約在1920年後大量生產，後因受到二次大戰時下的輸出管制、禁止侈奢品等政策，使原先日本藉由地利之便取代英國製品輸往中國或東南亞等地因戰爭而停售，磁磚的生產量急速衰減。戰後，部分磁磚公司雖然繼續製造，但卻不再生產馬約利卡磁磚，其中最大的原因是馬約利卡磁磚製造過程中仍需倚賴眾多人力，以手工上釉；另一方面，出口磁磚的銷售網絡於戰後斷線，所以日本製馬約利卡磁磚成為戰後的絕版品。

妝點在台灣民宅屋脊上的彩磁，大部分來自日本製的馬約利卡磁磚，圖為特別針對華人所設計的中國吉祥紋樣。

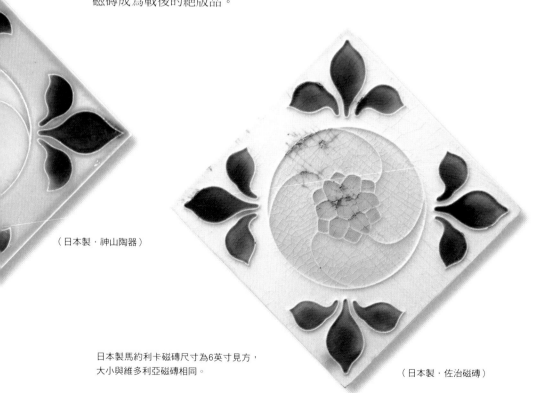

（日本製‧神山陶器）

日本製馬約利卡磁磚尺寸為6英寸見方，大小與維多利亞磁磚相同。

（日本製‧佐治磁磚）

牡丹圖案的磁磚深受華人喜愛，背面有屋主親筆寫的：昭和14年歲次戊寅1月8日（舊曆12月20日）「劉協源」置，可做為日治時期（1939年）使用的證明。

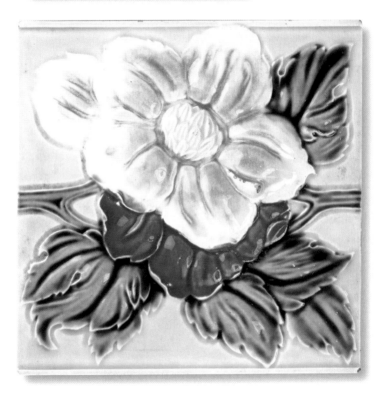

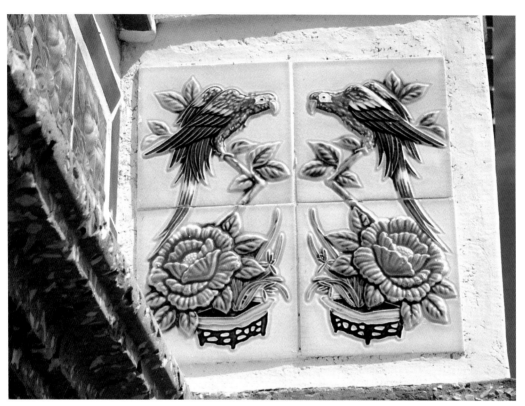

台灣民宅上的日本製馬約利卡磁磚（上圖為澎湖縣西嶼、左下為澎湖縣東吉嶼、右下為澎湖縣吉貝嶼民宅）。

TILE 小百科

峇峇娘惹磁磚
(Peranakan Tiles)

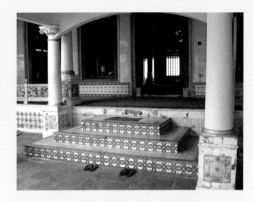

　　從15世紀後半到其後數世紀期間，移民到馬來西亞、新加坡及印尼等地的華裔移民子孫，因與當地人通婚且混合現地文化，展現出獨特的樣貌，因而有「Peranakan」、峇峇娘惹（Baba Nyonya）的專有稱號，也被稱為土生華人、海峽華人等。

　　在東南亞，特別是在海峽華人地區「Peranakan」樣式建築所使用的裝飾磁磚中，不僅混用了英國維多利亞磁磚、日本製馬約利卡磁磚，還有來自德國、荷蘭、比利時、法國等地之歐洲裝飾磁磚，其主要使用在建築物（尤其是街屋）的外牆上。其中以日本製的馬約利卡磁磚深受東南亞、印度等地歡迎，不僅採納了現地華人、印度人喜好的設計與色彩，製造出能夠配合Peranakan地區特色之磁磚，再加上價格比歐洲製的便宜，因此廣泛流通使用。

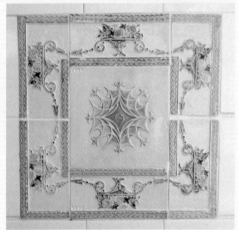

　　除了東南亞地區之外，前去東南亞打拚致富後衣錦還鄉的金門僑民（出洋客）住宅及一般金門民眾的住宅，也會採用Peranakan磁磚，兩者在使用上有一些共通性。金門所使用的裝飾磁磚，應該可算是Peranakan磁磚的類似案例。

新加坡、馬來西亞所使用的Peranakan磁磚，是英、德、荷蘭、比利時、日製等地的混合（上、中圖為麻六甲Kampong Kling清真寺，下圖為新加坡雷州會館）。

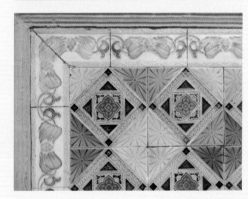

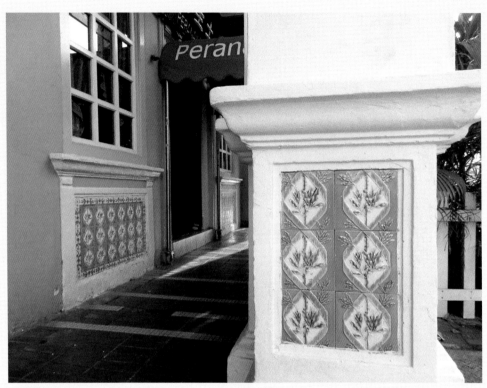

新加坡East Coast Rood街屋的Peranakan磁磚。

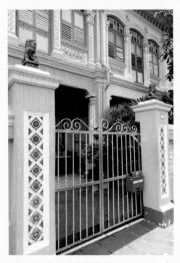
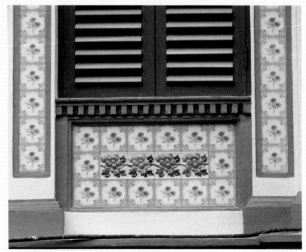

新加坡加東區坤成路（Koon Seng Road）一整排美麗的民宅,可欣賞到土生華人Peranakan磁磚文化。

Chapter 2 小磁磚
大歷史
HISTORY

日治以前，台灣建築裝飾使用的多是傳統窯業品；日治之後，日人不僅引進西式R.C.建築式樣，一些小口馬賽克、磁磚、洗石子等新式材料的出現，也讓台灣建築的外牆裝飾有了新的選擇，常見有馬約利卡磁磚、維多利亞磁磚以及近代建築裝飾磁磚等。

本章節分為清末、日治、戰後三個階段，從傳統窯業品談起，到民宅上華麗的馬約利卡磁磚、日治近代建築的裝飾磁磚，以及戰後建築外牆磁磚的運用，逐步了解百多年來台灣磁磚的演變。

土之文化的台灣建築

磁磚是由固化的土燒製而成；土埆與磚也是由土製成，

從這點來看，磁磚原本就較易融入屬於土之文化的台灣建築中。

　　世界史上的建築，大致可以劃分為土之文化、石之文化、木之文化三大類，總體來說，台灣傳統建築屬於土之文化，日本傳統建築則屬於木之文化。因此，承接土之文化影響較大的台灣建築，也擁有更容易接受紅磚、陶板、磁磚、保護土磚（土埆）之「穿瓦衫」等素材的基因。

　　台灣屬於自然環境嚴峻的地方之一，需要面對高溫多濕、綿長梅雨與冬雨，以及颱風地震的侵襲、加上強烈的日照等因素，在這樣的條件下要維持數十年的居住環境品質其實非常困難。特別是外牆與屋頂，其24小時、全年365天持續暴露在自然環境之下，遠比預期還容易受損。外牆與屋頂對住在屋內的人來說，可以算是盔甲般的存在，當這盔甲弱化時就可能對居住的人帶來危險。而磁磚因為表面施加釉藥，具備防水性、耐化學性、耐汙染以及防霉等特性，可以強韌對抗水、火、化學藥品及紫外線，且兼具裝飾性，所以磁磚便自然而然常被視為外牆與屋頂適用的材料，而擁有多元及多樣性的發展。

　　因此在台灣，常可見傳統寺廟或民宅之內外牆、屋脊等處使用磁磚。最初是當作彩繪或雕刻等裝飾部位的代用品，之後卻是有目的性地採用，因為磁磚相較彩繪來說不容易褪色，可以像剪黏一樣長久保有鮮麗的色彩與光澤，

約西元前3世紀秦始皇陵之兵馬俑坑即鋪設了地磚（中國西安市）。

台灣民宅之土埆牆（桃園大溪1970年代）。

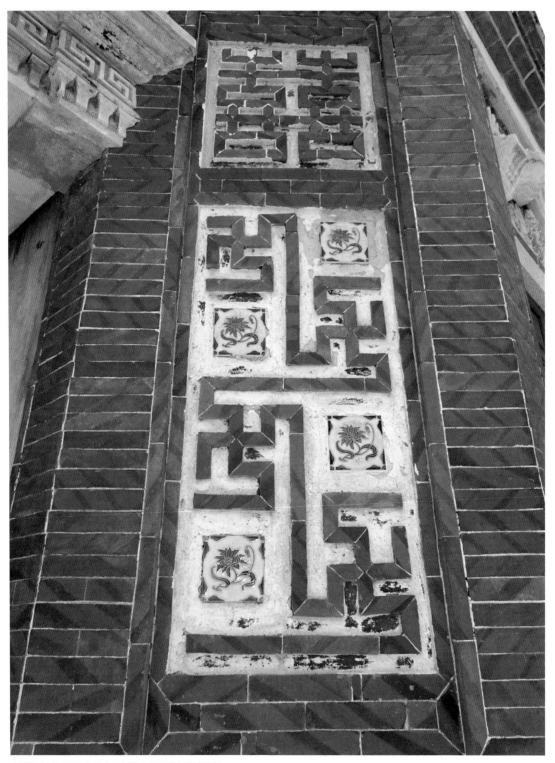

金門縣金城民宅內外牆上以紅磚、馬約利卡磁磚裝飾。

簡單輕鬆便可達到裝飾的效果，尤其是「馬約利卡磁磚」特別能彰顯出來，其囊括了華人偏好的吉祥圖樣，擁有華麗、鮮明、新穎等特色，還兼具比雕刻價廉、立即施作的優點，因此，不僅在台灣廣受愛用，連中國東北與東南亞地區的華人，甚至印度人也非常喜愛。雖然馬約利卡磁磚在台灣的流行期只有約二十年（1920～1940年左右），但卻留下璀璨美麗的時代身影。

除此之外，台灣也常在寺廟或民宅正廳內之牆面，貼上白色的「白小口磁磚」來替代白灰牆，以做為避免香灰汙損之對策。黏貼上白磁磚之後，不僅容易清理，也更能保持牆面的潔白，因此與其說是白灰牆之代用品，更貼切的說法是使用方便，才會被積極採用。

反觀木之文化的日本建築，傳統民宅的磁磚使用極其稀有——這是因為日本在大正至昭和戰前的一般住宅是以木構造為主體，外壁為石灰

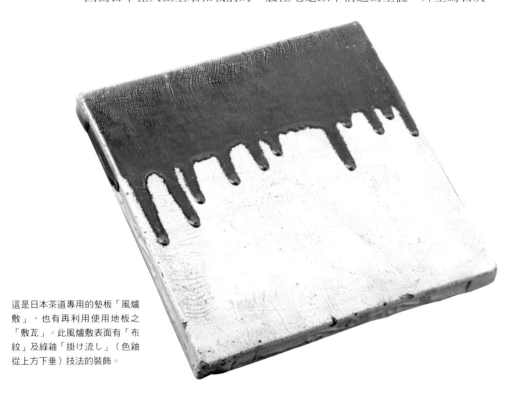

這是日本茶道專用的墊板「風爐敷」，也有再利用使用地板之「敷瓦」。此風爐敷表面有「布紋」及綠釉「掛け流し」（色釉從上方下垂）技法的裝飾。

壁、木板壁或土壁，室內以木製窗戶、紙門
產品居多，床為榻榻米製品。又以色彩的觀
點來看，日本住宅多以天然木材或土製牆壁
這類彩度低的色彩為主，所以繽紛耀眼的馬
約利卡磁磚沒有地方可使用，同時也與日本
民眾的喜好不合，故磁磚只部分出現在少數
近代化的浴室、廁所等衛生間，因此日本所
生產的馬約利卡磁磚大多是以出口為主。

　　日本建築正式使用磁磚是從房屋結構
採用R.C.（鋼筋混凝土）構造的近代建築後
才開始，主要是為了保護並修飾混凝土表
面。除建築物以外，則多運用在迴廊地面
鋪設類似飛石之步道，或是做為茶道風爐
（煮水火爐）之墊板，稱作「風爐敷」，使
用範圍非常有限。

　　本章節以下將台灣磁磚文化發展分為清
朝、日治時期與戰後三個階段，從傳統窯業
品到民宅上的馬約利卡磁磚、日治近代建築
的裝飾磁磚，以及戰後建築外牆磁磚的運
用，讓讀者逐步了解百多年來台灣磁磚的發
展演變。

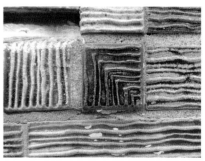

右一　台灣民宅屋脊上常見馬約利卡磁磚、柳條磚及琉璃花磚
等裝飾（苗栗縣後龍）。
右二　具有吉祥圖樣之馬約利卡磁磚（澎湖縣湖西）。
右三　便於清潔的白小口磁磚（台北市艋舺龍山寺虎口）。
右四　台灣近代建築牆壁上使用的Tape.裝飾磁磚（新竹市玻
璃工藝博物館）。

清朝 傳統建築之窯業品

日治以前，台灣磚造建築裝飾使用的多是在地生產的傳統窯業品，
如穿瓦衫、斗子牆、磚雕、磚組砌等，皆與保護外牆之磁磚功能類似。

在17世紀末期，台灣建築所使用的磚瓦，是漢移民直接從福建產地運來的窯業品，最初使用在寺廟、祠堂及其他建築上，到了19世紀末期，由於清政府官衙建築與大宅第等興建需求，便開始在台灣建造瓦窯，自行生產磚、瓦等建材，其代表性建築為「台北府城」，興建於1882～1884年（光緒8～10年），城內各種建築與城門等，都是使用在地燒製的磚材。

綜觀台灣傳統的窯業製品中，有許多種類與磁磚近似，比如：（1）地磚、（2）斗子牆、（3）穿瓦衫、（4）磚雕、（5）磚組砌、（6）花磚、（7）柳條磚、（8）竹節窗、（9）花瓶形欄杆、（10）交趾陶、（11）瓦花、（12）剪黏等，其中（1）至（5）近似磁磚（Tile）；（6）至（10）近似陶磚（Terra Cotta）；（12）則與馬賽克磁磚（Mosaic Tile）類似，以下分類說明。

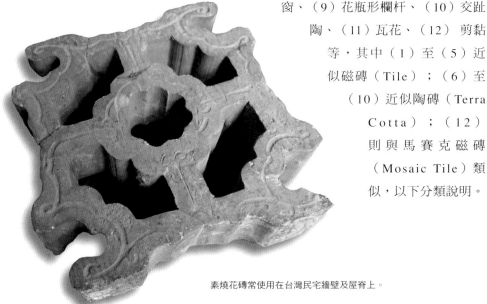

素燒花磚常使用在台灣民宅牆壁及屋脊上。

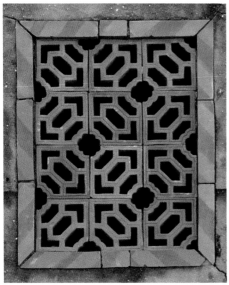

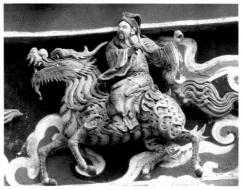

上　以紅磚構成圖案，用來修飾牆體的
磚組砌（金門縣金城民宅）。
下左　以花磚組合的窗櫺（台南市中西
區民宅）。
下右　屋脊堵上的交趾陶，圖為八仙之
一（台北市艋舺清水巖祖師廟）。

1 地磚

　　地板用的磚材，最初是在寺廟、大宅
使用，以正方形、長方形、六角形等形狀
最為常見，尺寸則相當多樣化。正方形地
磚，一般邊長多在30～40cm左右，但實
際觀測古廟的地磚，因為部分經過補修，
所以混合有各種尺寸的製品。例如：澎湖
縣馬公天后宮本殿的地磚有六角形、正方
形、長方形，其中正方形地磚發現了邊長
各為28、30、37、39cm等不同的尺寸。

六角形地磚約38cm寬（彰化縣永靖
餘三館）。

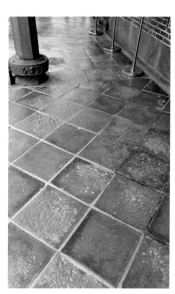

左　長方形地磚（新北市板橋林家花園）。
中　六角形地磚（新北市滬尾偕醫館）。
右　正方形地磚（台北市大龍峒保安宮）。

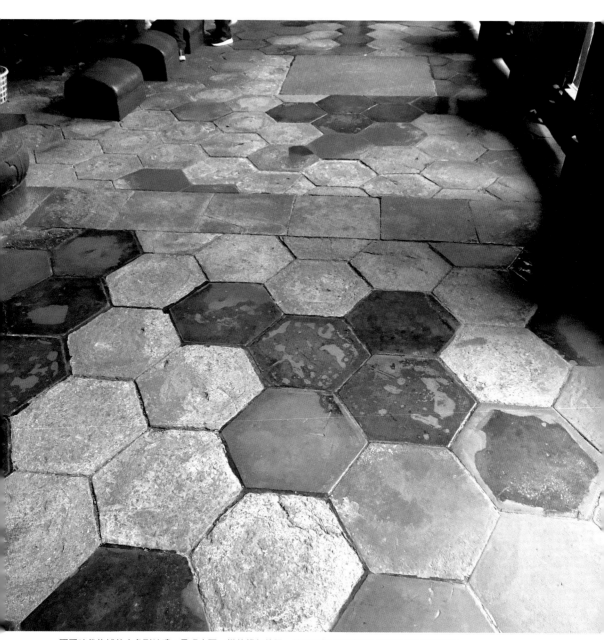

不同時代修補的六角形地磚，呈現出不一樣的顏色差異，甚至有部分地磚因為表面磨損而看到揉合
黏土時的黏土層痕跡（澎湖縣馬公天后宮）。

② 斗子牆

　　斗子牆（又名金包銀、金包玉、斗砌），中國北方稱為「盒子砌」或「空斗砌」，為牆身磚瓦，是使用薄型磚砌成盒子狀的一種空心砌法，再於其內填充泥土、石、磚瓦等混合物，外觀看起來美觀，且因其中空特性，故具有隔熱、防潮等效果，但較不耐震。

上　台灣廟宇、民宅常見斗子牆，有時會利用燒磚留下紋路做為裝飾（左為台北市艋舺清水巖祖師廟、右為彰化縣永靖餘三館）。

下　以斗子牆來裝飾外牆壁面（台北市艋舺龍山寺三川殿西壁）。

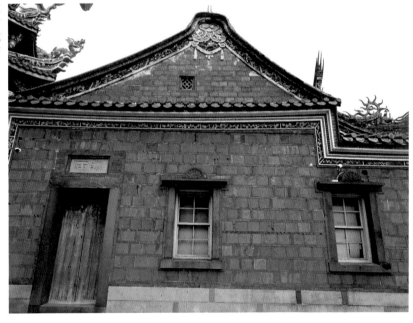

③ 穿瓦衫

「穿瓦衫」是中間有小穴貫穿的薄瓦片，用來保護「土埆磚」的一種外牆用磁磚，避免其受雨水侵蝕造成風化，其與保護木造建築土牆所用的「雨淋板」具有相同機能。

其作法為在土埆牆之上張貼薄瓦片，再以竹釘穿過小穴予以固定，竹釘的位置與薄瓦片的縫隙則使用灰泥加以覆蓋。薄瓦片的形狀有魚鱗形、正方形等，張貼方式也有許多不同工法。過去在台北市、桃園市大溪、新北市三峽、新竹縣北埔、彰化縣永靖等地都可以看到穿瓦衫，但留存至今者已經非常稀少了。

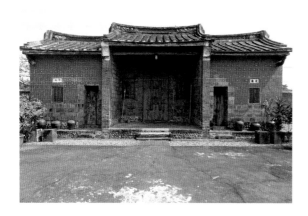

左　穿瓦衫牆面（彰化縣永靖餘三館）。
右一　菱形穿瓦衫（台北市大安區民宅）。
右二　魚鱗形穿瓦衫（台中市北區民宅）。
右三　正方形穿瓦衫（新竹縣北埔民宅）。
右四　穿瓦衫是一種保護土埆磚的薄瓦片（桃園大溪1970年代）。

④ 磚雕

　　「磚雕」是指表面上具有雕刻圖樣或文字的磚，有的直接在磚上雕刻，也有壓模成形者，另也有在窯燒前先在黏土上雕刻浮雕畫作。磚雕常可在台灣寺廟三川殿的身堵上看到，如淡水福佑宮、艋舺清水巖祖師廟等。此外，在淡水英國領事館的正面外

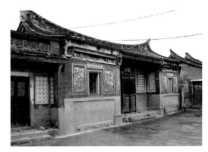

傳統民宅磚雕（金門縣金城民宅）。

牆上可看到12個磚雕，其上標示建設年代之文字「VR1891」（英國維多利亞女王：Victoria Regina 1891年）；在其柱子上，也有結合英國國花薔薇、蘇格蘭國花薊花一起搭配設計的磚雕，推測可能是匠師運用了台灣傳統之磚雕技術。

結合英國國花薔薇、蘇格蘭國花薊花一起搭配設計的磚雕（新北市淡水英國領事館）。

前廊下的兩幅磚雕,一般均採對稱式安排,內容題材左為「松鶴遐齡」、右為「逐祿高昇」(新北市板橋林家花園)。

「雙獅戲彩球」磚雕,造型活潑生動(彰化市元清觀)。　　象徵追求功名的「逐鹿」磚雕(台北市艋舺清水巖祖師廟)。

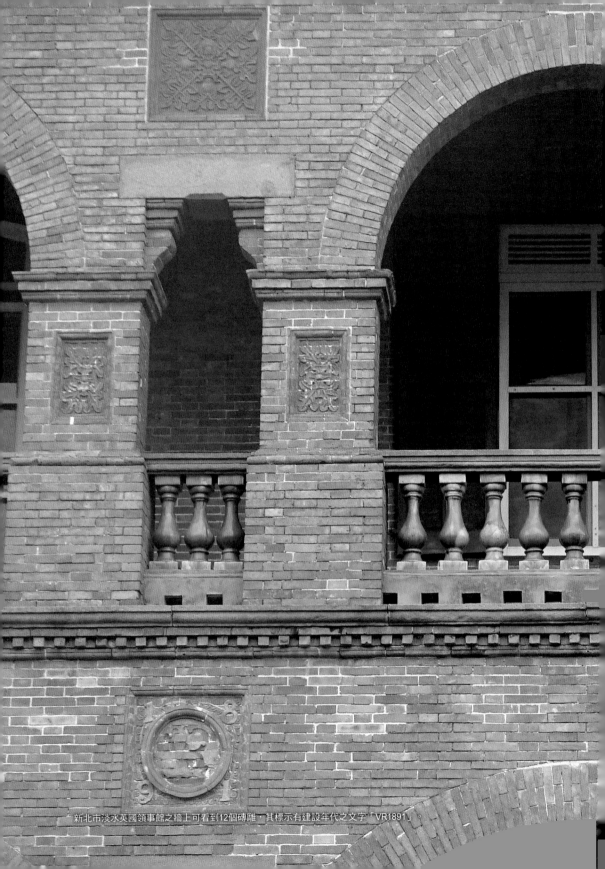

新北市淡水英國領事館之牆上可看到12個磚雕，其標示有建設年代之文字「VR1891」。

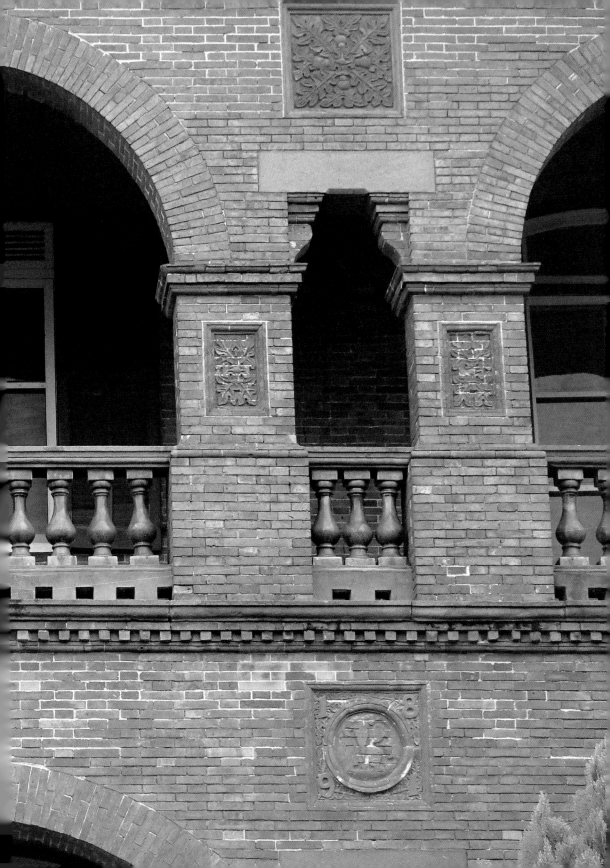

⑤ 磚組砌

　　「磚組砌」是運用磚來構成圖樣修飾之牆體，是將磚之表面及接面磨細後，將其排列組合成龜甲形、圓形、卍形、盤長形等基本圖樣，再進一步組構成連續線形的吉祥圖案或其他圖形。仔細觀察新竹市鄭進士第三川殿之正面的磚組砌，於進行修復中的部分牆體上，可以發現其所使用的磚並不像磁磚那麼薄，而是各式磚材都以深插入牆體的方式來打造牆面。

右下角牆體破損處可見「磚組砌」是以深插入牆體的方式來打造牆面（新竹市鄭進士第）。

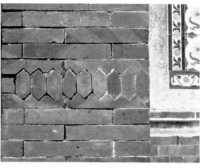

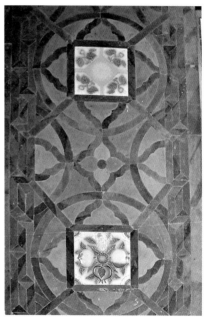

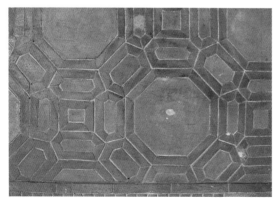

左上　以八角形、十字構成圖案的磚組砌（金門縣金城民宅）。

左中　弧形磚組砌（新北市板橋林家花園）。

左下　龜甲形磚組砌（新北市板橋林家花園）。

右上　金門所見大多是排列非常細密的磚組砌牆體（金門縣金城民宅）。

右下　搭配磁磚裝飾的圓形磚組砌牆體（金門縣金沙民宅）。

⑥ 花磚

「花磚」有琉璃花磚、素燒花磚及通氣磚等種類。其中琉璃花磚約30～35cm見方，素燒花磚及通氣磚則約15cm見方，每一種都是使用在窗戶等開口處的格子上，以達到裝飾及通風等機能需求。

「琉璃花磚」大多上有綠釉，少數上褐色釉或青釉。這類花磚多使用在窗格子的部分，以替代石條或紅磚，也常運用在陽台欄杆之短柱部位。此外，在廟宇或民宅山牆的懸魚部位，也有採用一個或數個並列的使用案例。這些花磚的圖案幾乎都是以花卉或古錢等樣式為主，也有一些在中央部位納入福、祿等文字圖案的實例。

「素燒花磚」為具有梅花、龜甲、古錢等圖案之無釉紅色花磚，其與「柳條磚」都常使用在屋脊上。此外，這類花磚也與琉璃花磚一樣，常使用在陽台欄杆或窗戶開口部位的格子上，也會鑲嵌在門樓兩側的牆

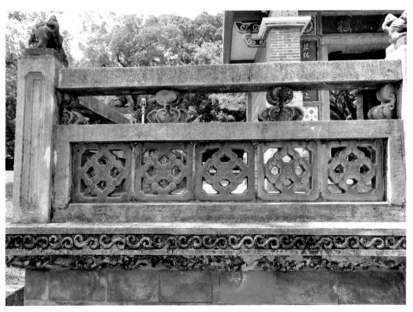

「更樓」原是台灣府城建城總理吳鸞旂公館的正門門樓，其陽台欄杆短柱以琉璃花磚來裝飾（現存於台中公園內）。

左　民宅兩側窗上的琉璃花磚（澎湖縣西嶼）。
右　圓形窗上的琉璃花磚（澎湖縣西嶼民宅）。

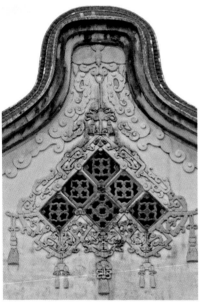
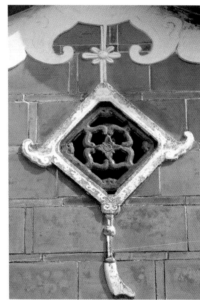

山牆懸魚部位的琉璃花磚（左為台北市大龍峒保安宮、右為新竹縣北埔姜氏天水堂）。

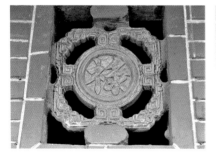
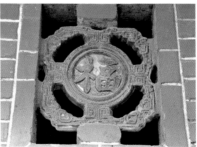

納入福、祿文字圖案的琉璃花磚（苗栗縣後龍民宅）。

面上以打造出漏窗。另有些案例則不做成漏窗，而是直接在牆面上鑲入花卉或古錢圖案的花磚，做為牆面之裝飾。

直接鑲入牆面上做為裝飾的花磚（屏東縣萬巒民宅）。

「通氣磚」有青、紫、綠等釉色之製品，跟琉璃花磚或素燒花磚相比則略薄一些，其中有些會巧妙採用吉祥又筆畫多的漢字，如以「壽」字為設計圖案。因為是比較纖細的造型，相較之下也較為脆弱，所以一般不用在窗格子上，而是使用在牆面上方，以兼具通風和裝飾兩種機能。此外，也常與柳條磚一起使用在屋頂上，做為屋脊之裝飾。

使用在屋脊堵上的素燒花磚（彰化縣線西民宅）。

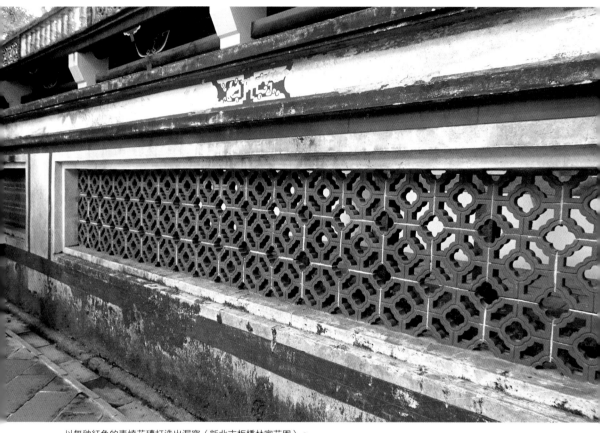

以無釉紅色的素燒花磚打造出漏窗（新北市板橋林家花園）。

以「壽」字為設計圖案的通氣磚（左為澎湖縣白沙、右為澎湖縣西嶼民宅）。

7 柳條磚

　　「柳條磚」取其線條似柳葉而得名，為紅色素燒花磚之一種，以中間有三個扁六角形空花最為常見，多為15cm見方大小。在合院建築的屋脊上常可見到柳條磚，用來裝飾屋脊並減輕重量，另外也常裝飾在圍牆的上半部及欄杆等處，通常是採用多塊並列成柵欄狀之樣式；若是使用在建築牆面，多是為了加強建築之通風及採光等機能。

裝飾在屋脊上的柳條磚（台南市善化民宅）。

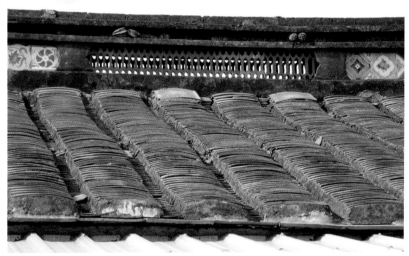

左　圍牆上半部的柳條磚（澎湖縣七美民宅）。
右　以多塊並列成柵欄狀之柳條磚（新北市板橋林家花園）。

⑧ 竹節窗

窗格又名窗櫺，也叫做為窗格子。窗格子的材質有紅磚、石條、泥塑、陶磁等種類，其中竹節狀的窗格子稱為「竹節窗」，多是採用綠釉或黃釉的陶磁製品，在寺廟、民宅、園林等處都可看到其使用的案例。

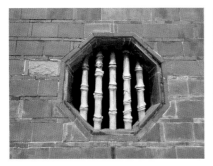 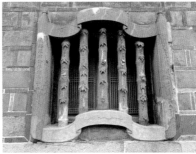

左　水泥塑竹節窗（彰化縣永靖餘三館）。
右　石造竹節窗（台北市大龍峒保安宮）。
下　陶磁竹節窗（新北市板橋林家花園）。

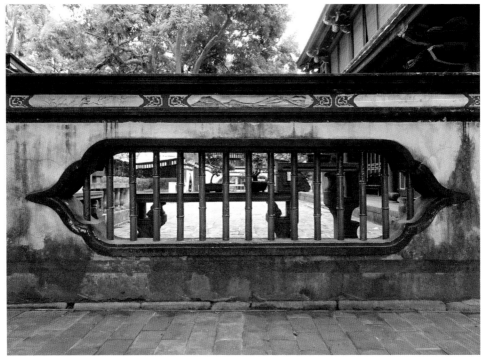

⑨ 花瓶形欄杆

　　「花瓶形欄杆」一般多上有綠釉、黃釉、褐釉、青釉、白釉等釉藥，主要做為西式建築之陽台欄杆或樓梯扶手之支撐短柱，例如：在台南市安平德記洋行與新北市淡水英國領事館一樓及二樓之陽台欄杆就可看到這類實例。另外，在台灣街屋民宅二樓陽台也常可見到這類的使用，尤其是台南市，有許多在門樓兩側的牆壁上裝設花瓶形欄杆的例子，其中除了使用陶磁製品之外，也有不少是水泥塑的欄杆。

上　綠釉花瓶形欄杆（新北市淡水英國領事館）。
左下　白釉花瓶形欄杆（新竹市北門街民宅）。
右下　青釉花瓶形欄杆（新北市板橋林家花園）。

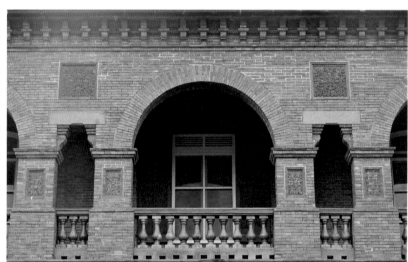

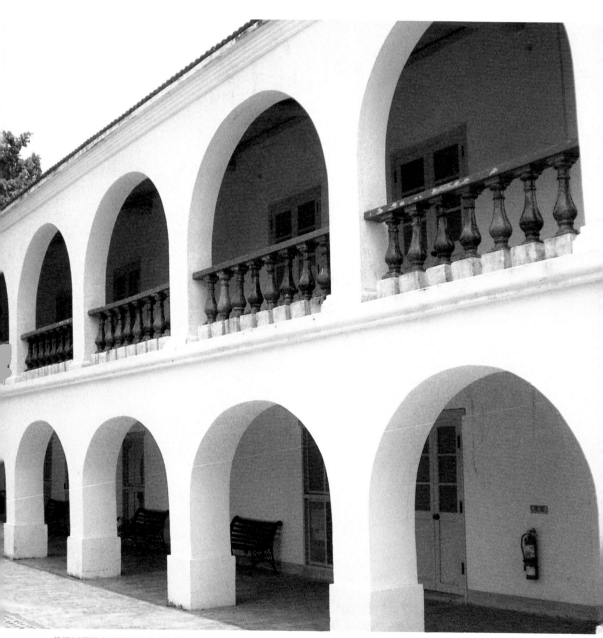

花瓶形欄杆亦可做為西式建築之陽台圍欄短柱（台南市安平英商德記洋行）。

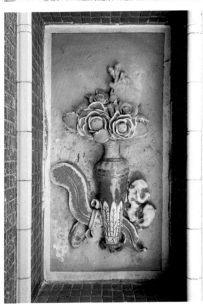

⑩ 交趾陶

　　「交趾陶」為明清時期在中國華南地區燒製之彩色陶器的總稱，其上施有青、黃、綠、紫、白等交趾釉，鮮明釉色為交趾陶之特色。

　　「交趾」為中國南方越南地區之古名，因此日本便以從中國南部與越南等地區之貿易船運來的陶器類，統稱為「交趾燒」。台灣使用的「交趾陶」名稱，據說源自於日本的「交趾燒」，主要是選用人物、動物、草花、瑞獸等造型，用來裝飾寺廟建築之壁面或屋頂。其與西歐之「陶磚」（Terra Cotta）屬於同類型陶器。

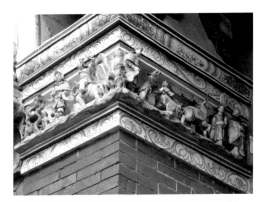

位於水車堵上的人物交趾陶（台北市艋舺清水巖祖師廟）。

左上　人物交趾陶（台北市士林慈諴宮）。
左中　瑞獸交趾陶（台北市艋舺龍山寺）。
左下　瓶花交趾陶（嘉義市西區慈濟宮）。

⑪ 瓦花

　　「瓦花」由橫斷面呈現弧形之普通板瓦（薄紅瓦）及筒瓦來構成，將其砌組合成圖案，進而修飾建築及打造出漏窗。「瓦花」多見於中國古典園林建築中的花窗、漏窗等部位，另外在板橋林家花園及其他富有民宅的圍牆上也可見到瓦花的設置，皆創造出了「透景」、「框景」之效果。

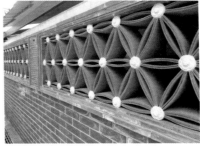

左　以一長排的瓦花打造出漏窗，不僅具有透景效果，也讓外牆不顯得單調（新北市板橋林家花園）。
右　圍牆上的瓦花裝飾（新竹縣北埔忠恕堂）。
下　位於兩棟古厝通道間的瓦花裝飾（金門縣金沙山后民俗文化村）。

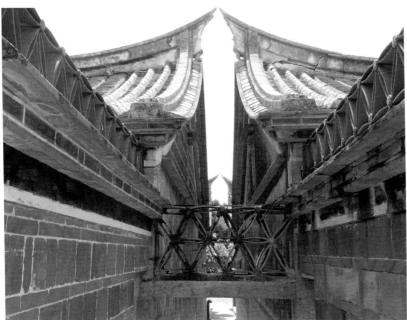

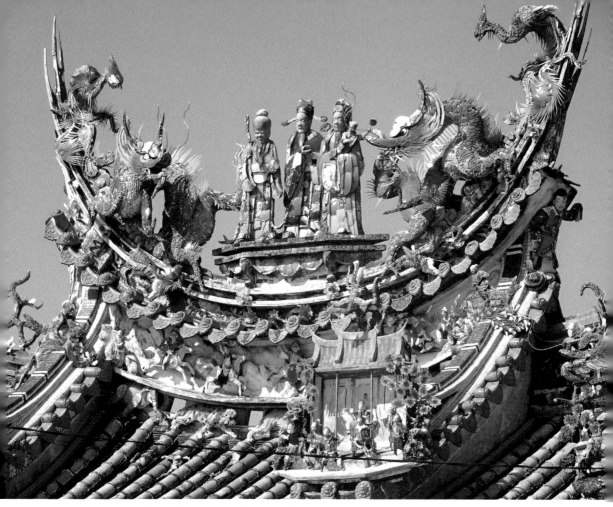

剪黏可說是立體馬賽克（台南市北門永隆宮）。

⑫ 剪黏

　　「剪黏」俗稱為「剪花」。其製作方法是先用灰泥在鐵絲骨架上做出雛形，然後將各種顏色、形狀的陶片（原本是採用碗盤的碎片）黏在灰泥上固定，因此也可以說是立體馬賽克。近年來的工法，常使用壓克力片、玻璃片來替代陶片，雖然擁有亮麗的色彩，卻也逐漸失去陶片特有的深厚韻味與古趣。

　　目前多數剪黏人物之臉部，大多是採用陶土成品鑲嵌入本體的方式，不過在台南市佳里區「金唐殿」之屋頂，其剪黏人物的臉部卻還保

左上　人物的臉部是以一片片陶片拼組而成，有類似國劇臉譜的趣味（台南市佳里金唐殿）。
左下　使用珊瑚、貝殼等在地素材的剪黏作品（澎湖縣西嶼民宅）。
右　　人物臉部是採用陶土成品直接鑲嵌而成（台北市艋舺龍山寺後殿天上聖母殿）。

留以陶片形塑而成，相當細緻地展現出人物表情，擁有類似國劇臉譜般的效果。而在澎湖群島，除了採用陶片之外，還會使用珊瑚、貝殼等在地素材，形塑出獨特風格的剪黏成品。

　　最初，剪黏是用來做為交趾陶之代用品，但近來古廟進行修復時，卻常以交趾陶來取代原本的剪黏。事實上，過去廟宇的剪黏常可見匠師個別作工的些微差異，如今以模矩化的交趾陶取代，反而讓每座廟宇喪失了剪黏師獨到技法風格的展現機會。

福祿壽與磁磚

　　台灣的道教廟宇不管規模大小，大多會在屋頂上設置福祿壽三仙。一般的配置方位是福星在面對的右端，因為福星是以求財為主，所以都會抱著可愛的孩童，而孩童的動作與表情也有相當多樣的呈現。中央則是祿星，以祈求官位為主，所以戴有官帽、持有如意棒，並且是三仙中個子最高的。左端則是壽星，祈求長壽，因此會蓄有又長又白的鬍子，並且拿著拐杖與桃子。

　　福祿壽三仙有各種材質展現，包括交趾陶、剪黏、手繪磁磚畫、轉印磁磚畫等。近年有些原本採用剪黏手法的福祿壽，在修復時改用了交趾陶形式；此外，也可在民宅的外牆或室內牆上見到手繪磁磚畫的使用案例。

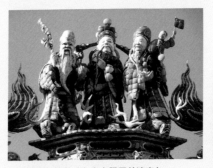 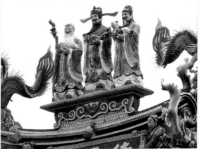

「福祿壽」剪黏（台南市學甲慈濟宮）。　　　「福祿壽」交趾陶（台南市善化德禪寺）。

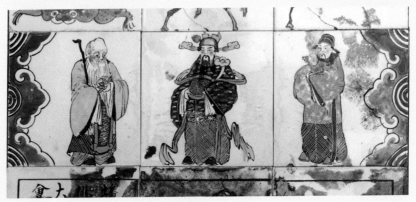

「福祿壽」磁磚畫（嘉義縣義竹民宅），使用152mm見方磁磚。

八仙與磁磚

　　「八仙」是台灣民眾熟知的傳統民間信仰，不論是嫁娶、新居入厝、喜慶神誕等喜事，或是祈求招財、招福時，常會在門楣上懸掛「八仙綵」繡布。其圖樣大多是將騎仙鶴的南極仙翁置於中央，兩側再各自橫列四仙，但一般來說八仙並未有特定位置，配置樣式也有些微不同。一般廟宇，多會在入口的梁上彩繪八仙，或是三川殿或本殿的屋脊上設置剪黏或交趾陶的八仙。若是在一般民宅，除了大多是使用繡布的八仙綵，也有在大門上方或屋脊上以黏貼手繪磁磚畫或轉印磁磚畫的方式使用。而這些磁磚的圖樣，除了描繪八仙之外，也可見到以「八仙蟠桃大會」或「八仙過海」為主題的圖案。

八仙之一鍾漢離交趾陶（台北市艋舺清水巖祖師廟）

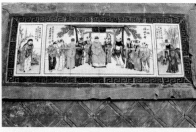

左　八仙及八仙過海磁磚畫（新竹縣竹北某伯公廟）。
右上　八仙蟠桃大會磁磚畫（澎湖縣民宅）。
右下　絲綢製八仙綵（新竹縣竹北某伯公廟）。

日治 台灣建築之磁磚運用

日治之後，日人不僅引進西式R.C.建築式樣，各式各樣的磁磚運用，
也讓台灣建築的外牆裝飾有了新選擇，風貌萬千。

　　約1910年代以前，日治初期台灣地區建築所使用的磁磚種類，主要
是英國及歐洲等國製品，例如：台北賓館（1901年）所使用的英國製
「維多利亞磁磚」，可視為日治之前與日治初期的代表性磁磚。不過實
際上，此時也可見日本磁磚原型之「敷瓦」——用於與台北賓館同年竣
工的「民政長官官邸」其中一棟建築內地板（今已不存在），目前這類
「敷瓦」保留再利用於新北市三峽救生醫院的地板上。

　　日治中期以降，台灣所使用的磁磚幾乎皆為自日本本土移入或台灣
本島製品，英國等歐洲磁磚幾已不見蹤跡。其中台灣本土產的「北投磁
磚」為高品質磁磚的代名詞，多用於做為公共建築使用的各種近代建
築，今日仍存在於台灣各地建築中。

　　綜觀來說，日治時期前半，在台灣紅磚建築及R.C.建築上使用的裝
飾磁磚，多為日本移入；但日治後期到戰前，日本製磁磚又幾乎被台製
「北投磁磚」等所取代。因此，從戰前主要近代建築多數採用「北投磁
磚」來看，可了解台灣近代磁磚歷史的轉折。

嘉義市立美術館
外牆使用的是
帶有抓紋風格
的Tape.磁磚，
為北投磁磚製品
（原菸酒公賣局
嘉義分局：1936
年）。

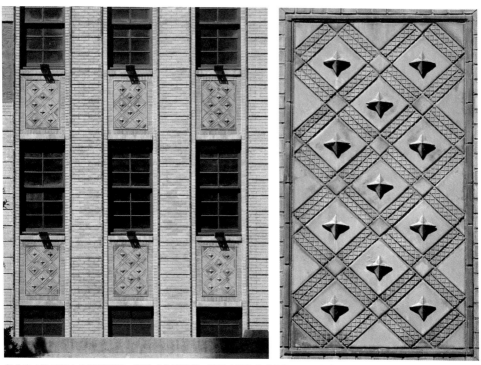

台北中山堂外牆上的磁磚裝飾，都是「北投磁磚」製品（原台北公會堂：1936年）。

另一方面，台灣傳統民宅及廟宇建築則喜好以「馬約利卡磁磚」（Majolica Tile）用於壁面及屋頂，做為一種相對簡便又效果顯著的裝飾方法，在台灣本島以及澎湖、金門地區的建築廣泛使用。台灣民宅上開始使用「馬約利卡磁磚」約在戰前1920～1940年左右的二十年間，幾乎90％以上都是日本製品。戰後，隨著建築樣式的改變，馬約利卡等裝飾磁磚的使用便不再興盛了。

◉ 近代建築裝飾磁磚

早期自日本傳入台灣的「赤小口磁磚」，外觀仿造紅磚風格，受到廣泛使用，總統府及台中火車站為代表案例。但自日本關東大地震

（1923年）之後，「紅磚」及「赤小口磁磚」被視為舊時代的材料及顏色而受到淘汰，R.C.建築外牆改貼黃褐色系及各種風格與顏色之磁磚。在此時期，筋面磁磚、粗面磁磚、壁毯磁磚、抓紋磁磚、布紋磁磚以及帶有抓紋風格的壓模條紋「Tape.磁磚」等，常被使用在二次大戰前的日本與台灣建築上。

　　日治時期台灣近代建築所使用的裝飾磁磚，大多流行表面粗糙、具有搔撓痕跡的粗面磁磚，其中最具代表的就是濕式無釉的「抓紋磁磚」（Scratch Tile），這種磁磚之所以流行，一方面受到日本陶藝的影響，偏好粗糙、素雅之物品；另一方面是因歐洲粗面紅磚使用的風格，歐洲磚造建築擁有悠久的歷史與熟練的技術，有許多磚造建築乍看下粗糙，但實際上卻是以優異技巧疊砌尺寸不一的紅磚形成自然的牆壁。日本匠師為讓建築表面呈現略為粗糙的質感，據此製造出了「抓紋磁磚」。1920～1930年代期間，素燒之「抓紋磁磚」在日本公共建築上大為流行，但當時在台灣卻是流行施釉的「抓紋磁磚」，據推測除了施釉具有防汙功能外，還有一個原因是素燒褐色系磁磚給人黯淡的印象，可能與台灣人偏好的色彩不相吻合之故。

　　目前這些建築幾乎都被指定或登錄為文化資產，進而得以將建築與磁磚完整的保存下來，讓後人可欣賞台灣陶藝少見的抓紋、裂縫、罅（縫隙）、歪斜等饒具趣味的日本陶藝美學。

新竹市玻璃工藝博物館及其帶有抓紋風格的上釉Tape.磁磚（舊竹州自治會館：1936年）。

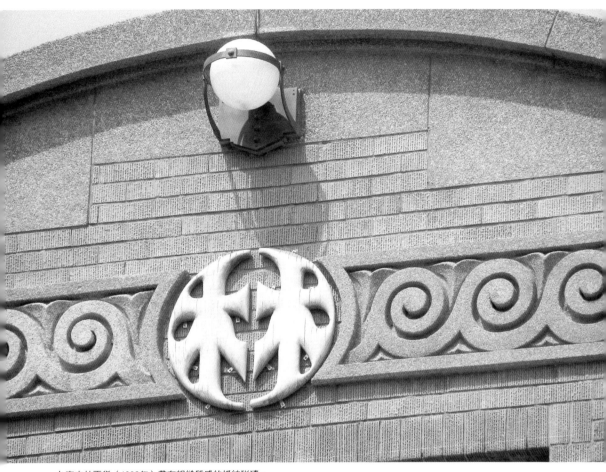

台南市林百貨（1932年）帶有粗糙質感的抓紋磁磚。

台南愛國婦人會
館（1940年）外
牆上的布紋磁磚
具有布紋的質感
與紋路。

台灣近代建築外牆磁磚之色彩變遷

　　在日治五十年間，台灣近代建築之外觀色彩有階段性的變化，主要原因與所使用磁磚的色彩變遷有關。筆者於2011年進行了日治時期台灣近代建築（約70棟）外牆磁磚之色彩調查，大致可以劃分出三個階段變化。

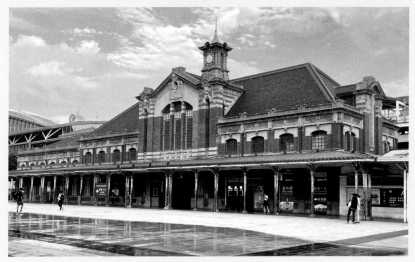

第一階段：紅色之赤小口磁磚（台中火車站：1917年）。

第一階段：紅色時期

　　1895～1926年約三十年間。這階段是以紅磚造建築為主流，為外牆採用紅磚或赤小口磁磚之紅色時期。1923年9月日本發生關東大地震，相當多紅磚造建築因震災毀損，所以建築從原本紅磚結構加速轉向R.C.結構發展，造成色彩形成階段交界。雖然這是發生在日本境內的震災，但因日本與台灣在建築結構工法、技術、外觀上有相當緊密的連結，所以也影響到台灣之建築潮流。

第二階段：黃褐色時期

　　1926～1932年前後，關東大地震之後開始流行。特別是因為美國建築師所設計的東京帝國飯店幾乎未受地震損毀，該建築所使用之黃褐色抓紋磚（Scratch

日治時期台灣近代建築之外牆色彩變遷圖

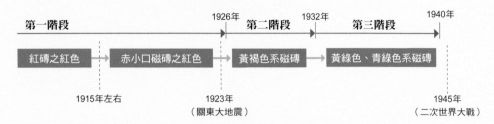

| 第一階段 | | 1926年 第二階段 | 1932年 第三階段 | 1940年 |

紅磚之紅色 → 赤小口磁磚之紅色 → 黃褐色系磁磚 → 黃綠色、青綠色系磁磚

1915年左右　　　　1923年　　　　　　　　　　　　　　1945年
　　　　　　　　（關東大地震）　　　　　　　　　　　（二次世界大戰）

左　第二階段：黃褐色之筋面磁磚（台灣大學文學院：1929年）。
右　素燒黃褐色抓紋磚（日本舊東京帝國飯店：1923年）。

Brick）及後來發展出的「抓紋磁磚」（Scratch Tile），其形式及色彩都成了新建築的象徵。這時期雖然在台灣也流行黃褐色系之磁磚及建材，但最常使用的是「筋面磁磚（十三溝）」，台灣是到第三階段才較常使用「抓紋磁磚」。

第三階段：黃綠色、青綠色時期

　　1932～1940年期間。在此階段雖部分建築還使用第二階段之黃褐色系磁磚，但同時期亦可看到黃綠及青綠色系（包括青灰、灰綠色）等最新穎的磁磚色彩。而在磁磚形式上，除了「抓紋磁磚」之外，還有將條紋樣式簡化改良的「壁毯磁磚」（Tapestry）或Tape.磁磚，同時也可見壓印出布紋之「布紋磁磚」，這階段是以各種條紋模具壓印的上釉磁磚為主流。

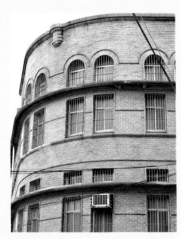

第三階段：黃綠色之Tape.磁磚（台灣菸酒公司新竹營業所：1935年）

戰後 台灣建築之外壁修飾

戰後，台灣建築隨著樣式的改變，華麗的馬約利卡等裝飾磁磚不再興盛，
比起外牆裝飾，成為外牆的保護才是磁磚最主要的使用目的。

　　現代建築外牆飾面手法之一的「清水混凝土」，從1920年代中葉開始流行至今，這是在混凝土外牆脫模後完全不使用磁磚、石材、塗裝等修飾。這種直接展現混凝土素面的手法，雖然曾經是現代世界建築界風行的潮流，但戰後初期的台灣建築仍然會在外牆上使用磁磚，尤其是1960年代的建築，常可在考慮周全的磁磚設計與施工細節中，感受到當時施作人員所留下的熱忱與用心的蛛絲馬跡。

　　歐美極少將磁磚使用在建築的外牆上，絕大多數是運用在室內，但是台灣跟日本卻有許多使用在外牆的案例，這也可算是台灣建築的特色之一。若是探究戰後的台灣建築何時開始在外牆上貼覆磁磚，其中一個時間點應該落在1960年代，例如：國定古蹟「東海大學路思義教堂」、台北市市定古蹟「台北護理健康大學文教大樓」、台北市歷史建築「台灣大學農業陳列館（洞洞館）」，以上三棟建築皆是1963年竣工的大學建築。東海大學、護理大學的上述建築都使用了磁磚；台大洞洞館則是在洞的部分使用了兩種尺寸的陶磚（Terra Cotta）。

　　戰後台灣鋼筋混凝土建築之外牆修飾，包括：塗裝修飾、噴覆修飾、張貼修飾等三種主要方式，這些都是從戰前一直沿用到戰後。其中，水泥砂漿塗裝及水泥砂漿噴槍是用來創造饒富風格的抓痕或粗面之牆面修飾效果；張貼石板或磁磚來修飾外牆，最初使用於學校建築，之後公共建築也大多採用。

　　另外，約從1970～1990年代，幾乎所有的公寓牆面都是使用馬賽克磁磚，至今這些建築都還經常可以看到，不僅外觀看起來較有高級感，比起塗裝或噴覆水泥砂漿等方式來說更具有抗汙效果。

台北市功學社（1935年）柱子上的斬石水泥細部。

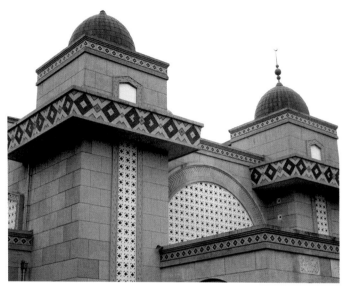

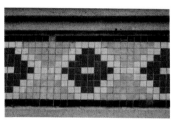

台北清真寺（1960年）及外牆馬賽克磁磚。

　　戰前與戰後在磁磚修飾方面的差別，主要在於戰後因受到現代主義的影響，比起外牆裝飾，磁磚成為外牆的保護才是最主要的目的；再加上建築物外形採單純直線構成箱子般的設計，漸漸弱化對裝飾的重視度，因此在外牆移除模板之後，有的建築會直接以「清水泥」修飾，但因外觀呈現出類似未完成的印象，所以在當時比較不受到歡迎。較有名的例子是，某醫學院完工後受到眾議，仍再用磁磚重新貼面，類似的案例亦時有所聞。反倒是「斬石水泥」的手法較常被採用，這是運用鑿石鎚在表面鑿出凹凸狀細條紋的修飾方式，如在戰前採用的建築有：台北市延平北路二段之歷史建築「功學社」（原「高源發布行」：1935年竣工）；戰後有古蹟「台北清真寺」（1960年竣工）、古蹟「國父紀念館」（1972年竣工）、國定古蹟「中正紀念堂」（1980年竣工）等建築，其混凝土牆面與柱子也是採用「斬石水泥」方式來替代磁磚做建築物表面的修飾。

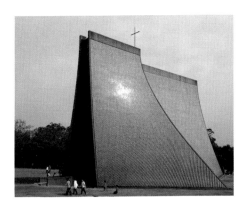

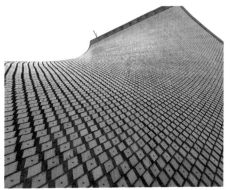

東海大學「路思義教堂」（1963年）外牆貼了94,000片磁磚。

🏵 東海大學路思義教堂

　　設計者為貝聿銘、陳其寬、張肇康。四片曲面牆面上張貼了超過94,000片之長菱形琉璃磁磚，這些磁磚包括中央有寬約15mm的乳突釘頭及無釘頭兩種，而這種乳突釘頭跟台灣民宅用來保護土埆牆的「穿瓦衫」相當類似。菱形磁磚寬約為113～115mm、縱長約195～200mm、邊長約115mm，其磁磚最大長度在200mm以下，可能是為了配合張貼在曲面上的大小限制。根據東海大學之解說，其貼磁磚目的主要是「為了保護水泥屋面、防水兼去垢，同時展現出建築物的美感，黃色為中國宗教建築之正統色」。而這些黃色系的磁磚，因為窯變而產生了漸進的層次感，所以可以看到金黃色、褐色、綠黃色等微妙的色彩變化，展現出陶質材料的特有美感。

　　遠觀的話，看似整面牆都確確實實貼滿了磁磚；但若就近細看的話，就會發現磁磚間的縫隙從5～50mm都有，從縫隙的處理細節，就可以想見當初磁磚在組配施工時是多麼的艱辛。

◈ 台北護理健康大學城區部文教大樓

　　文教大樓為1960年代初期現代運動設計思潮下的建築作品，建築比例甚佳，且施工甚具水準，於2019年公告指定為直轄市定古蹟，設計者為基泰工程司、高而潘。大樓外牆黏貼的是灰色釉之二丁掛磁磚，磁磚表面有幾何紋樣的浮雕，這種磁磚在戰前也常被使用。

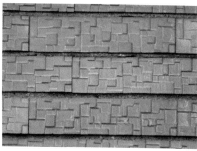

台北護理健康大學城區部文教大樓（1963年）及其外牆浮雕磁磚。

◈ 台灣大學農業陳列館

　　設計者為張肇康，如同該建築之別稱「洞洞館」，其二、三樓之外牆上布滿了一個個洞，這些洞鑲嵌了兩種尺寸大小的琉璃筒瓦，長度皆為13cm，直徑分別為20cm與10cm。原本台大校園裡有三棟洞洞館，現在僅留存一棟。

台灣大學農業陳列館「洞洞館」（1963年）與其兩種不同直徑的琉璃筒瓦牆。

◆ 國立故宮博物院

　　故宮博物院外牆大部分都是使用淡黃色之條紋磁磚，該磁磚尺寸為10cm見方，每四枚搭配成一組20cm見方，第一展覽區（正館）、第一行政大樓、第二展覽區等皆是採用這種磁磚。

　　還有一種是使用在腰壁（日語，指牆的下半部，與台灣傳統建築「裙堵」部位近似）上之褐色磁磚，尺寸為15cm見方，這種磁磚的特色是表面有壓模式的凸出稜線，描繪出龍紋或幾何圖形等圖案，為仿中國古代之漢磚風格，因全面上有褐色釉彩，所以凸起的稜線呈現微微浮起的淡褐色效果，非常適合國立博物館莊嚴文雅的氛圍。令人注目的是這些磁磚分別生產於三個不同年代，磁磚上分別寫有「中華民國五十八年造」、「中華民國七十二年造」及「中華民國八十四年造」，磁磚年代與三棟建築施工中時期一致。

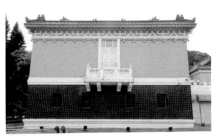

國立故宮博物院第一展覽區（1965年竣工）及其外牆蛋黃色條紋磁磚。

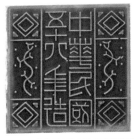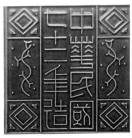

褐色磁磚上除了以凸起稜線描繪出龍紋、幾何圖形外，也分別寫上建物增建的使用年代（民國五十八年是第一展覽區；民國七十二年是第一行政區；民國八十四年是第二展覽區）。

🏵 顏水龍馬賽克磁磚畫

　　1960年代，顏水龍使用磁磚及陶片創造了重要的馬賽克壁畫。例如：1961年，在台灣體育運動大學體育場外牆上一幅稱為「運動」之30m×10m馬賽克磁磚壁畫作品，為顏水龍首次嘗試的大型壁畫。1964年，台中市太陽堂餅店內「向日葵」作品，因戒嚴塵封了二十五年，直到1989年才得以在店內牆面上見到，成為餅店獨樹一幟的招牌，但可惜該店於2012年歇業，一般民眾再度無緣親身觀賞「向日葵」畫作。

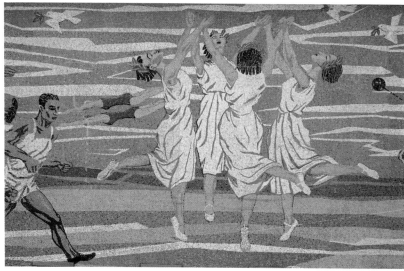

台灣體育運動大學體育場之馬賽克磁磚壁畫「運動」（1961年）。

台北市劍潭公園之馬賽克磁磚壁畫「從農業社會到工業社會」（1969年），高4公尺、長100公尺。

台灣建築磁磚運用發展年表

	傳統窯業品	馬約利卡磁磚	維多利亞磁磚	磁磚畫	筋面磁磚
明 朝 **1368-1644**	1591 鹿港天后宮 1604 澎湖天后宮				
清 朝 **1644-1912** ┌ **明治** 1868-1912	1742 大龍峒保安宮 1787 艋舺清水巖祖師廟 1835 北埔姜氏天水堂 1871 摘星山莊 1879 滬尾偕醫館 1891 永靖餘三館 1893 板橋林家花園		1870 淡水英國領事館 私人建築內使用案例，如：霧峰林家、金門、澎湖民宅。		
日 治 **1895-1945** ┌ **大正** 1912-1926 ┌ **昭和** 1926-1945	持續使用於台灣本島、澎湖與金門民宅及廟宇等建築上，如佳里金唐殿（1928年）。	1920-1940 流行於台灣本島、澎湖與金門民宅。如：北埔忠恕堂、景美集應廟、澎湖二崁村陳宅等。	1901 台北賓館 1914 圓山別莊 開元寺圓光寂照高塔 1931 台南善化德禪寺 1933		1922 高雄中學紅樓 1928 台灣大學樂學館 1929 原台南測候所 1930 台北郵局 1930 樂生療養院 1931 台南一中禮堂 1933 成功大學博物館 1934 舊后里鄉公所 1934 台大醫學院舊館
民國（光復） **1945-**	1963 東海大學路思義教堂＊仿穿瓦衫 1965 國立故宮博物＊仿漢磚 （1969、1983、1995擴建）	台南北門永隆宮 1966 開基天后宮 1973			1955 台灣大學 土木工程館

近代建築之裝飾磁磚

Tape.磁磚	赤小口磁磚	白小口磁磚	燒結磁磚	抓紋磁磚	粗面磁磚	陶磚

1914 華山文創園區紅磚區（原樟腦工廠）

1917 台中火車站

1919 台灣總統府

1920 陳天來故居

1926 周益記

1929 台灣大學文學院

1929 林務局長宿舍

1930 台北二二八紀念館

1931 山佳（火）車站

1932 台南糖業公司研究所

1933 嘉義火車站

1932 台南林百貨

1933 台灣新文化運動紀念館

1934 新竹第一信用合作社

1934 台中市警察局第一分局

1935 嘉義農業試驗分所辦公室

1936 台灣大學昆蟲館

1930 台灣大學一號館

1934 基隆海港大樓

1936 管野外科醫院

1935 新竹市警察局

1936 台北中山堂

1937 九份台陽礦業公司
事務所

1938 北投文物館

1939 舊金山總督溫泉

● 艋舺龍山寺

● 淡水福佑宮

● 艋舺青山寺

● 新竹水仙宮

1936 台南火車站

1936 財政部關務署高雄關

1936 台北中山堂

1937 台灣銀行文物館

1939 松山菸廠

1939 松山菸廠辦公大樓

1963 台灣大學
農業陳列館

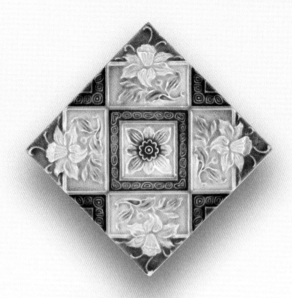

Chapter 3 解開
磁磚密碼
PASSWORD

磁磚對於台灣建築來說，算是一種較近代的建築材料，與其他建材不同的是，磁磚在背面均刻有文字、圖樣或商標，因此其生產地點或生產國名、製造工廠、甚至是設計年代都可以查得出來，可以間接推斷出建築物的興建年代或何時修建，有助於近代建築的古蹟研究、修復工作。同時，透過磁磚公司所留存的型錄及生產模具，可以了解更多磁磚背後的故事，解開不為人知的磁磚密碼。

磁磚之美與模矩

磁磚之美,不論是單片磁磚的賞析,或是數枚磁磚排列一起,
都能產生不同的組合美感,在方形的限制內呈現多樣性的圖案變化。

　　磁磚大多為正方形,如何突破方形限制兼顧圖案的美麗與平衡,充
分利用平面的、一比一的比率等條件,便是設計者一大考驗。反過來
說,要是沒有正方形的限制條件,也許就無法創造眾多美麗的圖樣了。

　　但是,如果在數枚正方形的素面磁磚上進行磁磚畫,無論是彩繪幾
何圖案、自然花草或人物等,所受到圖案一定要集中在方形內的限制也
就消失了,反而能讓人見識到不一樣的磁磚魅力。例如:在方形的框架
中將四枚磁磚組合成一個大正方形;也可將六或八枚磁磚組成長條形;
或是再以九枚組成大正方形,這些組合都依現地條件予以調整,而擁有
多樣性的變化。

　　另一個影響磁磚之美的背景條件是「模矩」(Module)。磁磚是
構成「面」的材料,在構成「面」時並不侷限只使用相同大小的磁磚,
但也不是隨意任何尺寸都可以緊密搭配,而是可以運用「模矩」的特
性,比如:長方形的磁磚可以是正方形的一半,將此長方形再對半分就
成了原先1/4大小的正方形。若是採用黃金比例來切割磁磚,將正方形
45°角對半切或是採用√2的寸法,就更能展現出磁磚之美的效果。

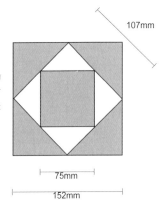

6英寸(152mm)
見方磁磚案例:
磁磚運用模矩的
概念,採用√2寸
法,更可呈現美
麗的組合效果。
$75×√2≒107$,
$107×√2≒152$

107mm

75mm

152mm

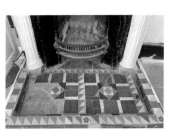

幾何圖形組合
的維多利亞磁
磚(新北市淡
水紅毛城)。

將方形磁磚重複排列也能構成一幅美麗的壁畫（金門縣民宅）。

❖ 連續圖形

每片磁磚有的為一獨立主題紋樣,有的為不規則圖案,但二片以上磁磚上下左右
排列,則可成為連續的圖案組合,或有新的圖案出現。基本上,磁磚不是單片使
用,最終還是需要考慮全牆面貼滿時所呈現的效果。

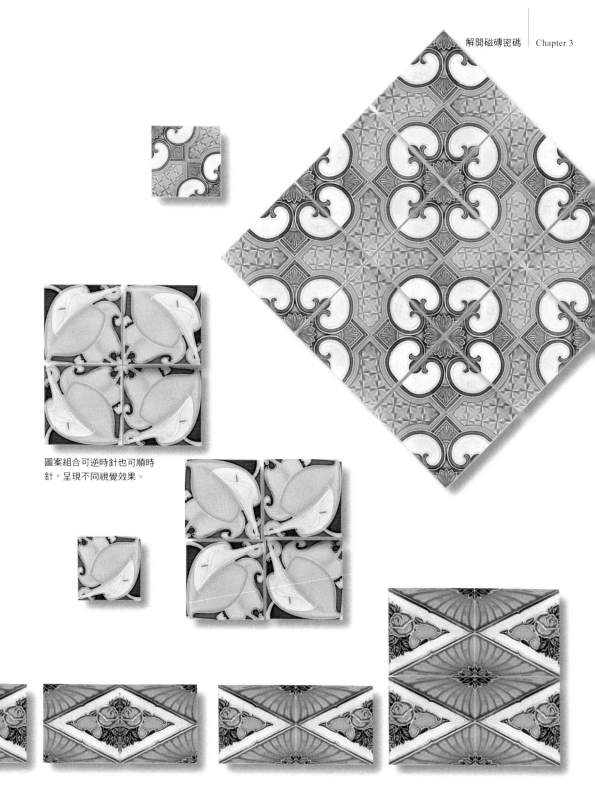

圖案組合可逆時針也可順時
針,呈現不同視覺效果。

❖ 組合圖形

把二片以上的磁磚構成一個主題畫面，不論是將數枚正方形磁磚並排成一長條；
或將四片磁磚組合成一個大正方形；六片磁磚組合成一長方形，皆有不一樣的圖
案效果。

四片組合的馬約利卡磁磚（日本製品）。

四片組合的馬約利卡磁磚（日本製品）。

台灣民宅屋脊裝飾使用的磁磚畫，以橫向十數枚磁磚來構成（日製空白磁磚上由台灣畫家彩繪）。

六片組合的磁磚
畫，在台灣使用
富士山題材的磁
磚畫不少（日本
製品）。

二片組合的馬約利卡磁磚
（日本製品）。

磁磚之尺寸大小

磚逐漸變薄成為現代的磁磚，所以磁磚規格與紅磚不同面向的尺寸有關；
馬約利卡磁磚則是以6英寸見方為主，以此模矩可變化出許多排列組合。

　　磚砌（紅磚）建築為了美化建築外觀，最初會選用品質較佳的磚
（表面較平滑、有光澤）砌築在建築表面，其他較粗糙的磚則砌在壁體
內部。但因燒製整塊完整的磚較為費時費工，且製造成本較高，所以開
始燒製表面專用的磚，俗稱「清水磚」；之後磚再逐漸變薄演變成貼在
外牆上的磁磚，而發展出大小尺寸與紅磚表面相同的紅色磁磚，亦即
「赤小口磁磚」。

　　當磚逐漸變薄，跟現在磁磚厚度差不多時，大約是日本建設「東京
火車站」的年代（1914年竣工），因此在東京火車站可以看到變薄的
磚材交替黏貼在普通磚的外牆表面上，如「二五分」（厚約50mm）及
「五分」（厚約15mm）等磚材。由於當時尚未有直接黏貼在外牆上的
技術，所以是先採用類似砌磚的手法，再慢慢演變成貼磁磚的施工法，

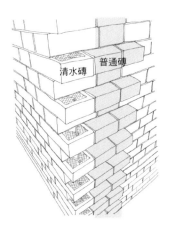

新竹市青少年館其
南側角落留有因應
未來增建所需之
「下駄齒」部分，
可以看到清水磚與
普通磚之運用狀
況。

從中可見證磁磚施工過渡期之歷史。

在台灣，可以充分了解「清水磚」及「普通磚」差別的地方是在「新竹市青少年館」，創建於1920年前後，其南側角落留有因應未來增建所需之「下駄齒」部分（「下駄」即木屐，「下駄齒」則因其外觀類似木屐齒而得名），可以清楚看出內外使用了兩種磚材，從磚的外觀，即可明瞭這建築是在磁磚尚未發展時所建造的。

丁面（小口）、二丁掛、三丁掛、四丁掛、邊框磁磚（Border Tile）都是用來表示磁磚大小的用語。以丁面為基準，其二倍面積者為二丁掛、三倍者為三丁掛、四倍者則稱為四丁掛。一般來說磁磚只到四丁掛，更大的就稱為陶板或陶磚（Terra Cotta）。

其中二丁掛與丁面尺寸之磁磚，都是台灣建築相當常使用的建材。比其略大的三丁掛與四丁掛，雖說不那麼普及，但還是可以在各地見到蹤跡，例如：台灣大學正門與警衛室使用了三丁掛，台灣大學校史館的入口部分則是用四丁掛。此外，台南市立人國小、台中市后里區公所等，都是採用四丁掛磁磚。

台灣在日治時期的磁磚標準規格是採用JES（Japan Engineering Standards 日本標準規格，1929年），尺寸使用英

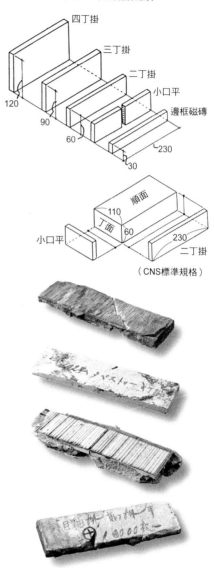

磁磚尺寸用語圖解

（CNS標準規格）

原「共榮商會」建材行黏貼於牆面的磁磚，可在背面見到寫墨水字的「タペストリー（Tapestry）貳丁掛」以及「木目釉掛貳丁掛平」字樣。

1929年之JES（戰前日本標準規格）內之磁磚形狀與尺寸標準。（資料來源：台中州總務部土木課之《台中州共通仕樣書》）

寸（Inch），當時磁磚規格如下：26mm為1英寸、75mm為3英寸、152mm為6英寸、304mm為12英寸（即1 Feet），其他的數字則是各尺寸正方形之對角線長度（為了可以構成組合），另亦有方形、長方形、三角形、六角形、八角形、圓形等形狀。（尺寸請參考上方圖表所示）

　　馬賽克磁磚之大小規格於戰前並無清楚定義，僅有「邊長小於60mm之小型磁磚」或「小於2寸5分（約75mm）之磁磚」這類說明，現在依據中華民國國家標準（CNS），馬賽克磁磚之定義為「平面磚之表面積在50cm^2以下之面磚」，台灣與日本的馬賽克磁磚定義相同。

❖6英寸見方的馬約利卡磁磚

台灣二次大戰前所使用之馬約利卡磁磚，以6英寸為基本尺寸（約152mm），實際上可見到的尺寸組合有6×6、6×3、6×2、6×1.5、6×1、6×0.5英寸，以及6英寸見方之1/4的3×3英寸等，其中最常使用的是6×6、6×3、3×3英寸三種，依據這些尺寸之模矩可以搭配出多樣性的大型組合磁磚。另外，雖然3×3英寸是使用在轉角之規格尺寸，但也有直接在6×3英寸的一端進行45°角裁切來處理轉角之手法。

6英寸見方的馬約利卡磁磚厚度約10mm左右，也有厚約11mm，但戰前有一部分厚度僅約7～8mm，其原由除了施工方便外，另一方面是磁磚越薄運送越方便，在海外出口時可因重量減少而節省關稅。

6×6英寸（手繪磁磚畫）

6×6英寸

6×2英寸

在6×3英寸的一端進行45°角裁切來處理轉角之手法

澎湖吉貝嶼民宅牆面上各種尺寸的磁磚。

6×3英寸

6×2英寸（磁磚剝落位置之背面溝紋及商標：SAJI：佐治／MADE IN JAPAN）

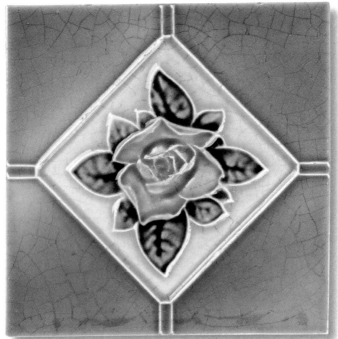

6×6英寸

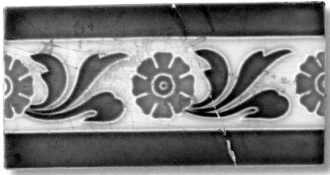

6×3英寸

3×3英寸

3×3英寸

6×2英寸

6×1.5英寸

6×0.75英寸

6×0.5英寸

背面之溝紋及商標

磁磚背面用心鑽研出來的溝紋，如格子狀、平行線或幾何紋樣，
記載了數千年來磁磚對抗剝落的奮鬥史。

　　磁磚背面各式各樣的凹凸加工，目的是為了能夠增加磁磚與牆面或
地面之接著強度，雖然也深具美感，但這些溝紋位在黏貼面上，是誰也
看不到的隱藏存在。

　　在漫長的對抗磁磚剝落的克服過程中，人們絞盡腦汁研究了溝紋形
狀、改良了接著劑之土與水泥砂漿的比例，也重新開發調整了工法，
這一路摸索的歷程都記載在磁磚的背面。因此，幾乎所有的磁磚生產

菱形符號是設計登錄時間

圓形小洞是鑲嵌固定之用，為釘子模的痕跡。

英國敏頓公司（Minton & Co.）生產之地板使用的鑲嵌磁磚，其背面的菱形符號上刻有英文
及阿拉伯數字，可對照出設計登錄的年月日時間，據此可知為1880年所登錄的產品。

公司都有各自特有的幾種溝紋，雖然其首要目的是防止剝落、加強黏著性，但也會以陽刻的方式標示出生產國名或公司名、商標（TRADE MARK）、圖樣號碼、生產年代等資訊。

　　從磁磚之背面溝紋，還可以一眼判定是否為英國製品，因為英國製品具有被稱為「Lock Back」的圓孔或橢圓孔，這些孔洞往內擴大，是為了強化接著效果所做的特別設計，為英國專利。然而要做出往內擴大的孔洞，一般金屬模是無法做到的，必須使用硬橡膠模型才可製成。初期英國製之磁磚，背面只有公司名而未標註國名，其後可能因外銷的關係，開始加入「ENGLAND」文字，隨後更進一步標註「MADE IN ENGLAND」，由此也可了解磁磚之生產年代。

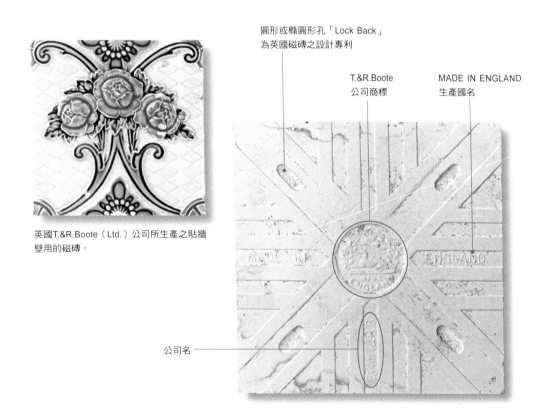

英國T.&R.Boote（Ltd.）公司所生產之貼牆壁用的磁磚。

圓形或橢圓形孔「Lock Back」為英國磁磚之設計專利

T.&R.Boote
公司商標

MADE IN ENGLAND
生產國名

公司名

　　戰前日本生產磁磚的公司至目前為止已知有43家左右，比較大的公司分別為「淡陶」、「不二見燒」及「佐治」等數家。日本磁磚是以英國維多利亞磁磚為範本來開發製造，背面溝紋雖然也受其影響，但並未採用Lock Back樣式，而是具有格子紋、細線條格子、幾何線條之橫線以及商標的紋樣等，各家廠商皆有不同的紋路，藉此也可判明生產的公司屬誰；再細究，也可發現即使是同一家磁磚公司出品，溝紋也會隨著時代產生些微變化。因此對磁磚研究者來說，磁磚背面的資訊其實是比正面圖樣來得更為重要。

　　日本磁磚背面的共通特點為大部分印製有「MADE IN JAPAN」，以及製造公司的名稱或「TRADE MARK」等文字，有些背面也會載入意匠（設計構思）登錄號碼（Rd. No.），可知該磁磚向日本特許廳

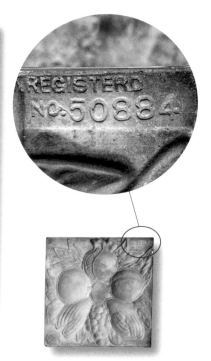

磁磚背面印有「意匠登錄號碼（Registerd No.50884）」，為日本不二見燒公司於1930年（昭和5年）登錄的製品。

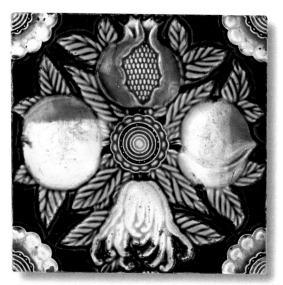

磁磚背面印有「意匠登錄三四五九六号」，為日本淡陶公司於
1926年（昭和元年）登錄的製品。

（專利處）申請登錄之時間，這些多半是浮
雕的中國吉祥圖案磁磚。

　　還有一種磁磚背面是印有「MADE IN
OCCUPIED JAPAN」等文字（直譯：佔領
下的日本製），表示其為戰後初期之外銷製
品。因第二次世界大戰後，日本被聯合國
總司令部（GHQ）佔領，佔領期從1947年2
月《舊金山和平條約》生效到1952年4月為
止，因此這段時期的外銷製品依GHQ要求
標註這些文字，但這類磁磚在台數量極少。

磁磚背面印有「MADE IN OCCUPIED
JAPAN」為日本戰後1947～1952年的製品。

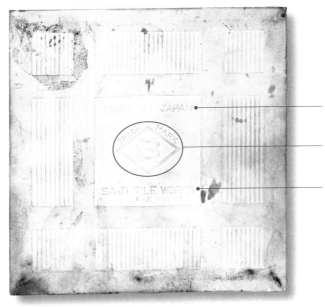

MADE IN JAPAN　生產國名

公司商標及TRADE MARK文字

生產公司名　SAJI TILE WORKS
（佐治磁磚）

日本神山陶器背面商標為黑桃圖案。

日本淡陶公司早期磁磚使用的背面商標為千鳥圖案。

日本TILE工業公司背面商標為蜻蜓圖案。

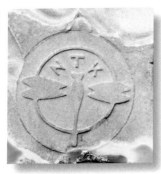

日本廣正商店磁磚背面商標為一日本國旗。

❖ 台灣建築上常見的日本磁磚公司商標

商標（MARK）	公司名	所在地（戰前）	公司存廢
	淡陶（株） DANTO	兵庫縣北阿萬村	現存
	不二見燒（資） FUJIMIYAKI	名古屋市昭和區 塩付通	廢業
	佐治TILE（資） SAJI	名古屋市山田町	廢業
	佐藤化粧煉瓦工場 SATO	岐阜縣豐岡町	廢業
	日本TILE工業（株） N.T.K.	岐阜縣多治見町	廢業
	神山陶器（資） KAMIYAMA	三重縣佐那具町	廢業
	山田TILE（資） YAMADA	愛知縣守山町	現存
	廣正商店 HIRO SHO	名古屋市新榮町	廢業
	淡路製陶（株） AWAZI	兵庫縣洲本町	廢業
	（株）川村組 KAWAMURA	三重縣四日市市	廢業
M.S.	月星建陶社 TUKIBOSHI	名古屋市千年町	廢業

（2023現況）

TILE 小百科

英製磁磚與日製磁磚比一比

　　日本製的馬約利卡磁磚有「仿維多利亞樣式」之說，因此可發現兩者磁磚在圖案紋樣與尺寸大小都極為相似，難以分辨，但一看背後溝紋，即可知道生產國的不同。仔細比對兩製造國磁磚的正面圖案，有的雖同一紋樣但釉色略有差異；也有同一圖樣卻有多家日本磁磚公司生產。但這並不是盜版，而是因當時英國有販賣各種陶藝器材及磁磚圖案的公司，將圖案授權給多家日本公司使用，所造成的有趣現象。

一對一，花色相同的版本比較

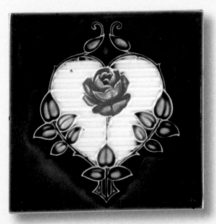

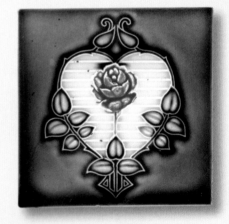

VS

英國H&R JOHNSON
公司製

日本不二見燒製

VS

英國製磁磚
（公司名不詳）

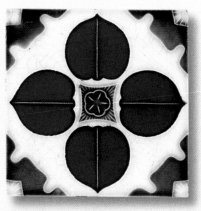

日本山田TILE公
司製

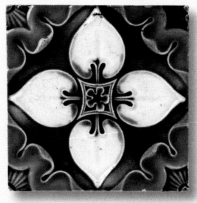

VS

英國H&R JOHNSON
公司製

日本佐治TILE
公司製

一對多，花色相同的版本比較

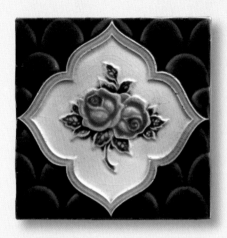

VS

日本淡陶公司製

英國H&R JOHNSON公司製，有四個橢圓形
Lock Back（為加強黏著性的孔洞）。

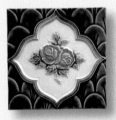

日本不二見燒公司製

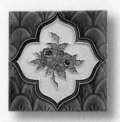

日本佐治TILE公司製

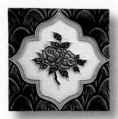

日本佐藤化粧煉瓦工場製

日本TILE工業公司製

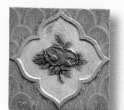

日本山田TILE製

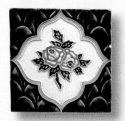

日本川村組製

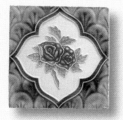

日本月星建陶社製

日本製造商標不明

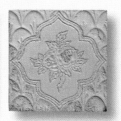

印度PPW WANKANER公司製

無商標

認識磁磚技法

台灣彩磁中，常見的磁磚製作技術包含了Cuenca、Cuerda Seca，
以及Tube-Lining、轉印、鑲嵌、浮雕、手繪等，各有其風格與特色。

　　最早馬約利卡磁磚的製作是以昆卡技法「Cuenca」及乾繩技法
「Cuerda Seca」兩項技術為代表，皆是為使顏料不會混合在一起，
達到如馬賽克磁磚拼貼圖案效果所研發的技法。而英國維多利亞磁磚
的製造技術已相當卓越進步，是以滴管描（Tube-Lining）、銅版轉
印（Transfer Printing）、鑲嵌（Encaustic）、浮雕（Relief）、手繪
（Hand Painting）等技法為主，呈現多元的磁磚風貌。

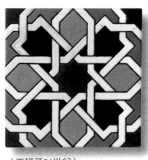

（西班牙21世紀）

（西班牙20世紀）

❖ 乾繩技法（Cuerda Seca）

直接在黏土板上設計編輯圖案，再以動物的油脂混合氧化錳的黑色釉料，於黏土
板上畫出境線，再施上釉彩。由於境線上含有油脂，故不會與水性釉彩混合一
起。燒製過後，因油脂會消失，故讓境線留下較低的黑色線，使兩側其他色彩的
部分較為凸出。

（西班牙14～16世紀）

❖ 昆卡技法（Cuenca）

是以設計好的圖樣模板，直接壓印在未乾的黏
土板，產生圖形溝紋，再把色釉上於低處。這
是利用溝紋防止釉料互混，使色彩不會混合在
一起的技法，造成彷彿用馬賽克拼組而成的圖
案效果，是馬賽克風格磁磚的簡易製造方法。

❖ 銅版轉印技法（Transfer Printing）

將圖案設計蝕刻於銅版上，銅版塗以彩料，再與薄紙通過熱印刷機，圖案即印於薄紙上，之後將薄紙取下製成印花紙，在已塗膠料的磁磚上輕輕摩擦，圖案即固著於素坯表面上。這種技法，可以轉印精細圖樣到磁磚坯土上，之後再人工上色，兼具細緻的轉印圖案與手工彩繪的質感。在台北賓館壁爐，除了可以看到轉印單色圖樣的青花磁磚，也可見添加其他色彩的維多利亞轉印磁磚。

銅版轉印技法磁磚，其花瓣、葉片等顏色為再用手工補畫上色（英國19世紀）。

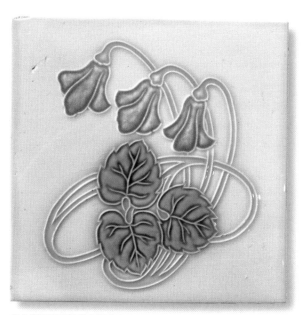

在台灣使用馬約利卡磁磚多半以壓印滴管描技法製作（日本淡陶製品）。

手繪滴管描技法（英國19世紀）。

❖ 滴管描技法（Tube-Lining）

將黏土放於管狀塑料容器中，在已畫好圖樣的空白磁磚黏土上利用滴管噴嘴擠出細細的境線，形成凸起的輪廓。然後再利用手工上色，將釉料塗在黏土輪廓之間（凸出的溝線使色彩不會混在一起）。工業化生產後，則以壓印的技法來製作凸出的部分，為受到「Cuenca」影響所發展出的技術，除英國維多利亞磁磚外，日本生產的馬約利卡磁磚也多半以「Tube-Lining」技法製成。

手繪滴管描技法（英國20世紀）。

❖ 鑲嵌技法（Encaustic）

陶土平板上陰刻紋樣，在其下凹處填上白色或黃色的泥土，若黏土平板之表面為白色時，就以褐色類的暗色系泥土裝填下凹部分，再將其壓平、上釉後燒製完成。這種在有色磁磚內鑲嵌上別色黏土以製造出圖樣的方法，有別於僅在表面描繪上色者，其產出的磁磚不因磨損而讓紋樣消失，且具有不易褪色的優點，非常適合應用在地板的鋪設及裝飾上。所採用的圖紋非常多樣，如：花草、動物、人物、徽章、建築、幾何文字等。台北賓館一樓地板可看到幾款不同圖案的鑲嵌磁磚。

（英國19世紀）

❖ 手繪技法（Hand Painting）

日治台灣建築中常見的「磁磚畫」即是此類。白色磁磚底板是由日本磁磚廠商製作，再由台灣匠師繪圖，入窯燒製而成，紋樣多以民間故事、神仙、風景、花鳥、植物、文字等內容入畫。

（台灣20世紀，使用6英寸磁磚）

淡陶磁磚公司過去使用的浮雕磁磚及銅模，部分圖案採用滴管描（Tube-Lining）技法。

❖ 浮雕技法（Relief）

是以兩個鑄模（正、背面）壓印在坯土上，有些是呈現稍微立體的深雕效果，有些則是將幾何圖形或花樣壓模形成微微凹凸之浮雕效果，印後坯土任何一處皆維持同一厚度，燒製時較不易裂開。日本製的馬約利卡磁磚有些果實、花、動物等主題是採深雕效果；英國製的維多利亞磁磚，在浮雕的表面會上一層透明釉，釉料在凹處蓄積，讓浮雕陰影更為明顯，因此整體圖樣產生更為凸出的立體效果。

（日本20世紀）

Chapter 4 八大類
磁磚鑑賞
APPRECIATION

在建築貼上磁磚的主要目的在於
裝飾建築之壁面與地板面，而所
追求的就是色彩、光澤、圖樣或
繪畫般的表現，也就是說，磁磚
最初即被視為裝飾材發展至今。
時至近代，磁磚因其優異的耐火
性、耐水性、耐磨損性、耐藥
性等實用層面的特色更加受到注
目，在裝飾性外更開拓了其他實
用範疇。以下介紹台灣常見的八
大類磁磚——馬約利卡磁磚、維
多利亞磁磚、磁磚畫、近代建築
之裝飾磁磚、馬賽克磁磚、陶
磚、敷瓦、水泥地磚，賞析磁磚
上豐富的樣式及多樣的意匠（設
計構思）。

鑑賞 1　馬約利卡磁磚

台灣民宅或近代建築的「馬約利卡磁磚（Majolica Tile）」，
在市面上多被簡稱為「彩磁」，擁有多樣化的類型與花樣，
並具有鮮明的色釉，圖案內容除了深受台灣人喜愛的吉祥紋樣主題外，
花卉、動物、山水風景、阿拉伯式花紋也都躍然於屋脊、門廊、牆壁上，
甚至連印度神像及文字，都成為民宅裝飾最與眾不同的選擇。

孔雀磁磚圖案樣式有單片、二片、四片甚至十片的組合變化，分別有英國等歐洲製、日本製產品。除了出現在台灣民宅，印度、新加坡等東南亞地區也常可看到（圖為日本佐治磁磚公司製品）。

「馬約利卡磁磚」源自於西班牙或更早的伊斯蘭陶器、磁磚，歷經六百年的演變流傳，成為日治時期台灣傳統民宅、廟宇上亮麗鮮明的裝飾。這些色彩華麗的磁磚台灣四處可見，特別是在澎湖群島及台灣南部最多，金門地區也不少，使用部位包含了屋脊堵、堤頭、廊牆（裙堵、身堵、水車堵等）、出入口、窗框、匾額、門框、山牆、山尖等處；室內部分則使用於大廳兩側、廚房水缸的牆壁等。

由於馬約利卡磁磚不但可加強建築體的強度，同時也可美化老建築，因此日治時期不論是新建的房子或是老屋修繕，甚至趁著家中娶媳婦的機會來利用磁磚裝修的人也不少，全台蔚為風潮。

❋ 傳統民宅裝飾的新寵兒

傳統建築使用馬約利卡磁磚所呈現出的華麗樣貌，並不遜於傳統雕刻及繪畫裝飾，這種色彩表現在傳統建築的屋脊上尤為明顯——本來所使用的為剪黏、鑲嵌花磚等裝飾手法，但當一部分或全部以馬約利卡磁磚替代時，屋脊隨即轉變為時尚、色彩鮮明的風格。

舉例來說：台灣民宅或寺廟外牆的「堵」，本來有各式各樣的裝飾紋樣，如獅、象、虎、麒麟、鳳凰等動物，以及各種花鳥、吉祥物圖紋、人物、故事（三國志、二十四孝）等，這些裝飾物原本是以磚、石及木等為材料進行雕刻及繪畫，但在馬約利卡磁磚引進

中國仕女圖案磁磚（日本佐治磁磚製品）。

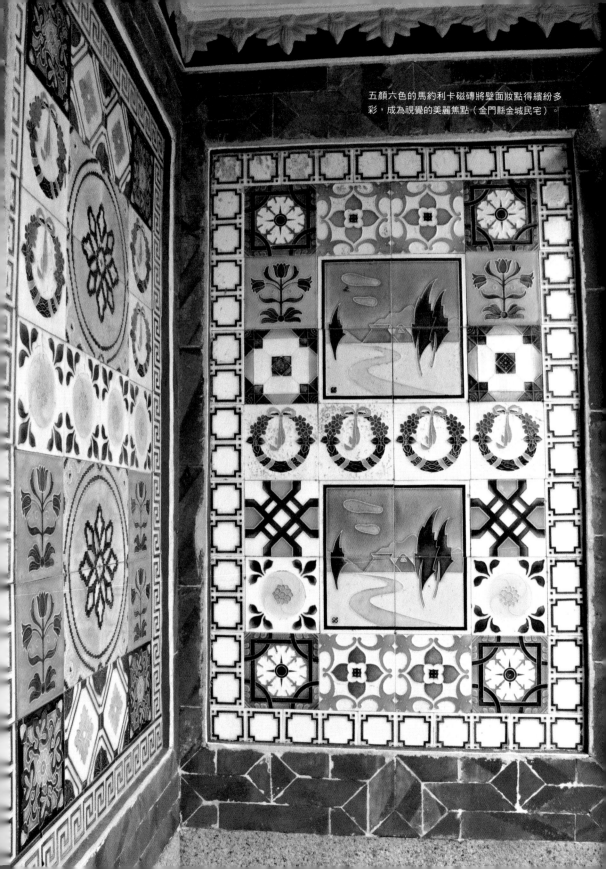

五顏六色的馬約利卡磁磚將壁面妝點得繽紛多彩，成為視覺的美麗焦點（金門縣金城民宅）。

之後，轉用磁磚來裝飾的案例逐漸增多。究其原因，不外乎是磁磚的裝飾效果比傳統的剪黏、彩繪耐久性高且更顯眼，而且施工容易、快速，花樣也符合流行的時代風格，再加上日治時期的磁磚成本比雕刻便宜，因此許多民宅便採用這類磁磚來裝飾。一般來說，聚落中最具影響力的傳統家族所使用的裝飾材料並不是磁磚，而是雕刻及彩繪，反倒是新式較富裕的家庭才以馬約利卡磁磚來裝飾住宅。

根據筆者調查，西元2000年前台灣民宅使用馬約利卡磁磚的情形仍然非常普遍，雲林縣約有200棟左右的建築，且遍布全縣境；而在台灣本島以外的澎湖群島，民宅的使用比本島更為頻繁。在澎湖群島中，包含馬公市、西湖鄉、白沙鄉、西嶼鄉等調查範圍內，共有35個聚落使用，各聚落內至少約有2～3家民宅案例，由於早期澎湖常缺水故每戶皆備有水缸儲水，因此在水缸上也看得到以馬約利卡磁磚來裝飾，可說是地方特色之一。至於金門，使用馬約利卡磁磚的民居遍及大小金門島嶼，據2001年統計約有77戶，在建築物外牆的身堵、頂堵、水車堵等處，以及墀頭、山尖的「磬牌」等部位皆可見。值得一提的是，在台灣本島的傳統建築中，屋脊堵及建築物外牆的裙堵部分，是使用馬約利卡磁磚非常普遍的位置，使用率分占第一、二位，但是在金門地區屋脊的使用情形卻非常少見，甚至裙堵的案例為零（多使用整塊石頭），是其與台灣本島最大不同處。

左　水缸與洗手台以馬約利卡磁磚裝飾（澎湖縣白沙民宅）。
右　馬約利卡磁磚裝飾於廳堂內身堵位置（高雄市湖內民宅）。

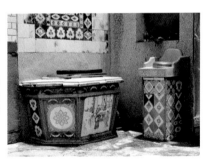 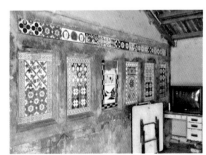

民宅上的馬約利卡磁磚

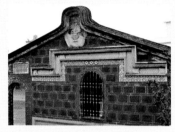

❶ 山牆水車堵（屏東縣林邊民宅）

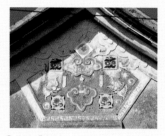

❸ 山尖「磬牌」（金門縣金城民宅）

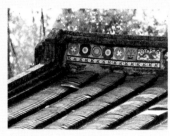

❹ 屋脊堵（彰化縣民宅）

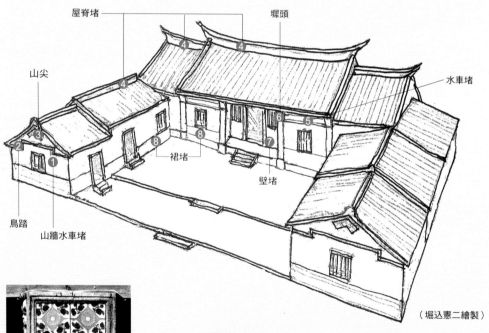

（堀込憲二繪製）

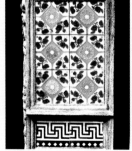

❻ 墀頭（新竹縣新埔民宅）

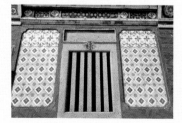

❼ 壁堵（金門縣前水頭民宅）

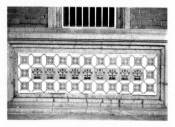

❽ 裙堵（台南市民宅）

❋ 馬約利卡磁磚紋樣組合

　　馬約利卡磁磚是一色彩多樣的裝飾材料，由於日本製馬約利卡磁磚是參考英國維多利亞時期的作品，所以圖案多是以英國及歐洲地區傳統的裝飾紋樣為主，其中也包含了回教的幾何圖案，以及受到當時流行的新藝術運動（Art Nouveau）影響的磁磚也不少。

　　在這些紋樣當中，有些與原有傳統民宅上的裝飾相仿。比方說木窗「櫺子」花樣中，有一連續纏繞的古錢幾何圖案，可用數片馬約利卡磁磚組合成類似的紋樣；在傳統建築側邊山牆面的「山尖」部位，常以陶燒的透空花磚拼疊裝飾，這一位置也有許多改以三個或三組的馬約利卡磁磚拼貼達到類似的效果。

　　受到出口至台灣及東南亞、中國大陸等華人所居住地區的影響，在主題圖形中，也有許多與中國文化有關的人物、花瓶、鳥類圖形出現；磁磚的邊框部分也使用雲頭形、如意頭形等類似中國吉祥紋樣，以及在主圖四周連續以回字形的「雷紋」裝飾，有如畫框作用。此外，一些與中國吉祥圖案類似的「植物紋」，是以新藝術運動所衍生出的「植物主題式裝飾磁磚」，這類磁磚出現頻率最高的即是「薔薇紋」。綜觀台灣及金門地區建築上的裝飾，「薔薇紋」磁磚施作案例則排在第一位。

連續纏繞的古錢幾何圖案（雲林縣斗六）。

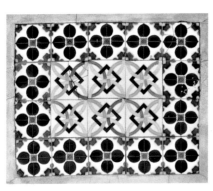

新藝術運動

新藝術運動（Art Nouveau）是指19世紀末至20世紀中期於歐美流行的藝術風潮，這種新風格崇尚自然主義，強調自然中不存在直線和平面，常以纏繞的植物藤蔓、花卉和鳥獸紋做為裝飾元素，擁有充滿活力、波浪狀的流動線條。

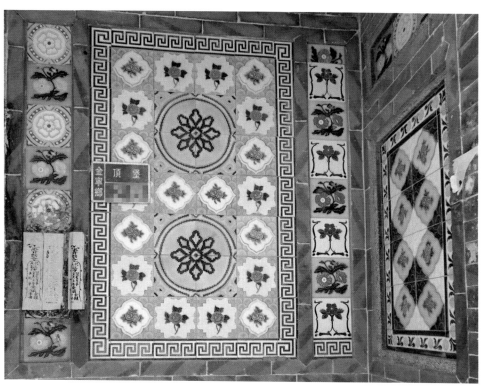

台灣磁磚常見周邊以連續的「雷紋」將主題畫面圍繞的裝飾手法（金門縣金寧民宅）。

對日治時期的人們來說，馬約利卡磁磚是一種新式的裝飾材，使用上有些會以多枚排列組成「有意義的紋樣」；也有不少在工匠有意或無意之下，磁磚黏貼的方向、順序與原意不符，呈現分散放置、七零八落的貼法案例，抑或是在建築物左右兩側不對稱貼法——諸如此類，磁磚本身的紋樣意義已不存在，取而代之的是以色彩變化為主題。

雷紋磁磚（Meander, Key Pattern）

雷紋被視為最典型的幾何學紋樣，是世界上使用度最高、最受喜愛的紋樣之一。中國從史前時代開始，無論是在建築物、青銅器、骨角器、陶器等裝飾，都可以看到雷紋，由於被視為趨吉避凶的一種吉祥紋樣，直至今日的華人世界仍被廣泛使用。很多人以為「雷紋」是專屬中國的圖形，但其實從希臘新石器時代土器裝飾開始，直到近代義大利等歐洲各地都可看見，甚至法國巴黎的凱旋門緣側裝飾圖樣也是使用雷紋。

✳ 日本製馬約利卡磁磚之外銷及出口

　　日本製的馬約利卡磁磚是從仿製英國磁磚開始的，原因是歐洲輸往亞洲的磁磚以來自英國最多；此外，更因為英國是歐洲最初的近代化工業國家，以其先進的技術、洗練的設計製造出大量物美價廉的磁磚，不只是日本，更吸引了喜愛裝飾的亞洲大眾。因此比英國遲了約一百年躋進近代工業國家的日本，為了縮短這壓倒性的差距，經年努力研究模仿，約於1907年試作成功，於是日本製的磁磚藉地利之便外銷出口到其殖民地及周邊諸國，甚至回銷到歐洲。在這出口的路程上便以台灣為首站，此時正好是日治時期，當時為中國特別設計的吉祥紋樣磁磚非常受歡迎，因此大量裝飾磁磚在台灣出現，特別是使用在傳統建築上。

　　日本製的馬約利卡磁磚，除了銷售至台灣、金門地區之外，在中國的東北、上海、廣東以及馬來西亞、新加坡、印度、非洲東岸等地都可以看到使用案例。為了銷售到中國或是東南亞華僑居住地，使用的多是具有中國吉祥紋樣的圖案；銷往印度者，則特別依印度神話之圖案來設

日本不二見燒磁磚型錄內的簡介，以中文字說明銷售網路遍及中國、印度、非洲、爪哇、南美等處。

本公司係日本最古且最大之製造磁磚廠，創設於前清光緒五年，向蒙各界推重信用昭著、營業日見發達，銷路遍於中國、印度、阿非利加、爪哇、南阿美利加等處。本廠磁磚、貨美價廉，同業界中推為第一，交易最為公平，因此得保持永久信仰、茲將最新流行各種花樣印成圖錄以便主顧各位賜購，若蒙惠顧、無任歡迎

至於裝箱
各件 6"×6" 每箱 二十五打
各件 6"×3" 每箱 五十打
浮凸彫刻 各件 6"×6" 每箱 二十打

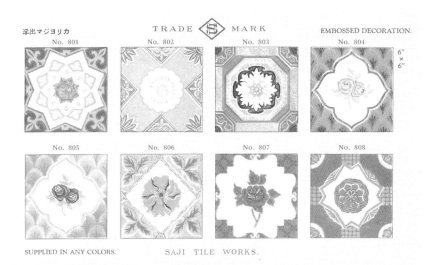

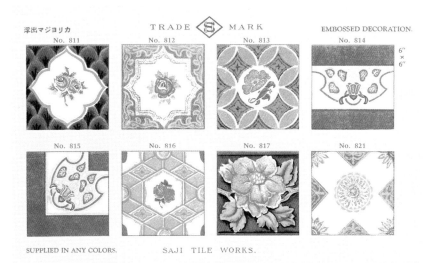

在日本佐治磁磚公司型錄上，有各式各樣的薔薇主題圖案。型錄照片左上方文字「浮出マジョリカ」（浮彫Majolica），是當時稱為「馬約利卡」磁磚名稱的證明。

計製品；新加坡及馬來西亞因曾經是英國殖民地，則是以英國製磁磚之花鳥圖案為主流。

日本愛知縣名古屋市之「不二見燒」磁磚公司的型錄中，有一部分以中文說明了自家製品廣泛外銷到國外的實績，顯示出其針對華人圈的販售意圖。另外，與不二見燒並列的「佐治磁磚」，戰前也大量外銷馬約利卡磁磚，該公司有一幅朝向全世界販售之網絡圖可做見證，其銷售製品除了馬約利卡磁磚之外，也包含一般磁磚，開拓之銷售範圍甚至遠到非洲、歐洲及南北美洲等地。

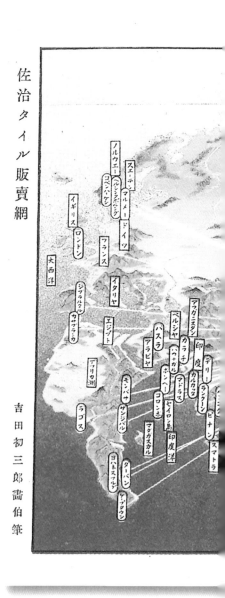

日本佐治磁磚公司的型錄封面，尺寸約10.5cm×18.2cm。

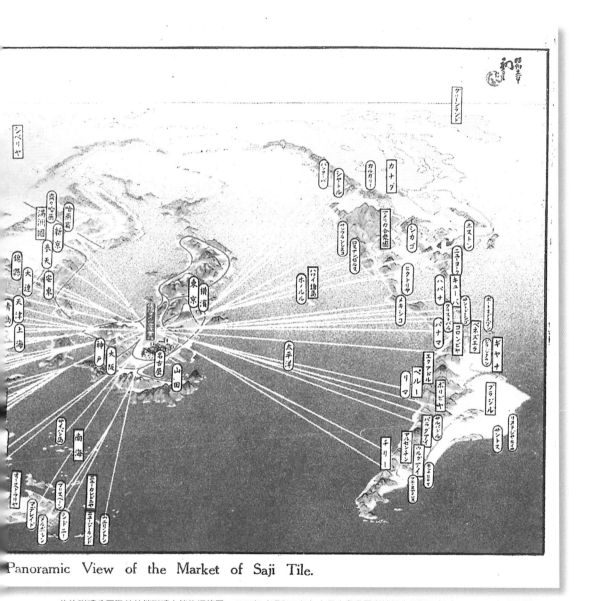

Panoramic View of the Market of Saji Tile.

佐治磁磚公司戰前外銷磁磚之銷售網絡圖，1937年（昭和12年）由日本鳥瞰圖彩繪師吉田初三郎（1884-1955）所繪製。

四季如春的薔薇紋磁磚

　　「薔薇」即玫瑰，在中國稱之為
「長春花」，有著「一年四季」、
「四季如春」等寓意，是中國吉祥花
卉之一；而「薔薇」也是英國的國
花，英國人甚是喜愛，自然而然維多
利亞磁磚中「薔薇紋」占了極大宗。
日本的磁磚製造公司因感受到市場的
需求，而生產許多以「薔薇紋」為主
題的磁磚。

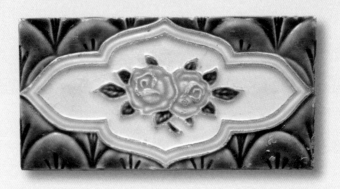

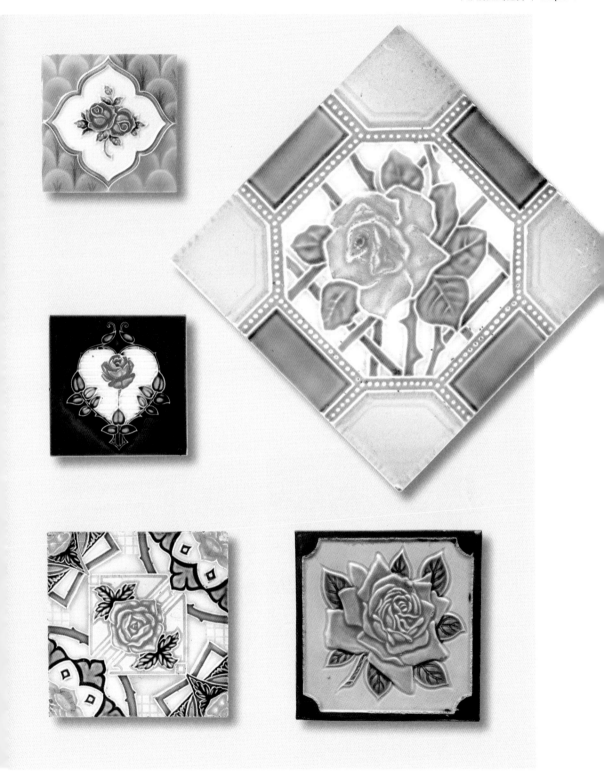

荷蘭風景畫磁磚

　　荷蘭風景畫磁磚常被使用在台灣各地的建築上，人們應該是在不清楚那是荷蘭知名海濱風景區的狀況下，使用了這些磁磚；或許連日本磁磚製造公司都不清楚，只是純粹模仿歐洲磁磚的圖案而已。

　　筆者持有三份描繪同一場所的荷蘭風景磁磚畫資料。第一份是日本佐治磁磚製品，其背面刻有公司名稱；第二份是比利時製品；第三份是荷蘭某博物館藏品。在第三份手繪磁磚之右下角可看到「SCHEVENINGEN」文字，所繪地點應是指荷蘭海牙（Den Haag）著名的海濱風景區──席凡寧根（Scheveningen）。

　　在這三份磁磚中，皆畫有一位穿著荷蘭傳統服裝的成年女性站立著，旁邊有兩個女孩坐在海岸邊的草地上，海上可以看到幾艘帆船。上述第一幅、第二幅所根據的原畫應是第三幅磁磚。更詳細觀察，可以看出第三幅是第二幅的原畫，第二幅是第一幅的原畫，其中第二、第三幅的圖案相當接近，但是第一幅就像是在不清楚原圖內容狀況下依樣畫葫蘆的成果，細看之下，不僅大人跟小孩的衣服畫法不同，而原本的帆船也被畫得像島嶼，且只畫出船上的旗子，推測應該是畫者不太清楚那是帆船所致。

荷蘭風景畫磁磚常被使用在台灣各地的建築上，分別為：金門縣金城民宅墀頭（左上）、彰化縣溪州民宅（左下）、澎湖縣望安廟宇屋脊（右上）、雲林縣斗六民宅（右下）。

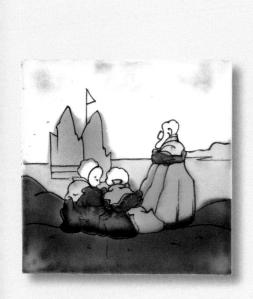

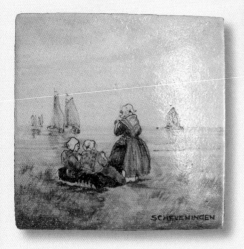

荷蘭風景畫磁磚分別是：日本佐治磁磚公
司製品（上）、比利時製品（右）、荷蘭
某博物館藏品（下）。

印度神祇與文字磁磚

　　印度神祇圖樣以及印地語天城體（Devanagri）文字之磁磚，原本是為了行銷到印度而製造的產品，通常使用在印度的宮殿或宅邸，但有一部分被直接進口或從東南亞地區轉賣到台灣。

　　在台灣可以看到的印度神祇有「黑天」（Krishna）、「象頭神」（Ganesa）及「辯才天女」（Sarasvati），這些都是印度教的重要神祇。而使用了上述印度神祇圖樣磁磚的台灣民宅，基本上與信仰無關，應該只是為裝修屋頂與牆面在挑選花色時，選擇了比較新奇的圖樣而已。

　　此外，在台灣民宅也可見印度文字圖樣的磁磚。如高雄市湖內之民宅正廳牆上，即留有這類「印地語天城體文字」之馬約利卡磁磚，該建築所使用的四枚製品中，只有「म」（ma）及「ता」（taa）二種文字，但文字方向卻黏貼錯誤，推測當初應該是為了裝飾效果而採用，實際上並不瞭解原來文字的正確形貌。

「辯才天女」是掌管藝術與學問之神，為印度教之女神，通常描繪成擁有白皙皮膚，額頭上刻有「U」形文字，並且抱著類似琵琶的弦樂器的模樣，若是畫在水邊，則是掌管水與豐收之神。

「象頭神」擁有大象頭，因為是帶來財富與智慧的幸運神，所以廣受商人愛戴，大象原本就跟佛教有著深厚淵源，在印度是非常受歡迎的神。

「黑天」是英雄般的俊美青年，是印度教中廣受崇敬的主要神明，因為是原住民之神，所以擁有黑色肌膚，通常描繪成頭戴孔雀羽毛之王冠、手持橫笛的模樣。磁磚下方有印度教梵文「ॐ」，以「唵」（om，aum）」發音，為印度教之咒文，一般印度教教徒會將此字裝飾在門口，以保闔家平安，但讓人意想不到的是居然在台灣澎湖民宅也見到。

（日本佐治磁磚製品）

「印地語天城體文字」之馬約利卡磁磚（日本佐治磁磚製品）。

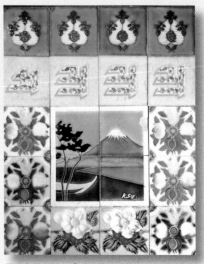

民宅內牆上貼有「印地語天城體文字」之馬約利卡磁磚，但文字方向卻是錯的（高雄市湖內民宅正廳牆壁）。

153

阿拉伯式花紋磁磚

　　從磁磚漫長的裝飾美學與技術發展史來看，涵蓋了來自世界各地的
藝術與文化影響，其中頗具代表性的就是伊斯蘭文化之阿拉伯式花紋
（Arabesque）及伊斯蘭書法（Islamic Calligraphy），一般常可在清真
寺之牆面上看到反覆運用幾何花樣裝飾（其原形常取材於植物及動物
外形）。在圖樣選擇與配置上，立基於伊斯蘭教禁止描繪人物之世
界觀，對穆斯林（回教信徒）而言，這樣的花紋超越可見的物
質世界，而可建構出無限寬闊的連續性圖樣，所以常被運
用在磁磚設計上。

中國吉祥紋樣磁磚

　　常見有花草、瓜果與動物類，瓜果常取其生活富饒、多子多孫的吉祥意涵，如石榴、桃子、佛手、葡萄等；或是諧音賦予祝福，如香蕉（緊招）、鳳梨（旺來）、柿子（事事如意）、蘋果（平安）等；枇杷則是「滿樹皆金」的吉祥果。動物類紋樣常見有龍、鳳、獅子、孔雀、蝙蝠、鳥、魚等。龍鳳有帝王、帝后的象徵，為祥瑞之物；鶴代表長壽；魚取「餘」諧音，有年年有餘之意，也有鯉魚躍龍門，取飛黃騰達的象徵。

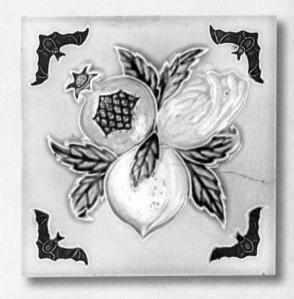

上　以石榴（多子）、桃子（多壽）、佛手（多福）組合成「三多」意涵，四邊角的蝙蝠更添祝福之意（日本不二見燒製品）。
下　在黃棕色容器上擺滿石榴、桃子、枇杷、西洋梨、葡萄等中西水果圖案，四邊再以邊角圖案處理，呈現富饒的生活意涵、祈求來年豐收（日本淡陶公司製品）。

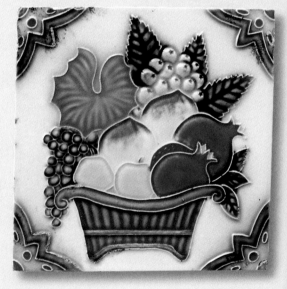

為噴畫上色的磁磚，圖案以石榴、佛手加上漢字「囍」構成，更添福壽與喜氣（日本佐治磁磚製品）。

蟠桃又稱壽桃，象徵長壽。

以花瓶內插上四季花卉為主體，搭配各種器物、文房珍玩等多重組合，稱之為「博古花卉圖」，一般常見以木雕、彩繪、磚雕形式裝飾在傳統民宅門扇、牆壁上。磁磚上的花卉為黃色菊花，具有長壽、高雅之意。此為日本不二見燒磁磚公司製品，背後有「Rd. No. 50982」專利號碼，為1931年（昭和6年）登錄。

龍為祥瑞之物,是吉祥文化中地位最崇高、尊貴的代表。此為兩片一組的磁磚,展現流暢的行龍姿態;上以不規則的「雲紋」排列、下以圓弧曲線的「海水紋」裝飾,整體畫面流暢富有節奏感。

獅子為百獸之王,有避邪、招祥納福寓意,但此磁磚上的獅子造型卻與日本狛犬(形似獅子和犬)相似,頸項與尾巴鬃毛有大片雲卷紋,尾巴更是誇張地呈現尖聳狀,身體軀幹有渦狀的紋樣(日本不二見燒製品)。

魚紋象徵生殖繁盛、多子多孫；魚取「餘」之諧音，有年年有餘的寓意。鯉魚躍龍門，取飛黃騰達之意；金魚則象徵金玉滿堂，富貴又吉祥。

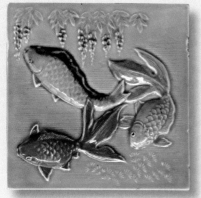

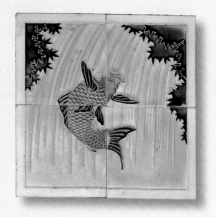

（日本淡陶公司製品）

中間圓形內的圖案為喜鵲與梅花，有「喜上眉梢」的意涵；加上四隻蝴蝶飛舞，蝶與「福」諧音，衷心表達吉祥喜樂的祝福（日本月星建陶社製品）。

鑑賞② # 維多利亞磁磚

1760年代產業革命在英國揭開序幕，

鼎盛期為1837～1901年間的維多利亞王朝，

期間生產的磁磚一般均以「維多利亞磁磚」（Victorian Tile）稱之。

其種類可分為素面磁磚、手繪磁磚、浮雕磁磚（Relief Tile）、

轉印磁磚（Transfer Printing Tile）等，

以及其他地坪專用的單色無紋磁磚（Quarry Tile）、

幾何形組合磁磚（Geometric Tile）、鑲嵌磁磚（Encaustic Tile）等。

除了供應英國本地所需外，也同時向世界各地輸出。

台灣則以台北賓館及淡水英國領事館為維多利亞磁磚之寶庫。

優雅華麗的磁磚是由
上下兩片拼組而成，
此為銅版轉印後再加
上人工上色技法，與
台北賓館一樓第二會
客室壁爐（P.164）
所用磁磚風格類似。

18世紀，英國因產業革命帶來技術的開發，陶磁產業中的磁磚也呈現前所未有的發展，尤以1749年銅版轉印技法的發明，對於磁磚工業史可說是劃時代的技術革新。其工法是在細針描繪出來的溝裡塗上釉藥，再以薄紙來轉印圖樣，之後將這張薄紙輕輕在磁磚素坯上磨擦，就可以讓圖案的釉藥附著到素坯表面。這技法不僅可縮短上色時間，而且還可以再現銅版的精細圖樣，所以一時之間大為風行，大大改變了傳統手工油畫的方式；而「乾式成形法」的研發更使製作成本降低、生產速度加快，也提升了品質，再加上1873年開始以蒸氣機來帶動大量生產，自此磁磚生產機械化更上一層樓，也可說是磁磚生產正式邁入工業化的起點。

維多利亞磁磚發展時期，正是新藝術（Art Nouveau）流行的時代，其風格影響當時的紋樣設計，並成為主流。這種磁磚主要以6英寸見方（也有8英寸見方）為基本格式，其圖案以描繪花草植物為主，而動物、人物像、風景等也時常被做為繪畫的題材。

19世紀時期，英國磁磚製造技術及設計創意遠比其他國家來得先進卓越。當時「大英帝國」為全球最大殖民帝國，貿易上具有統治優勢，在進出亞洲地區從事貿易活動時，也會順便出口磁磚——這一點從同時期的東南亞（印度、印尼、馬來西亞）及中國（從廈門至北京）等地建築上都可見英國製的維多利亞磁磚，即可佐證當時國際間之貿易實況。

新藝術風格的6×2英寸英國維多利亞磁磚，以手繪滴管描技法製作。

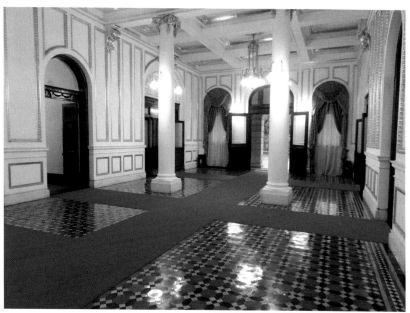

台北賓館地板所使用的鑲嵌磁磚，是當時其他國家皆難以望其項背的磁磚工業技術。

　　在台灣使用維多利亞磁磚的建築，包括台北賓館（1901年）、淡水紅毛城及英國領事館（1891年）、圓山別莊（1914年）等，主要黏貼在室內的壁爐及地板等部位。尤其台北賓館堪稱是英國維多利亞磁磚的精華寶庫，除了在戰後修復的一部分之外，全部都是採用英國製品，尤其地板所使用的鑲嵌磁磚，是當時其他國家皆難以望其項背的磁磚工業技術，可讓人一窺英國磁磚在亞洲的優越性。

乾式成形法

所謂乾式成形法，是將粉末狀的磁磚黏土原料拌合少量的水（3～6%），透過金屬模壓縮乾黏土，製成磁磚坯體，再送進窯內焙燒。這種方法與傳統濕式成形法比較，不僅燒成時間縮短，且縮小及變形的機率更小，可生產成精緻的磁磚。

✳ 維多利亞磁磚之寶庫

　　台北賓館（舊台灣總督官邸）於1901年落成，內部共計有十七座壁爐，每一壁爐所使用的維多利亞磁磚幾乎都不相同，展現了多樣的磁磚製造技法，除了可看到單色圖案的青花磁磚，也可見添加其他色彩的轉印磁磚、浮雕磁磚、鑲嵌磁磚等，可說是維多利亞磁磚之寶庫。

　　從磁磚背面的形狀及商標來看，可判斷的製造公司有「JOSIAH WEDGWOOD & SONS」及「LEE & BOULTON」兩家；除此之外，亦可發現背後印有「T. & R. BOOTE Ltd.」及「H. & R.JOHNSON Ltd.」兩家公司的商標，這幾家皆為英國有名的磁磚製造公司。

　　維多利亞磁磚中的單色無紋磁磚（Quarry Tile）、幾何形組合磁磚（Geometric Tile）常搭配使用在地板上。單色無紋磁磚是土質磁磚，一般為呈現出黏土本身及所含成分的原色磁磚，此外，亦可在黏土中混合顏料製造出不同色彩的黏土磚。這類黏土磁磚與一般上釉藥的磁磚不同，即使表面磨損仍能維持原有的土質色彩，再加上燒製過程已經降低

台北賓館內部共計有17座壁爐，每一壁爐所使用的維多利亞磁磚幾乎都不相同，展現了多樣的技法。

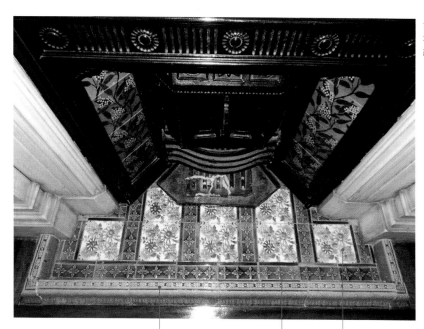

台北賓館壁爐前
地板使用了三種
維多利亞磁磚。

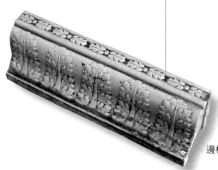

轉印磁磚（6×6英寸）

浮雕磁磚（6×3英寸）

邊框立體磁磚（長度6英寸）。

台北賓館二樓壁爐所使用的
維多利亞磁磚，背面標示有
黏貼位置的所在；「釜」是
「竈」，就是壁爐。此為英
國WEDGWOOD公司專利製
造的6英寸磁磚，在黃釉色
的磁磚上，植物的枝、葉、
花是利用型版（Stencil）貼
上，所以圖案呈現出微微的
立體。

吸水性，所以通常做為地磚使用。因具有黃、褐、藍、白、黑等多樣色彩，在形狀（正方形、長方形、八角形、三角形等）跟尺寸上也有非常多變化，可搭配組成各式模矩來使用。在台北賓館，英國製的單色無紋磁磚大多使用在室內及陽台地板上。

此外，淡水紅毛城及領事官邸中使用維多利亞磁磚的地方共有十一處，區內遺留下來的維多利亞磁磚，除分布於紅毛城二樓壁爐一處外，英國領事官邸方面則包含：一樓壁爐三處、二樓壁爐三處，以及入口大廳、客廳、餐廳之地面，此外入口陽台兩側之欄杆上亦留有磁磚。

圓山別莊一樓及二樓壁爐的兩側壁面，亦使用了維多利亞磁磚，其中一樓所使用的是新藝術（Art Nouveau）樣式之花樣，二樓則是綠色的單色無紋磁磚。另外一樓及二樓壁爐前地板皆使用了馬約利卡磁磚，但其產地則尚無法確定。

淡水英國領事館地板之維多利亞幾何形組合磁磚。

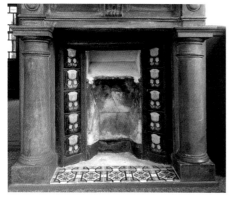

台北市圓山別莊一樓壁爐之新藝術樣式維多利亞磁磚。

嘉義民宅現存之維多利亞磁磚

台灣民宅使用維多利亞磁磚相當罕見，不過，在嘉義市一棟普通民宅的裙堵上，卻有二枚留存至今的英國製維多利亞磁磚，讓人驚訝的是其與台北賓館二樓其中兩個壁爐使用同一類型（P.164）；而該民宅二枚磁磚周圍，所黏貼的阿拉伯式花紋馬約利卡磁磚，又與台北市圓山別莊之壁爐、廁所地板使用相同紋樣（如上圖）。

因確知台北賓館之維多利亞磁磚是英國製品，所以據此推測嘉義民宅所使用的也很可能都是英國製品。

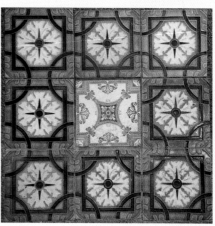

嘉義市民宅牆壁裙堵上之磁磚，中間一枚維多利亞磁磚與台北賓館壁爐相同類型。

銅版轉印磁磚

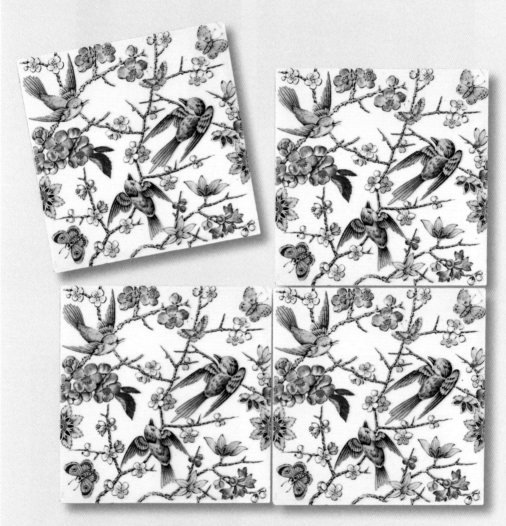

轉印後再手繪上色之6英寸磁磚，可兼具轉印圖案與手工彩繪的質感。此磁磚的圖案考慮到花與樹枝
向四方連續拼接的效果，多枚組合可構成一幅別緻的花鳥圖。

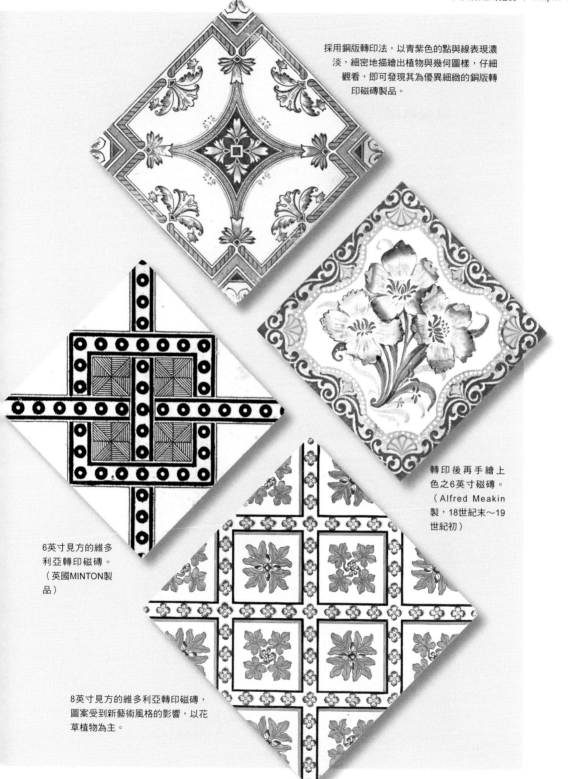

採用銅版轉印法，以青紫色的點與線表現濃淡，細密地描繪出植物與幾何圖樣，仔細觀看，即可發現其為優異細緻的銅版轉印磁磚製品。

轉印後再手繪上色之6英寸磁磚。（Alfred Meakin製，18世紀末～19世紀初）

6英寸見方的維多利亞轉印磁磚。（英國MINTON製品）

8英寸見方的維多利亞轉印磁磚，圖案受到新藝術風格的影響，以花草植物為主。

浮雕磁磚

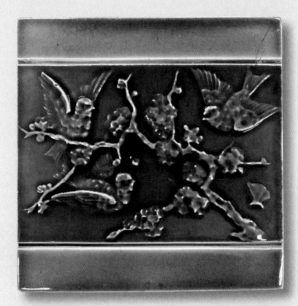

英國維多利亞磁磚除了新藝術風格的植物紋樣外,也可見中國及日本等具有東洋趣味(Chinoiserie)的圖案,這塊6英寸浮雕磁磚即為代表案例,其上有3隻小鳥與梅花樹,有「喜上眉(梅)梢」的吉祥意涵(英國Malkin Edge & Co. 1870~1900年製品)。

尺寸較大之8英寸見方浮雕磁磚,立體感十足,上單一綠色釉彩,利用凹凸的浮雕效果,使凸起部分的釉彩流到凹處,讓釉色的分布更加層次分明(英國MINTON製品)。

鑲嵌幾何形組合磁磚

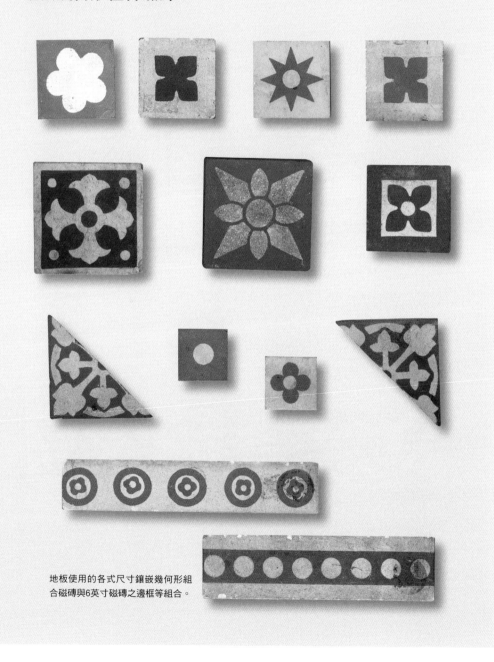

地板使用的各式尺寸鑲嵌幾何形組合磁磚與6英寸磁磚之邊框等組合。

鑑賞 3　磁磚畫

台灣的「磁磚畫」肇始於清代，但在日治中後期才開始盛行，
是由畫師在方形素面的白色磁磚上，施以釉彩作畫後燒製而成。
大致來說，台灣日治時期的磁磚畫主要使用在寺廟及民宅；
戰後則多運用在寺廟建築上，兩者磁磚的尺寸不同。
且有別於馬約利卡磁磚多以單片為圖案主題，
磁磚畫可依黏貼處之面積大小，以多塊白色磁磚拼組成所需畫面，
再於其上繪製內容，題材多元，包括：
民間故事、歷史演義、山水花鳥、神佛人物、吉祥圖案等主題。

Hand -painted

Tile

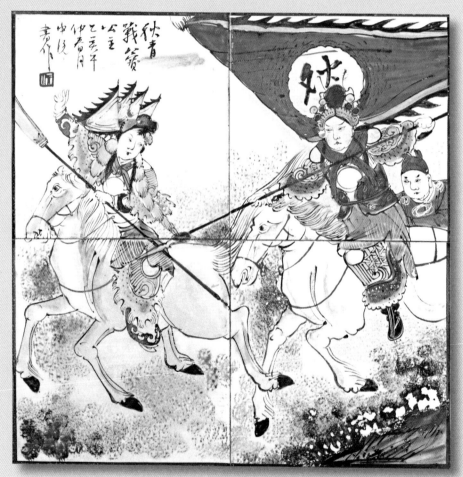

四枚一組的磁磚畫，以宋朝「狄青戰八寶公主」為主題故事，構圖生動靈活，用色豐富鮮豔，為一傑出的
磁磚畫作品。落款之製作年代是乙亥年（1935年），由中浣所畫，使用152mm見方磁磚。

磁磚畫是畫師於已經做好的白色磁磚上以彩釉作畫，之後再進窯燒製而成，受到民眾與傳統匠師的喜愛。從日治時期及戰後初期，甚至到現在，還是有許多寺廟、民宅選用以磁磚畫的方式進行裝飾，主因為在白灰泥牆面上彩繪，圖案很快會因燒香煙燻而失去鮮豔色彩，但磁磚畫卻較能長期保持原有的色彩與圖案；另一理由為磁磚畫與剪黏、交趾陶的素材相似，所以被視為裝飾之替代品。

日治以前，磁磚畫相當稀少，建築物主要以彩繪或剪黏進行裝飾；日治中期之後，因部分彩繪或剪黏匠師兼任磁磚畫的製作，磁磚畫才開始逐漸興起，這是在日本製的白磁上由台灣畫師描繪圖案的「釉上彩」作法。像是台南地區磁磚畫的落款，常可見到剪黏師轉任的「洪華」、畫師「陳玉峰」及「潘麗水」身兼彩繪師的工作，也因此磁磚畫的主題，多是彩繪師、剪黏師慣於描繪的傳統題材，例如：中國古代故事、二十四孝、戲劇、唐詩、詩歌、民間傳說、八仙、恭喜複合詞、吉祥圖案等。

一般磁磚畫若有落款者，大多有畫師的姓名或號、製作年之干支；

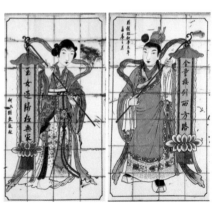

左　台南市開元寺圓光寂照高塔建造年代為1931年。
右　開元寺圓光寂照高塔入口兩側的手繪磁磚畫，題字「時維昭和辛未年（1931）孟春之月」、「金童接引西方路，玉女迎歸極樂家」，畫者未落款，相傳為陳玉峰的作品。

陳玉峰所繪之磁磚畫，落款「戊寅」（1938年）冬所做（澎湖西嶼二崁村陳宅）。

若是在日治時期的作品，少數會將昭和紀年等資訊標記下來。在台南的案例中，落款除了畫師的名字之外，還可看到「大山製」或「天山製」等文字，這些為畫室或窯場，也就是承包磁磚畫製造委託工作的業者。只不過在二次世界大戰之後，磁磚畫上已不見「大山」落款，取而代之的是「天山」字號。

除了落款之外，還可依據磁磚尺寸來判斷大約的製作年代——若是磁磚尺寸為152mm見方，大致可認定是日治時期的產物，要是能進一步查看磁磚背面，應可看到日本磁磚會社的名稱或商標。日治時期的磁

大山 VS 天山

「大山」是日治時期在台南安平窯場的名稱，由李天后、李天從兩兄弟創立於1930年代。「洪華」是與大山合作的彩繪師，因當時台南與澎湖水上交通往來方便，所以常可在兩地見到「大山」及「洪華」的落款。日治末期，「洪華」則獨立在赤崁樓附近成立畫室，專門製作磁磚畫；「大山」也因二次大戰爆發而歇業。

1953年李天后重操舊業成立「天山畫室」，地點移到台南市文廟路（今南門路）一帶，常可在台南市廟宇看見「天山」落款的磁磚畫，「潘麗水」、「蔡草如」等人皆是與其合作的彩繪畫師。兩者使用磁磚尺寸不同，「大山」使用的磁磚是152mm見方，「天山」使用的磁磚是110mm見方。

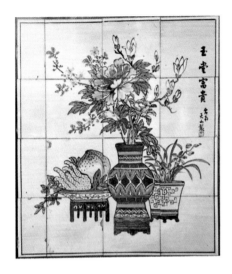

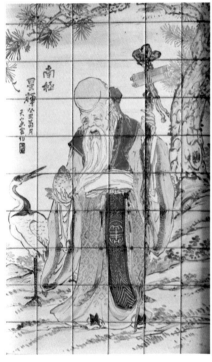

磚畫，除了152mm見方之外，也有切半成152mm×76mm的長方形磁磚組合者。戰後的成品多是使用110mm見方；若戰後也使用152mm見方的磁磚，推測應是利用戰前的庫存品，是極為罕見的例子，如台南市佳里北極玄天宮三川殿的磁磚畫。

近年因民宅改建，有不少磁磚畫隨著舊宅的拆除而失去蹤影，現今留存在寺廟或民宅的磁磚畫，幾乎都是日治以後的作品。也因此，洪華得以留存至今的磁磚畫日益稀少，潘麗水也幾乎僅剩下唯一在台南北門區永隆宮的磁磚畫作品，這些磁磚畫都相當珍貴且具有文化資產之價值。

以下介紹台南德禪寺與永隆宮兩間廟宇，其磁磚畫分別為二次大戰前（日治時期）與戰後由台南著名彩繪師洪華、潘麗水所製作，兩者多是將磁磚畫黏貼在三川殿左右廂房之正面外牆上，視為能夠左右寺廟外觀之重要裝飾物；不同處在於德禪寺是使用日本製6英寸（約152mm）見方製品，永隆宮則是使用台灣製110mm見方製品。

上 「玉堂富貴」磁磚畫，台南天山製（台南市佳里北極玄天宮），使用152mm見方磁磚。
下 「南極星輝」磁磚畫，天山畫室1973年製（台南市開基天后宮），使用110mm見方磁磚。

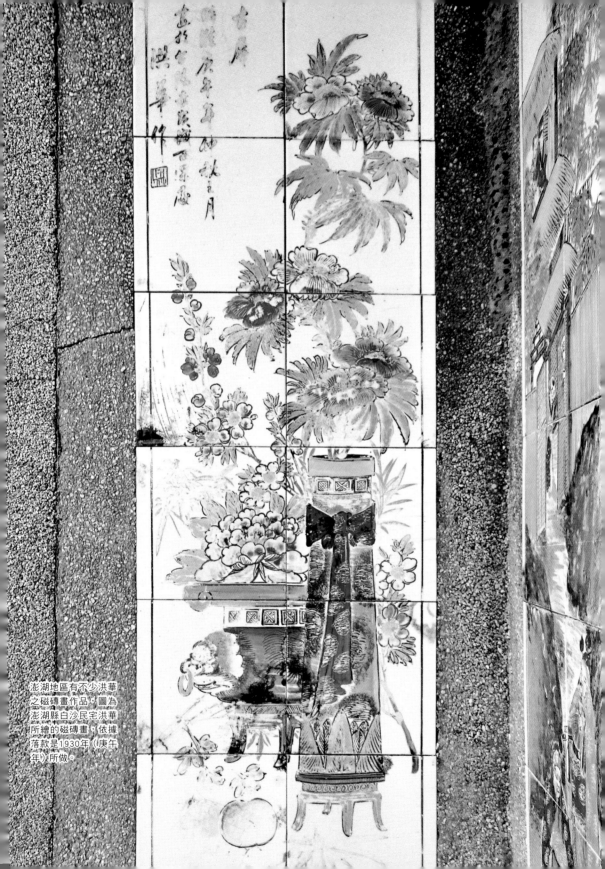

澎湖地區有不少洪華
之磁磚畫作品，圖為
澎湖縣白沙民宅洪華
所繪的磁磚畫，依據
落款是1930年（庚午
年）所做。

❋ 台南市德禪寺之磁磚畫

　　台南市善化區「德禪寺」創建於1816年（清嘉慶21年），共計有十八幅磁磚畫，合計採用了443枚6英寸（152mm）見方磁磚，其中十二幅可以見到「洪華」落款，約施作於1933年。繪畫主題多是唐宋詩人或儒家學者之人物畫，像是「林和靖愛梅」、「陶淵明

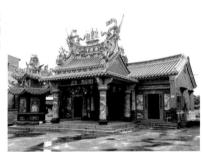

台南市善化「德禪寺」可以見到洪華落款十二幅之磁磚畫作品。

愛菊」、「周濂溪愛蓮」、「白樂天愛桃」等四幅就描繪在36枚組磁磚上；神仙故事之「瑤池獻瑞」、「天台採藥」等二幅圖樣畫在28枚組磁磚上。而在虎門位置畫有「大嘯

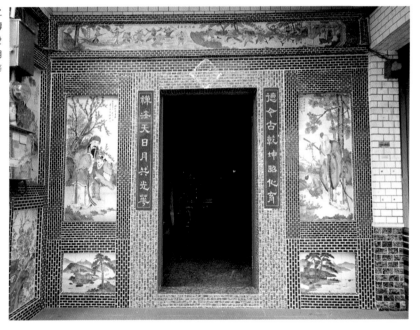

三川殿右廂房之身堵兩幅磁磚畫「周濂溪愛蓮」、「陶淵明愛菊」，有洪華的落款。

生風」，龍門位置畫有「隨電飛騰」，這二幅都是畫在17.5枚組的磁磚上。除此之外，還有「獨占春先」、「武陵倩影」、「老圃秋色」、「國色天香」四幅21枚組之花鳥磁磚畫。其他磁磚畫皆沒有落款。

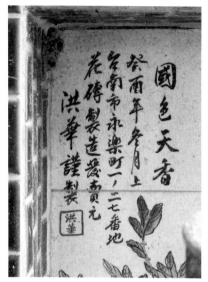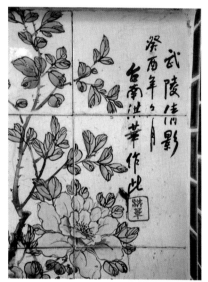

左　「國色天香」磁磚畫落款，顯示1933年洪華在赤崁樓西側之永樂町一丁目設有畫室，其不只擔任彩繪師，該畫室更成為手繪磁磚之製造發賣元（花磚之製造販賣處）。

右　「武陵倩影」磁磚畫落款，為洪華癸酉年（1933年）所作。

洪華（光緒初年～卒年不詳）

洪華為台南安平人，擅長剪黏及交趾陶，繪畫也獨步於同業，為台灣磁磚畫之源頭，其具有引領時代的地位。依照他在台南、澎湖地區留存作品案例來推算，其磁磚畫製造大致集中在1930年代約十年期間，其中德禪寺磁磚畫上有癸酉年（1933年）字樣，顯示出洪華主要製作的年代。作品主題以花鳥、山水、歷史典故居多，且多有落款，並標明繪製年代、月份及地點。

「大嘯生風」
（左）「隨電飛
騰」（右）動物
姿態生動活潑，
二幅都是畫在
17.5枚組的磁磚
上。

黏貼在虎門及龍
門上方之水車堵
位置，皆是44
枚組之橫向長形
磁磚畫，沒有落
款，但可能也是
洪華作品。虎門
上是以古典小說
《封神演義》中
「九曲黃河陣」
為主題；龍門則
是以《白蛇傳》
裡最精采的「水
淹金山寺」為主
題。

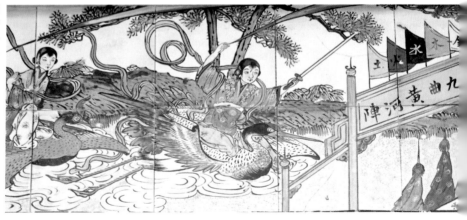

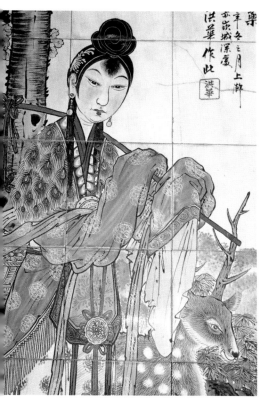

洪華所繪「陶淵明愛菊」磁磚畫。

洪華所繪「天台採藥」磁磚畫，是以28枚磁磚組合而成。「天台採藥」借指身臨勝境行樂。

�֎ 台南市永隆宮之磁磚畫

　　台南市北門區「永隆宮」創建於1816年（清嘉慶21年），主祀溫府千歲、廣澤尊王，1963年原地重建，1965年落成迎神入廟安座。目前寺廟內外留有三十八幅磁磚畫作品，所見落款多為畫家潘麗水、蔡草如所作，應是重建時所繪製，在此可一次欣賞府城二大名師的作品。

　　其中潘麗水的磁磚畫具有珍稀之價值，雖然常可在台灣各地廟宇見到他的壁畫、門神彩繪作品，但卻少見磁磚畫。永隆宮內有潘麗水落款者十二幅，繪畫主題多為《封神演義》、《三國志演義》等通俗小說的故事場景，以及描繪古代故事、民間傳說、唐詩、風景、花鳥等為主題。特別是在左右廂房入口兩側，計有四幅使用50枚110mm見方磁磚

台南市北門區「永隆宮」磁磚畫多是戰後1965年所描繪製作，磁磚大小為110mm見方，其多數可見「麗水」或「天山」等落款。

三川殿右廂房的外牆上，有多幅潘麗水所繪的縱向長形磁磚畫。

之縱向長形磁磚畫，畫面人物眾多、主次安排分明，內容生動描繪了古典故事中的戰爭場景。

　　值得一提的是，除三川殿外牆上的磁磚畫外，正殿神桌下方中央四幅花鳥畫中，其中二幅為彩繪師「蔡草如」（台南人，1919～2007年，師承陳玉峰）作品，留有「台南天山製　草如寫」及「天山畫室草如作」等落款，製作年份為丙午年（民國55年：1966年），可以欣賞到與潘麗水之不同彩繪風格。

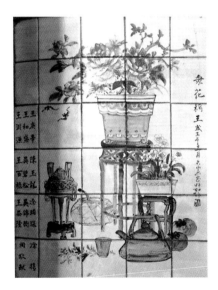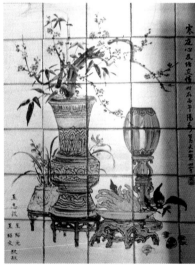

「眾花稱王」（神桌右端）、「寒夜心友培交情」（神桌左端）二幅磁磚畫，為蔡草如1966年的作品。

潘麗水（1914～1995年）

潘麗水為台南府城知名彩繪師，自小在父親潘春源薰陶下展現繪畫天分。1954年後全力投入廟宇壁畫彩繪工作，留下極為豐富的作品，以1973年在大龍峒保安宮正殿迴廊的七幅壁畫視為經典之作。此外，在天山畫室的邀約下，偶爾承接手繪磁磚的工作，如今保存在永隆宮的磁磚畫成為相當珍貴的作品，兼具傳統山水與現代西畫的繪畫技法。

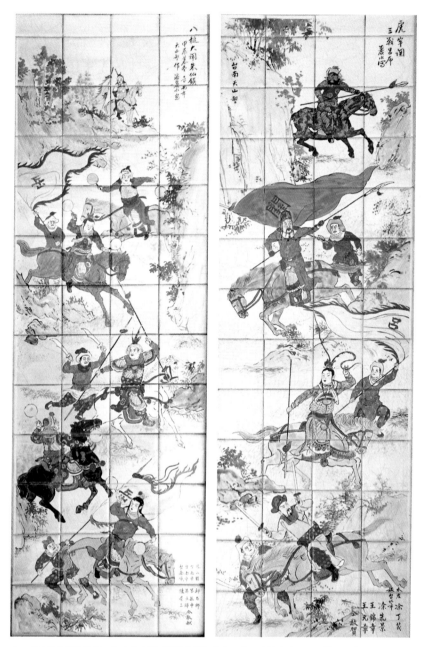

左 「八錘大鬧朱仙鎮」為古典小說《說岳全傳》中之四將八大錘大戰場面，其落款「甲辰暮冬 台南市天山製作 潘麗水畫」，為1965年作，使用50枚110mm見方之縱向長形磁磚畫。

右 「虎牢關三戰呂布」為描繪《封神演義》之故事，為使用50枚110mm見方之縱向長形磁磚畫。

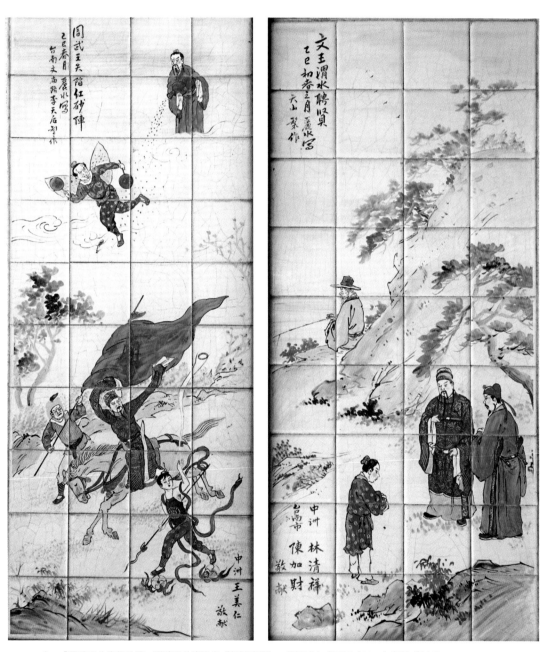

左　「周武王失陷紅砂陣」磁磚畫故事出自《封神演義》。落款寫有「乙巳（1965）春月 麗水寫
台南文廟路 李天后製作」。

右　「文王渭水聘賢」磁磚畫，為周文王在渭水河畔聘姜太公為上相的故事。落款寫有「乙巳
（1965）初春之月 麗水寫 天山製作」。

八仙磁磚畫

　　一套九塊之八仙加南極仙翁磁磚畫，磁磚尺寸是6英寸（152mm）見方，為日治時期淡陶公司的製品，由台灣畫家（作者不詳）畫在日製的空白磁磚上，角落邊緣有為磁磚拼接所設計的雲紋（防呆裝置）。一般民間多以繡布八仙綵懸掛於入口玄關上，希望招財、納福，但一部分民宅會直接以八仙磁磚畫黏貼在門楣上做為吉祥裝飾。

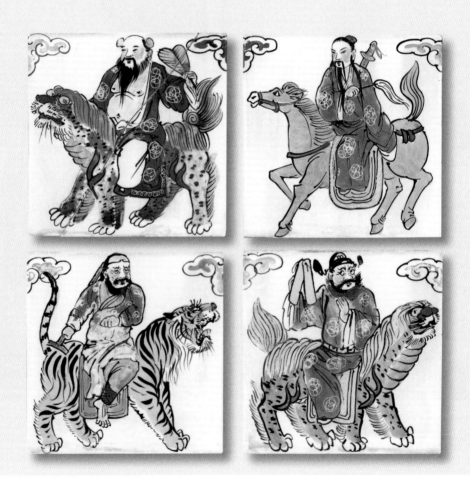

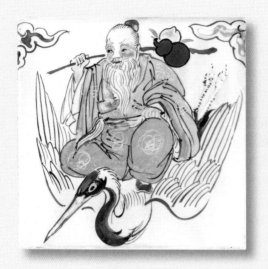

南極仙翁是長壽之神，經常與福星和祿星並稱「福祿壽三星」，其形象一般為禿額、白鬚，騎乘白鶴，手持杖與蟠桃。在「八仙圖」中常見南極仙翁居中，呈現「八仙賀壽」的吉祥意涵。

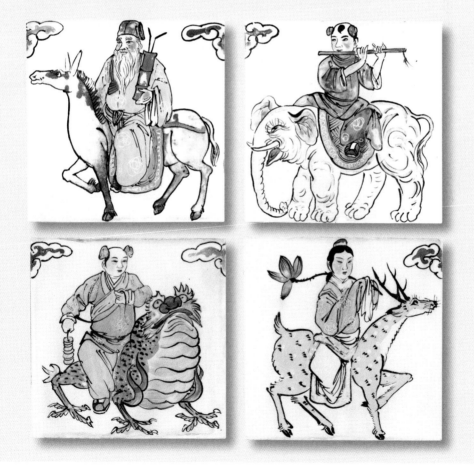

墓與磁磚

　　台灣墳墓裝飾，在清代以使用石雕或泥塑為主，近代墓園則多以磁磚來替代。特別是日治時期，以馬約利卡磁磚及磁磚畫為主流，尤以磁磚畫較多，主因是馬約利卡磁磚成品較無法表現出台灣獨特的傳統氛圍。

　　在台南市安平等古老的墓地裡，常可見裝飾在墓碑上的手繪磁磚畫，由於當時尚未具備在磁磚上施作照相印刷的技術，所以一些墓碑磁磚也可見手繪遺像，這些磁磚有「大山」的落款，可了解描繪遺照也是當時彩繪師的工作之一。

　　另外在宜蘭第一公墓，可見日治時期某族墓園模仿街屋正面，外觀使用6英寸磁磚拼貼，造型相當獨特，由於看不到磁磚背面，無法得知是哪家磁磚公司製品，但推測應是日本製造的全白磁磚（6英寸見方及6×3英寸）。正面是台灣畫家所繪，有鰲魚、龍神、福神、麒麟等圖案，左右對峙配置，搭配部分馬約利卡磁磚，

在安平的墓地裡可以見到在「墓耳」（墓肩）上貼著畫有騎乘麒麟人物的磁磚畫，其圖樣與釉色至今仍保有鮮明色彩，可見當時「大山」所製之磁磚畫，擁有相當良好的品質。

大山落款

整體顯得十分端莊。落款可見昭和13年（1938年）字樣，應是修墓時繪製貼上。

　　再以台北市之市定古蹟「林秀俊墓」為例，其墓碑左右之「墓耳」及墓前延伸的「曲手」牆面，張貼了不少6英寸見方「馬約利卡磁磚」；曲手最前端的辟邪金剛錘，貼有3英寸見方的馬約利卡磁磚。林秀俊墓雖是於乾隆39年（1774年）竣工，但在1928年曾經進行重修，磁磚應是重修時所黏貼，也正是台灣流行使用馬約利卡磁磚的時期。

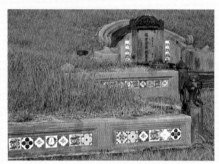

台北市市定古蹟之林秀俊墓可見以馬約利卡磁磚來裝飾。

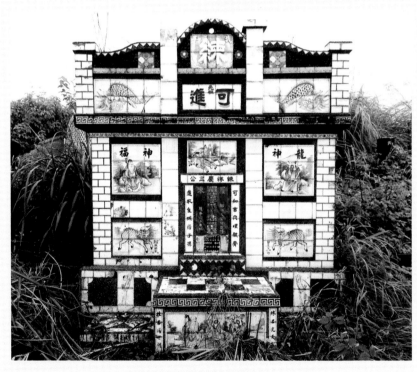

宜蘭第一公墓的某族墓園，外觀模仿街屋正面，其上貼有白小口、磁磚畫及馬約利卡磁磚。

189

鑑·賞 4　近代建築之裝飾磁磚

此處介紹的近代R.C.（Reinforced Concrete）建築磁磚，

主要是以1920年後日人在台建設的公共建築為案例。

日本及台灣近代建築所使用的外牆磁磚，係從紅磚變薄發展而來，

因此起初尺寸仿自紅磚，之後發展多樣性形狀與大小，

除了小口、丁掛、多角形、馬賽克等各種形狀尺寸之外，

表面也出現粗面、溝紋、石面、布紋等多樣性的磁磚風格，

成為兼具創意的特殊建材，

受到建築師的喜愛而於台灣近代建築室內外大量使用。

Decorative

Tile

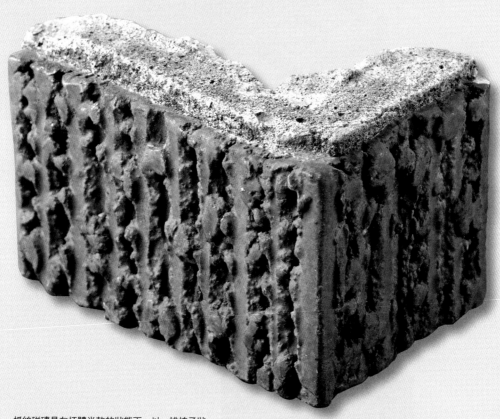

抓紋磁磚是在坯體半乾的狀態下，以一排梳子狀
的竹釘或鐵釘子，刮過其表面以製造溝狀條紋，
應用在建築物外牆時會產生陰影效果。

赤小口磁磚

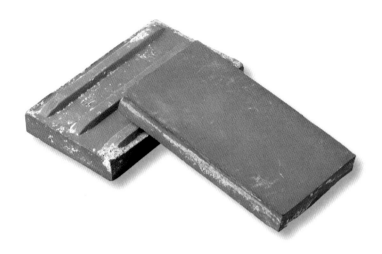

「赤小口磁磚」可說是日本明治末年到大正時期（1912～1926年）的代表性磁磚。不僅大小與紅磚的丁面相同，材質、顏色也與紅磚外觀一樣，在日本境內最早使用的案例為1912年（明治45年）興建的東京帝國大學（今東京大學）正門及守衛室。

赤小口磁磚為仿紅磚造之「丁面（小口）積」外觀的磁磚，大多是黏貼在建築主體的普通磚上，以表現磚牆面之質感，使外觀呈現出均一和諧的美。主要案例包括：日本之京都「西本願寺傳導院」（1912年）、東京火車站（1914年），以及台灣之台中火車站（1917年）、總統府（台灣總督府廳舍：1919年）

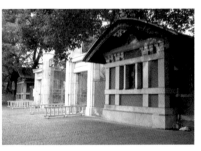

今東京大學（1912年）正門及守衛室是日本境內最早使用赤小口磁磚的案例。

　　台中火車站及總統府所使用的「赤小口磁磚」，兩者皆具有⟨ss⟩商標，顯示其為品川白煉瓦株式會社（日本岡山縣伊部市）的製品。因為紅磚建築十分重視紅磚尺寸及表面的品質，所以將主要心力集中在「赤小口磁磚」黏貼的施工品質上。這種施工方式，因不像興建紅磚造建築時，需要一一確認紅磚表面的品質與尺寸，所以能省下手工琢磨紅磚的時間。也因此，黏貼「赤小口磁磚」之工法，在1910～1920年間非常盛行於日本及台灣地區。

　　1923年（大正12年）9月1日，以日本東京及神奈川縣為中心，發生了震度7.9級的關東大地震，死亡失蹤人數達104,600人，傾壞家屋戶數175,000戶以上，燒毀家屋戶數831,000戶，受災人數達330萬人（1926年，內務省社會局編纂《大正震災志》），受災範圍含東京、神奈川、千葉、埼玉、靜岡、茨城等一府五縣。

　　這個震撼全日本的「關東大地震」，對日本建築界產生了非常大的

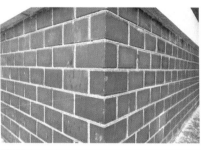

日本東京火車站（1914年）及其赤小口磁磚細部。

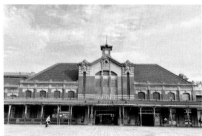

台中火車站（1917年）為台灣最早使用赤小口磁磚的案例，右圖為車站修復的照片（2002年），可看到紅磚牆體上再黏貼紅磚丁面大小的赤小口磁磚。

轉變契機。在地震所毀壞的建築物中大多是日本明治時代以來象徵近代化的「紅磚造建築物」，使得建築界跟一般大眾都對紅磚造建築產生了不信任感，甚至連R.C.構造外貼「赤小口磁磚」之建築也被視為舊時代的象徵，而有深刻的落伍過時印象，成為當時人們無法放心及不流行的建築物。

總統府（1919年）及其赤小口磁磚細部（上圖）。

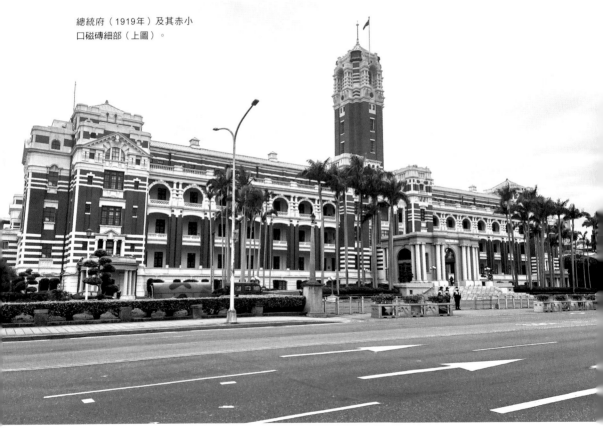

因此，「赤小口磁磚」在地震發生的1923年之後，幾乎不再被使用。這趨勢也影響了不在震災範圍內的台灣，台灣建築取而代之的是新風格樣式的黃褐色系磁磚與日本舊東京帝國飯店剛竣工使用的「抓紋磁磚」（Scratch Tile）。

赤小口磁磚（背面）上有日本製「品川白煉瓦」商標，與東京火車站使用的磁磚相同。

紅磚至近代磁磚發展變遷圖

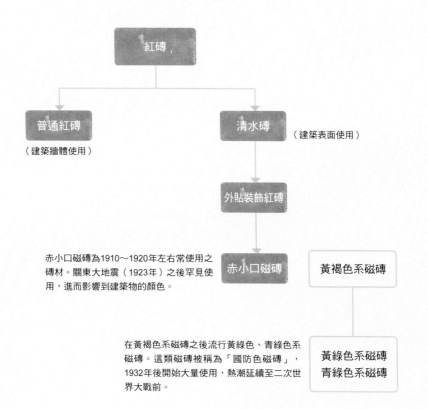

紅磚

普通紅磚（建築牆體使用）

清水磚（建築表面使用）

外貼裝飾紅磚

赤小口磁磚為1910～1920年左右常使用之磚材。關東大地震（1923年）之後罕見使用，進而影響到建築物的顏色。

赤小口磁磚

黃褐色系磁磚

在黃褐色系磁磚之後流行黃綠色、青綠色系磁磚。這類磁磚被稱為「國防色磁磚」，1932年後開始大量使用，熱潮延續至二次世界大戰前。

黃綠色系磁磚
青綠色系磁磚

白小口磁磚

在白小口磁磚出現之前，「施釉磚」是用來裝飾磚壁（紅磚牆）的裝飾用磚（紅磚），其中有一類為「施釉白磚」，主要為在紅磚牆面中點綴白色磚，展現出特有風貌，一般多使用在建築的拱或外牆等位置。雖然筆者至今尚未在台灣看到使用「施釉白磚」的建築，但是各地老街街屋之正立面卻常可見局部裝飾的「白小口磁磚」，這或許可算是施釉白磚的時代遺痕。

「白小口磁磚」出現年代早於「赤小口磁磚」，但「赤小口磁磚」則在1923～1926年前後消失蹤跡，只有「白小口磁磚」繼續被使用。

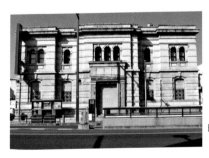

日本最早使用「白小口磁磚」的案例，是1909年竣工的茨城縣水戶市的舊川崎銀行，其二樓牆面全面使用白小口磁磚，可能是因為白色外觀容易讓人聯想到西歐大理石建築的意象，所以為了營造摩登的西

日本舊川崎銀行水戶支店（1909年）是日本最早使用「白小口磁磚」的案例。

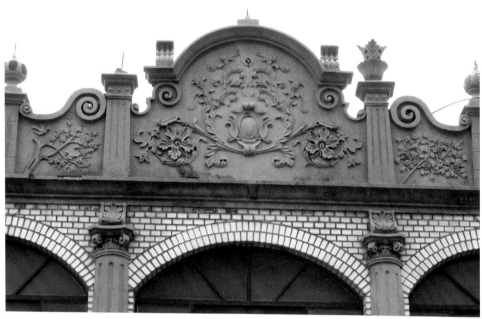

新竹市北門街「周益記」（1926年）及其使用的白小口磁磚。

台北市「陳天來故居」（1920年代）及其使用的白小口磁磚。

左　嘉義市民宅裙堵以白小口磁磚裝飾磁磚畫。
右　高雄市旗山中山路上的醫院外牆使用白小口磁磚。

台北萬華龍山寺虎口處的白小口磁磚。

雲林縣大埤三山國王廟（1809年）為國家三級古蹟，放置神明的桌子以白小口磁磚黏貼。

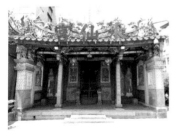

新竹市水仙宮（1865年）三川殿側牆上貼有白小口磁磚。

歐風格而特別採用此種磁磚。在台灣的老街街屋，如：台北市貴陽街的「陳天來故居」（1920年代）與新竹市北門街的「周益記」（1926年），皆可見「白小口磁磚」。

在台灣使用「白小口磁磚」之理由，雖然有些是為了營造時尚外觀，但也有一類是為了呈現出清潔感，如醫院與市場等建築；或是用來替代寺廟或民宅中的白灰泥牆面。單單台灣北部地區，就有萬華龍山寺、青山宮、淡水福佑宮以及新竹城隍廟、水仙宮等古老寺廟採用，可以讓被香燻黑的牆面更容易清理，長久保持白色牆面，所以寺廟改建時即黏貼這類新型建材。

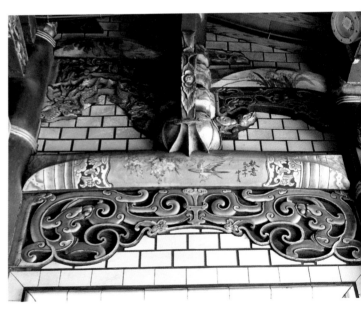

新竹市竹蓮寺（1781年）內殿牆面可見玻璃製白小口磁磚，其隨著光源由乳白色改變成黃色、藍色。

　　值得一提的是，在新竹市「竹蓮寺」牆面上，可以見到非常珍稀的玻璃製「白小口磁磚」，展現出與一般陶磁製磁磚不同的珍珠溫潤光澤。這是因為一般上釉的陶磁製品會直接反射光線，但「白小口玻璃磁磚」除了表面反射部分光線外，還有一些光線會照射入玻璃內部再反射出來，兩種不同反射光線加成之後，即綻放出獨特的光澤，而且還會依光源不同產生出乳白色、黃色、藍色等顏色變化。因此竹蓮寺的「白小口玻璃磁磚」，是新竹當地玻璃產業與玻璃傳統工藝相連結的重要文化資產。

　　「白小口磁磚」除了運用在建築物壁面，也會使用在家具上。比如台南市帆布店內具有歷史感的陳列櫃下方就黏貼有「白小口磁磚」，顯示出當時對家具裝飾之重視。除此之外，在其他店家的販賣陳列棚架、香菸店的櫃子上也有這類黏貼案例發現。

台南市帆布店展示櫃，下方貼有白小口磁磚。

筋面磁磚

　　「筋面磁磚」在台灣俗稱為「十三溝磁磚」，因為一般常見的山筋（溝紋）數為13條，但其實並非只有13條山筋之磁磚而已，還包括一樣大小（丁面）但是具有15～26條等山筋，甚至有山筋數更多更細者。筋面磁磚應用在牆面上，其筋面所形成的陰影會讓牆面的光澤減少，造成較深色的外觀，這種風格在1920～1930年前後很受歡迎。

　　同樣可在牆面上形成陰影的磁磚，包括：「抓紋磁磚」（Scratch Tile）、有不規則條紋的「Tape.磁磚」等，都是與筋面磁磚同一時代流行的磁磚。在台灣有些論文或報告書會將「筋面磁磚」、「抓紋磁磚」、「Tape.磁磚」全都泛稱為「十三溝磁磚」；在日本也有混淆「抓紋磁磚」與「Tape.磁磚」兩者名稱，但實際上這三種磁磚，不論在製作方法及樣式上，都是屬於不同的磁磚。

　　筋面磁磚為乾式製作法，有13條山筋、壓縮成形的無上釉磁磚，其標準尺寸為丁面約110mm×60mm，磁磚山筋數除了13條之外，也有15條、19條、23條、25條、26條等，以及收邊用的特殊形狀磁磚（異形磁磚），另外也有用於牆面角落的L形磁磚。

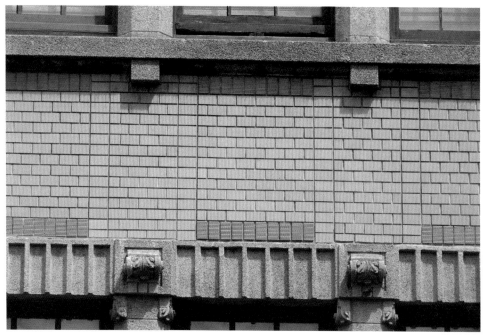

台北郵局及其筋面磁磚（13條山形）。

台北郵局（1930年）外牆使用黃褐色的筋面磁磚。

　　在日本最早使用筋面磁磚的案例，是1916年的內閣官舍表門（已拆除），其使用磁磚為淡黃色、13條山筋、丁面尺寸之磁磚（108mm×60mm）。之後案例有東京大學工學部二號館（1924年）以及東京大學安田講堂（1925年），這兩棟都是使用褐色、25條丸山筋、丁面尺寸之磁磚（109mm×60mm）。

　　日本從大正末期到昭和初期（1920～1930年前後）流行使用「筋面磁磚」，但因同時期的「抓紋磁磚」人氣更盛，所以1920年後日本境內就少用筋面磁磚，倒是同時期的台灣公共建築卻開始大量使用，其中最具代表性的就是台灣大學（原台北帝國大學）的校園建築群，其主要建築完成於1928～1930年左右，外牆悉數皆使用「筋面磁磚」。

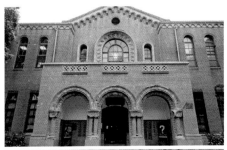

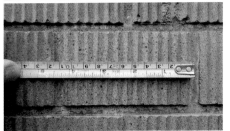

台灣大學校史館（1929年）及其外牆13條山形筋面磁磚。

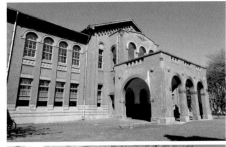

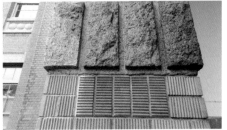

台灣大學文學院（1929年）及其車寄門柱處之筋面磁磚。

✳ 台灣筋面磁磚使用案例賞析

台灣大學的筋面磁磚，除了使用在磚造的行政大樓之外，還可在椰林大道兩側的建築群見到，使用建築共計10棟左右。新建築也一樣全採用淡褐色系與新筋面磁磚的風格，應是為了統一校園景觀所考量的作法。

「筋面磁磚」貼法為平貼，溝紋垂直向下（13筋的丁面，108mm×60mm），為了強化裝飾效果，多使用在門窗之框架上。而為了裝飾或強調建築之某一線腳或收邊，則會在外牆轉角使用專用的磁磚。另外還有一種15筋的磁磚（127mm×40mm），用在窗框或入口處，其貼法會配合框之形狀而變化，用於線腳或邊緣時，會與一般平面呈直角來鋪設。

日治時期台灣大學校園內之建築，全部由總督府營繕課設計，從當時校園內建築之筋面磁磚使用廣泛的程度來看，可以想像設計者對於此類磁磚之喜愛，以及其在當時所代表的時代新潮流意象。除台大校園之外，還有許多公共建築外牆同樣採用筋面磁磚，例如：台北郵局、二二八國家紀念館、台灣師範大學、基隆醫院、台中教育大學、原台

南測候所、台南市美術館1館、成功大學以及地方公所與公會堂等建築。

在公共建築的帶動下，民間建築也受其影響開始仿效，如店屋（街屋）的立面及腰壁（裙堵），甚至連台灣傳統合院建築的水車堵上也採用。

日治時期對於磁磚之生產程序，多採用訂作方式。設計者及營造廠除了從既有的磁磚型錄裡挑選以外，有時也會由設計者提供圖面，讓窯廠自行繪製圖樣、尺寸來生產。比較使用筋面磁磚的每棟建築，可看出各棟建築在磁磚顏色及坯土上有微妙的差異，尺寸也有不同，最具代表的尺寸大約可分為108mm×60mm（丁面）、轉角90度（108mm＋50mm）×60mm、轉角120度（108mm＋50mm）×60mm，另外還可分外轉角及內轉角等類型。也有相當少見案例是用於圓柱及圓形牆等的弧形筋面磁磚。

就單一棟建築物而論，使用筋面磁磚種類最多的是台南市美術館1館（原台南警察署：1931年），除丁面之外，還可以見到L形內轉角、L形外轉角、弧形、菱形、扇形、120度角及門框角落用之特殊型等各式筋面磁磚。

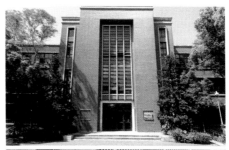

台灣大學土木工程館（1955年）及其新筋面磁磚。

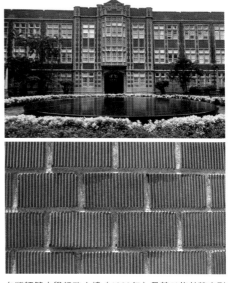

台灣師範大學行政大樓（1928年）及其19條外牆山形筋面磁磚。

台灣師範大學禮
堂（1929年）及
其外牆19條山形
筋面磁磚。

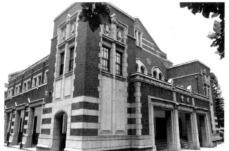

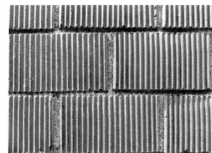

台中教育大學前
棟大樓（1928
年）及其外牆山
形筋面磁磚。

原台南測候所
（1929年改建）
及其外牆山形筋
面磁磚。

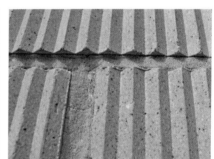

台南市美術館1
館（1931年）及
其外牆山形筋面
磁磚。

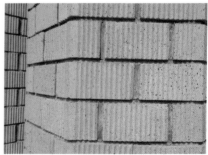

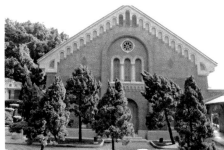

台南一中禮堂（1931年）及其筋面磁磚（13筋丸山形及山形）。

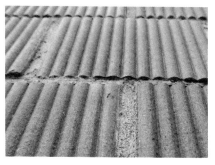
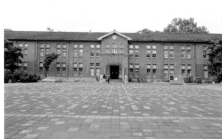

成功大學博物館（1933年）及其丸山形筋面磁磚。

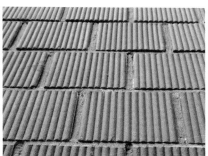
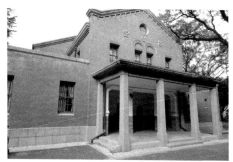

成功大學格致堂（1934年）及其丸山形筋面磁磚。

高雄中學紅樓（1922年）及其山形筋面磁磚。

台大是山形、成大是丸山形

「筋面磁磚」有山形（三角山）、丸山形兩種樣式。雖然在台灣絕大多數為山形者，不過若仔細觀察同樣在日治時期興建的台大與成大兩個案例，卻可以發現一些有趣的差異點。台大在校史館（舊總圖書館）、文學院等面對椰林大道的建築上，所使用的全是山形者；成大的校史館、格致堂等建築，其使用的卻全是丸山形者。為何兩所大學使用的類型有此區別？目前無法得知確切緣由。

但也有例外的，台灣大學醫學院是使用丸山形的筋面磁磚；台南一中禮堂的牆面與部分柱子，為了裝飾效果，同時使用了丸山形與山形兩種筋面磁磚；高雄中學紅樓的車寄（建築入口門廊），則是使用了山形。由以上推論，應該並非單純就學制來區別使用類型，而是依據設計者本身的喜好為選擇基準。

整體審視台灣當時的建築，若要論及山形、丸山形何者較為普遍？就數量而言，山形者較多，所以可說台灣當時以山形筋面磁磚較為普遍常見。不過，使用丸山形的建築也散布在全台各地，僅就目前可確定的案例，遍及台南市鹽水、嘉義市、嘉義縣朴子、雲林縣北港、南投縣集集、苗栗縣銅鑼、新竹縣竹東、新竹市、新北市新莊樂生療養院（1930年）等地。

筋面磁磚之斷面種類由上而下分別是：1山形、2丸山形、3凹丸形、4Tape.磁磚。

會採用「筋面磁磚」，多是因為不喜陽光反射所造成的刺眼光芒。然而山形與丸山形在反射光線方面還是有一些差異：山形的筋面會形成一條條尖銳明確的陰影；而丸山形的陰影則相對較為柔和。

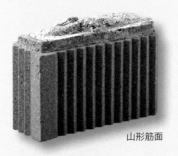

山形筋面

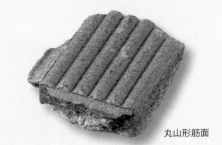

丸山形筋面

抓紋磁磚

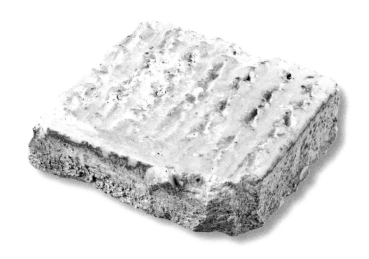

　　1923年9月1日，日本東京、橫濱一帶發生了關東大地震，當時因為建築倒塌、火災等受災死亡或行蹤不明高達十萬人以上，但是恰巧地震當天舉行開幕竣工典禮的舊東京帝國飯店，為美國建築師法蘭克‧洛伊‧萊特（F. L. Wright）所設計，因損害輕微而成為當時災後重建的基地，再加上其為新風格樣式之建築而受到廣大的注目。

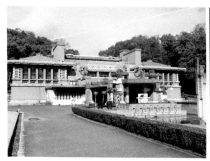

日本舊東京帝國飯店（今所在地：明治村）及其飯店門柱的抓紋磚，為抓紋磁磚的發展原型。

舊東京帝國飯店之牆壁是使用至今仍屬罕見的黃褐色磚，做為外觀修飾美化之用，所以厚度較一般磚薄（約為50mm），表面刻有數條細溝，名為「抓紋磚」，因其表面具有線條，又稱為「簾磚」，是後來「抓紋磁磚」（Scratch Tile，約15mm厚）的發展原型。當時因罕見的黃褐色系帶來新鮮感，再加上表面加了裝飾性條紋，因此以新時代的色彩與質感取代了紅色系的紅磚，在1924～1940年左右（大正末期～昭和戰前時期）大為流行。

這種磁磚的製造方法是在坯體半乾的狀態下，以一排梳子狀的竹釘或鐵釘子，刮過其表面以製造溝狀條紋。應用在建築物外牆時可產生陰影效果，且因帶有質樸又溫馨的感覺，所以受到廣大民眾及建築師的喜愛，特別是當時的官廳建築與大學建築皆常使用這種磁磚。

日本的「抓紋磁磚」最早出現在1924年（大正13年）竣工之石川縣廳舍，直至戰前期間都非常流行，幾乎都是無釉的黃褐色系磁磚，雖然也有一部分是上釉的製品，但釉色還是採用淡黃、淡褐色系居多。

台北市文山公民會館（原木柵國民小學校長宿舍：1927年）之抓紋磁磚。

此「抓紋磁磚」及黃褐色系之流行風潮，也進而影響了不是震災區的台灣，在台南市林百貨（1932年）、台灣新文化運動紀念館（台北北警察署：1933年）、司法大廈（1934年）、台灣大學昆蟲學館（1936年）等建築都是其中的使用案例。但是，台灣使用的「抓紋磁磚」與日本境內略有差異——在台灣基本上都是採用上釉且釉色較多變化的製品。

台南市林百貨（1932年）二至六樓使用淺褐色三丁掛抓紋磁磚細部。

1932年開幕的林百貨，是台灣第二間、台南第一家百貨公司，頂樓設有神社。

台南市林百貨一樓使用淺綠色四丁掛抓紋磁磚。

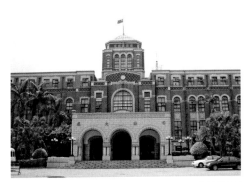

台北市司法大廈（1934年）及其抓紋磁磚。

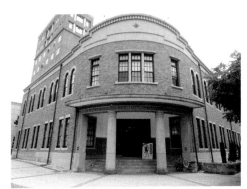

台灣新文化運動紀念館（1933年）及其抓紋磁磚。

台灣大學昆蟲學館（1936年）及其抓紋磁磚。

新竹市第一信用合作社（1934年）及其抓紋磁磚。

台中市警察局第一分局（1934年）及其抓紋磁磚。

澎湖開拓館（1935年）及其施釉曲面抓紋磁磚。

粗面磁磚

　　與乾式平滑的磁磚相較，表面呈現粗糙質感者稱之為「粗面磁磚」（Rustic Tile）。其是在坯土中加入黏土燒粉（Chamotte：磁磚等粉碎成粒狀或粉狀物）或砂土混煉成形，再經燒製後，粗粒即浮出表面成為「粗面磁磚」。

　　「粗面磁磚」雖然是在「抓紋磁磚」風行的時期出現，相較之下顯得不太起眼，但粗面磁磚卻擁有比抓紋磁磚更多變化的樣式，就算都是粗面，也可再區分出粗糙與細緻的粗面，比如有些會再將表面削平或用刷子磨平等加工手法。

　　在台灣的案例中，除了台灣大學校史館（舊圖書館）入口處之牆面與文學院入口地板使用了粗面磁磚，一般住宅的玄關為了達到止滑效果，也會使用這類磁磚。其中最為特別的粗面磁磚，是在新北市瑞芳金瓜石煉金樓（今黃金博物館園區內）的腰壁上，其在製造粗糙表面效果之後，又在部分位置稍稍加以整平，感覺得出手作的質感，這些製品與其說是磁磚，其實更近似「手工磁磚」的陶藝作品。

新北市瑞芳區金瓜石煉金樓（約1930年代）
及其粗面磁磚。

　　嘉義火車站以「嘉義駅」之名竣工於1933年，外牆使用褐色之「二丁掛粗面磁磚」，但這並不是施釉磁磚，而是素燒磁磚，因為當時的社會背景偏好素燒之粗面製品。不過現在（2023年）這些磁磚上面塗有淡黃色之油漆，所以難以想像原先創建時的褐色外觀。戰後，可能因為不喜歡褐色的黯淡，所以將其改為明亮的淡黃色，建築物的邊緣部分原本是採用洗石子，後來就用黃色油漆來做收邊修飾。火車站正面中央放置了圓形的指針式大時鐘，展現出昔日的火車站氛圍。

台灣大學校史館（1929年）牆面之四丁掛粗面磁磚。

台灣大學文學院（1929年）地板用之粗面磁磚。

台北市林務局局長宿舍（1929年）玄關地板之粗面磁磚。

華山文化創意產業園區（1914年）窗框部分之粗面磁磚。

台北二二八紀念館（1930年）及其入口柱子粗面磁磚。

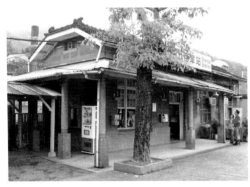

新北市山佳火車站（1931年）及其室內牆壁之粗面磁磚。

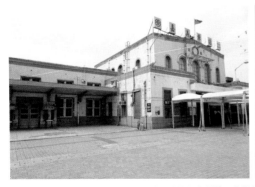

嘉義火車站（1933年）及其外牆油漆剝落後露出原使用之褐色「二丁掛粗面磁磚」。

石面磁磚

　　各種磁磚之中，有一些是用來做為石材或紅磚等的代用品，比如「赤小口磁磚」是紅磚的丁面外觀、「白小口磁磚」是耐火磚或白磚的丁面、「粗面磁磚」是粗面磚（Rustic Brick）、「大理石磁磚」（Marble Tile）是大理石、「陶磚」（Terra Cotta）是石灰岩（Limestone）或石灰華（Travertin）等石材之代用品。所以，「石面磁磚」顧名思義即是呈現劈開石材的凹凸紋理之代用品，形塑出石材般的外觀，以用來貼覆在R.C.造及磚造建築之外牆，因此也被稱為「擬石磁磚」。

　　台灣的代表使用案例在台灣大學之正門及警衛室，為無釉、三丁掛（丁面之三倍面積：大約230mm×90mm）之淡褐色磁磚。另一案例在台中市后里區公所（原內埔庄役場，是日治時期台中州豐原郡內埔庄的行政機關）之外牆腰壁上，此處使用無釉、四丁掛之淡褐色磁磚，其上方則使用同色之丸山形「筋面磁磚」。「石面磁磚」基本上以無釉為主，也有各種不同花色之上釉石面磁磚。

　　台北市自來水園區之「自來水博物館」，唧筒室內的地板及牆面是

台灣大學正門與警衛室（1931年）及其三丁掛石面
磁磚。

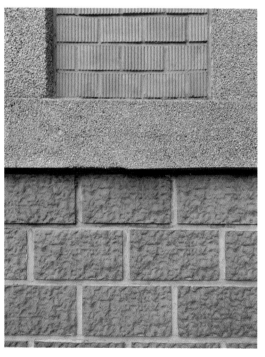

台中市后里區公所（1934年）及其四丁掛石面磁磚。

黏貼灰色擬石磁磚。這些磁磚被非常仔細地黏貼上去，再加上材質是磁質，所以幾乎沒有磨損與缺漏，呈現相當罕見的良好保存狀態。

　　自來水博物館之建設竣工年代為1908年（明治41年），當時日本尚未開始製造磁質擬石磁磚，所以採用的應該是英國製品。另外，差不多時期位於日本橫濱市之三井物產橫濱支店（1911年：明治44年），也使用了同樣的擬石小口磁磚，其為英國製品。雖然自來水博物館的磁

磚也有可能是改建時所黏貼的，但是其磁磚尺寸是英制的6英寸（約152mm），就各時期之慣用尺寸來說，至少可以確定是日治時期進行的磁磚工程。

台北市自來水博物館唧筒室（1908年）及其牆面之擬石磁磚。

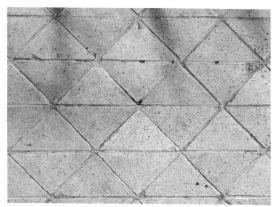

台北市自來水博物館（1908年）及其地板之三角形擬石磁磚。

原共榮商會（詳見P.226）牆面使用的二丁掛石面磁磚，背面上寫有「青石」（藍色的石頭）二字。

布紋磁磚

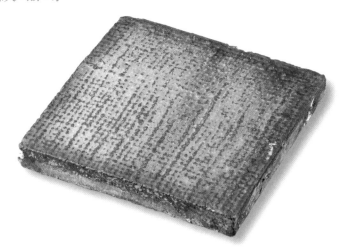

　　「布紋磁磚」顧名思義為沿用陶藝中之布紋裝飾技法製作而成的磁磚，以壓印的方式在表面形成各種花樣的凹凸紋路，屬於鑲嵌技法之一。一般多使用蚊帳布或麻布來形成布紋，再於已壓印布紋的基底上面繪圖，整體呈現出柔和之質感，這是此類磁磚的特色，大約從1930年代開始流行。

　　日本從奈良時代（710～784年）、平安時代（784～1192年）就有布紋技法。但是最初的布紋技法並不是為了裝飾，而是在壓製屋瓦時，方便屋瓦脫模，所以會先在模具裡墊上布料，也因此自然地留下了布料的紋路。

台南愛國婦人會館（1940年）及其布紋磁磚。

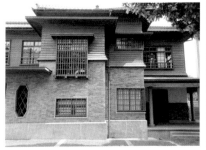

台北二二八紀念館（1930年）及其布紋磁磚。

台北市陽明山AIT招待所浴室及其布紋磁磚。
（建物已拆除）

陶藝上的布紋裝飾技法，是為了大量生產之便而開始的。此後，布紋裝飾就發展成一般陶器的裝飾技法，這或許是日本獨特的變遷歷程。不過，台北賓館其中一個壁爐上的英國製維多利亞磁磚，其為在布紋磁磚上進一步加上泥漿上釉裝飾，究竟是怎樣的背景造成英國也開始利用布紋來裝飾磁磚？不禁讓人好奇。

台灣使用布紋磁磚的案例，可見於台南愛國婦人會館之外牆、台北市北投文物館之舊浴室地板及台北二二八紀念館之入口車寄（門廊）柱等處。

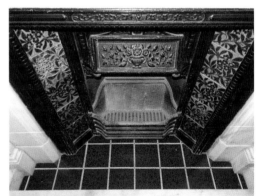

台北賓館壁爐（1901年）之布紋磁磚。

筋入磁磚

　　筋入磁磚與筋面磁磚一樣，因表面具有條紋，可使牆面做出陰影而不至於太過光亮。

　　台北市師大附中西樓（1938年）之一樓外牆，使用了具有條紋的二丁掛磁磚，其為45°斜角網目狀條紋之褐色磁磚。同樣網目狀之磁磚，也可以在新竹市消防博物館（1942年）外牆上看到，此處之磁磚也同樣是二丁掛，但條紋之網目是呈現縱橫向，表面上有綠與褐之釉色。

　　台北中山堂（1936年）之外牆，以「Tape.磁磚」為中心，其餘部分使用了其他多種裝飾磁磚，如陶磚（Terra Cotta）、馬賽克磁磚，以及各種尺寸的筋入磁磚（條紋磁磚）。可以看出當時的設計者，投注相當多的精力在磁磚的運用上，重視磁磚的使用表現方法，可以感受到其中深藏的手工質感與魅力。

台北中山堂（1936年）是台灣建築中磁磚種類使用最多的一棟。

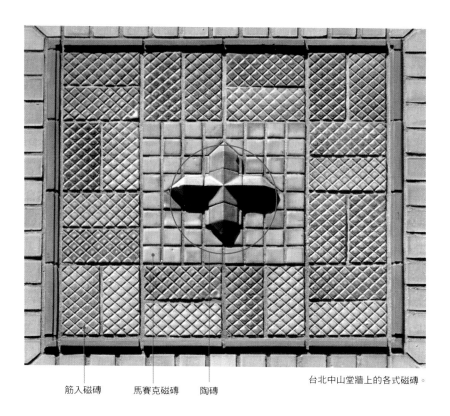

筋入磁磚　　　馬賽克磁磚　　　陶磚

台北中山堂牆上的各式磁磚。

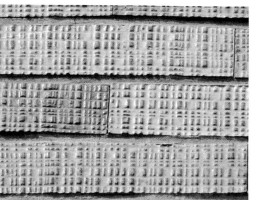

新竹市消防博物館（1942年）及其縱橫向的筋入磁磚細部。

壁毯磁磚 (Tapestry Tile)

　　「Tapestry」一詞除了有壁毯的意思，也是指一種濕式粗面磁磚。這種磁磚是以不同顏色之黏土燒粉（Chamotte）混合而成，坏土在成形時會將表面的鐵線剝掉，因此會留下鐵線造成的波浪般起伏痕跡，有時鐵線也會把裡面的黏土粒拉出來，或是因鐵線下壓土粒形成表面上的凹洞，所以是非常粗糙的磁磚。因其表面具有類似編織壁毯的感覺，所以稱之為「壁毯磁磚」。

　　也許是因為這種磁磚製造的時期相當短，所以台灣幾乎沒有案例，僅在台北市之「共榮商會」（2004年改建，牆面磁磚已拆除）見過此類磁磚。共榮商會的「壁毯磁磚」是褐色的二丁掛，其表面可見到淡黃色的黏土粒。磁磚表面有幾條拉出黏土粒的垂直方向鐵線痕跡，在這些細條紋痕跡的垂直方向則留下了弧形的線痕——弧形的線痕是表面金屬線在剝除時，黏土像弓一樣被拉開而形成的。

　　由於「Tapestry Tile」使用案例在日本也相當罕見，因此台灣另有其他現存案例的可能性相當低。不過，從共榮商會留下的這類磁磚樣本來看，可以明瞭確實有一段時期，流行在黏土表面或剝或削的製作粗面磁磚之潮流。

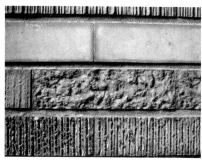

左　台北市共榮商會舊貌（今外牆已拆除）。
右　台北共榮商會牆壁上之各種樣品磁磚。

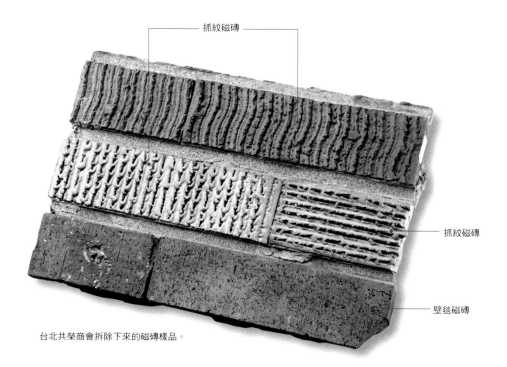

抓紋磁磚

抓紋磁磚

壁毯磁磚

台北共榮商會拆除下來的磁磚樣品。

TILE
小百科

共榮商會：磁磚建材寶庫

共榮商會建材部零售店鋪位於今台北市中山堂對面，是台灣唯一保留「壁毯磁磚」的案例，從日治時期《台灣建築會誌》的廣告，可以知道其為名古屋著名磁磚會社「不二見燒」之台灣代理店。其零售店鋪雖已經歷大改建而原貌不在，但對磁磚研究者來說是一非常重要的建築物，也是筆者初次在台灣見到了「壁毯磁磚」。

早期店鋪陳列場存放了衛生陶磁、建築用五金等各式各樣建築用資材，其中也包含了磁磚。本建物發現之初，因已決定將外牆磁磚剝除進行全面改建，但為了能盡量保存殘留的磁磚，經過屋主同意，在2004年改建的同時，筆者與中原大學建築研究所之研究生進行將部分磁磚剝下及相關記錄與保存的搶救工作。

此建物原本是將建築本體當成磁磚之樣品展示場，將各式磁磚直接黏貼在外牆上，有些樣品的磁磚背面會再以墨筆寫上磁磚名稱，是非常貴重的資料。除了磁磚之外，建築物二樓之部分外牆上也有陶磚（Terra Cotta），至於室內地板的馬賽克磁磚，由於當時正在施工，只能做簡單的拍照記錄。

外牆上的陶磚。

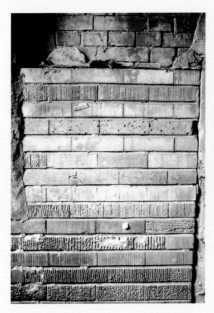

利用各種磁磚當樣品的磁磚展示牆。

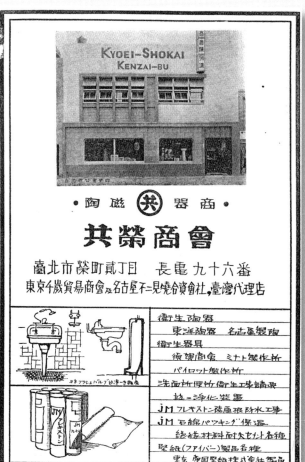

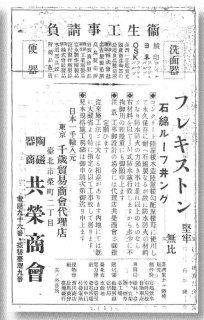

1929年（昭和4年）《台灣建築會誌》第1輯第1號之共榮商會廣告。

1935年（昭和10年）《台灣建築會誌》第7輯第3號之共榮商會廣告。

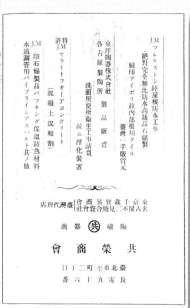

1933年（昭和8年）《台灣建築會誌》第5輯第2號之共榮商會廣告。

Tape.磁磚

　　Tape.是Tapestry的簡易名稱。「Tape.磁磚」雖然與前述的「壁毯磁磚」（Tapestry Tile）有相同的名稱，但卻是完全不同的風格。因前項之「Tapestry Tile」在短時間內就消失的緣故，所以這類磁磚也就接續了前者的名稱，在台灣直到日治末期都還相當流行，甚至戰後也還流行一陣子，因此許多戰後初期建設的街屋等建築也看得到使用案例。

　　就先後次序來說，「壁毯磁磚」（Tapestry Tile）是在「抓紋磁磚」（Scratch Tile）流行之後登場；而「Tape.磁磚」則是兼具了「筋

帝國製糖廠台中
營業所（1935
年）及其二丁掛
Tape.磁磚。

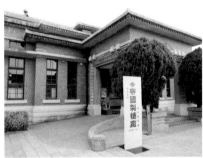

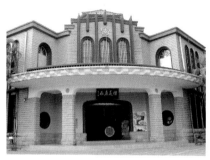

台南市立人國小
（1938年）及其
四丁掛Tape.磁
磚。

 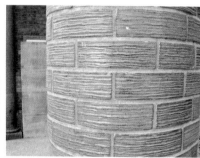

新竹市玻璃工藝
博物館（1936
年）及其Tape.
磁磚。

面磁磚（十三溝）」和「抓紋磁磚」的樣式特色，其溝紋的紋樣模仿了抓紋磁磚，但表面又有點像筋入磁磚。「Tape.磁磚」留存不少案例，但這類磁磚在日本幾乎沒有相關研究，甚至連知道名稱的人都很少，所以在戰前的台灣與日本本土之建材行和磁磚施工者皆稱其為「Tapestry Tile」或「Tape.」，與抓紋磁磚、筋面磁磚有明確的區別。

　　「Tape.磁磚」以「抓紋磁磚」的各種溝紋為模子來壓印，剛開始時是濕式、無釉的，但後來演變成乾式並上釉，也因此出現了多種紋樣與色釉的「Tape.磁磚」，跟抓紋磁磚一起在戰前大流行，其基本尺寸是二丁掛大小。

　　「Tape.磁磚」裡也有直線或曲線平行條紋的紋樣，所以用在建築物上時，會有一些接近「筋面磁磚」牆面上製造出柔和的陰影效果。

台灣菸酒公司新竹營業所（1935年）及其Tape.磁磚，所用的尺寸是相當特別的2.5丁掛（小口之2.5倍，225mm × 75mm）。

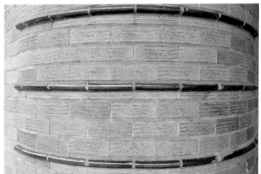

嘉義市立美術館（原菸酒公賣局嘉義分局：1936年）及其使用二丁掛Tape.磁磚之牆面。

台北市內湖庄役場會議室（1930年）及其二丁掛Tape.磁磚。

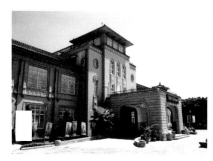

高雄歷史博物館
（1939年）及其
二丁掛Tape.磁
磚。

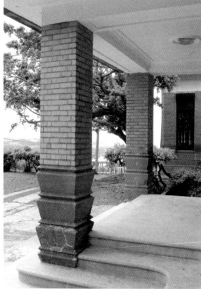

新北市九份台陽
礦業公司入口門
柱（1937年）及
其二丁掛Tape.
磁磚。

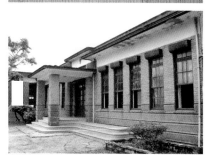

新北市舊金山總督溫泉（1939年）使用的二丁
掛Tape.磁磚。

台北市北一女光
復樓（1933年）
之二丁掛Tape.
磁磚。

TILE
小百科

中部海線、山線小火車站之磁磚

　　1935年4月新竹至台中地區的地震，造成木造車站震毀。翌年1936年清水、泰安、銅鑼、造橋等四座R.C.造之火車站竣工，其共通點即每一座外觀都是Art Deco（裝飾藝術）樣式，也都採用堪稱當時流行色的淡綠褐色、黃綠色系之磁磚。但造橋火車站室內所使用的磁磚與清水、銅鑼、泰安的「Tape.磁磚」不同，是為110mm見方、在淺綠色底釉上噴有淺黃褐色釉彩的磁磚，其邊緣磁磚（40mm × 110mm）也採用同樣的上釉加工方式。

清水火車站

　　台中市清水火車站之內外牆均裝飾當時流行的黃綠色系「二丁掛Tape.磁磚」，約255mm × 60mm尺寸，其窗框等邊緣部分使用了褐色「Tape.磁磚」或「布紋磁磚」。在車站入口的側面牆壁，則是以褐色Tape.磁磚來修飾圓形牛眼窗，在建築細部上對於磁磚的設計也非常講究。

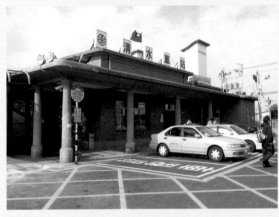

清水火車站及其Tape.磁磚。

泰安火車站

　　台中市泰安火車站站房的室內，使用了與清水火車站同款之「二丁掛Tape.磁磚」，兩處都設有相同樣式的長椅子，其轉角部位黏貼了Tape.磁磚。另外，花台也使用與清水火車站同款之磁磚。雖然泰安火車站跟清水火車站常被比喻相似，但若就建築外觀來說，銅鑼火車站是與清水火車站較為相近；而泰安火車站站房之外觀，則是與造橋火車站更為類似。

泰安火車站及其Tape.磁磚。

銅鑼火車站

　　苗栗縣銅鑼火車站的外觀雖然與清水火車站相當類似，但是其只在室內使用磁磚，採用與清水火車站同款之「二丁掛Tape.磁磚」。

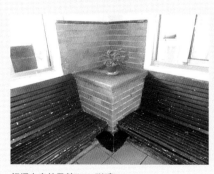

銅鑼火車站及其Tape.磁磚。

大理石磁磚

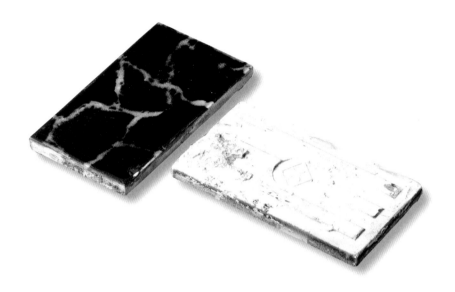

　　有許多磁磚被視為可以大量生產的石材代用品,比如模仿石面的磁磚、模仿石雕的陶磚(Terra Cotta)等。而「大理石磁磚」(Marble Tile)即是在模仿大理石,為了能夠展現更逼真的外觀,所以花了很多工夫在磁磚的描繪上,所以也曾被稱為「叢雲圖案磁磚」。1932年,日本一家廣正商店將蠶蛹抽拉做成的絲棉加以延展為絲罩,再透過絲罩噴色料到磁磚表面上,完成了大理石的紋樣,這項技法讓大理石磁磚得以普及;而廣正商店也因此以「Marble 的廣正」(大理石的廣正)稱號而聲名遠播。

　　在日本,這類磁磚多出現在菸草店家的商品櫃上,或是公共浴場、旅館等場所,可以見到黑色、濃綠色、藍色、橙色等各種釉色的案例,尺寸有6英寸見方及小口磁磚。但在台灣,以前多可在商品展示櫃上見到,現在則相當罕見,僅部分民宅牆面上少數留存有小口大小的磁磚案例。

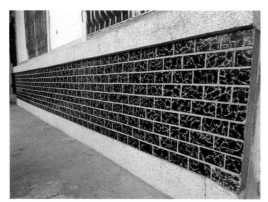

左　雲林縣斗南民宅腰壁之大理石磁磚與磁磚細部。
右　台南市善化德禪寺之大理石磁磚。

澎湖縣白沙民宅之大理石磁磚，被當成馬約利卡磁磚的畫框使用。

圖形磁磚

　　所謂「圖形磁磚」，一般為正方形、長方形、六角形等形狀之磁磚中間描繪有圖樣，但也有單以圖案成形者，因為沒有正式名稱，所以暫且稱之為「圖形磁磚」。圖形相當多樣，花卉方面有菊花、櫻花、玫瑰花等，以及葉、莖、枝葉等，此外也有果實（葫蘆）、小鳥、蜻蜓、蝴蝶等圖樣，有些地方則是將這些圖案彼此搭配黏貼，也有做為視覺焦點而單獨存在的。

　　台灣澎湖二崁村陳宅為圖形磁磚使用的絕佳案例，中埕裙堵上除了貼有馬約利卡磁磚外，為了裝飾效果，在其四周角落另使用了蝴蝶、楓葉、櫻花、葫蘆等四種圖形磁磚。此外，在其建築物正面牆平行處的馬約利卡磁磚上，其兩端也各黏貼了一對菊花圖形磁磚。澎湖西嶼鄉小池角聚落之民宅，同樣也可見到圓形磁磚的運用，在其正面兩側裙堵馬約利卡磁磚的四邊角落上，則貼上櫻花圖形磁磚來裝飾。

　　圖形磁磚當下猛一看，常被誤認為是類似筷架的陶磁製品，但若仔細觀察就會確切明白其為磁磚。日本著名磁磚公司「淡陶社」之磁磚型錄上即記載了七種圖形磁磚。

各式各樣的圖形磁磚,如葫蘆形、蝴蝶形、梅花形、楓葉形。

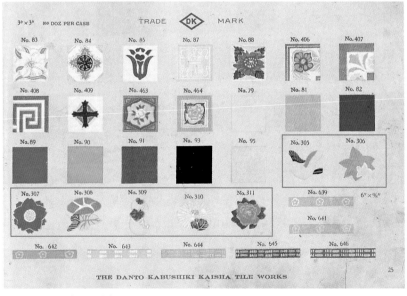

日本淡陶社型錄之圖形磁磚。

匾額周圍使用葫蘆、菊花、蝴蝶的圖形磁磚裝飾（澎湖縣西嶼二崁陳宅）。

小巧可愛的圖形磁磚（高雄市湖內民宅）。

上　裝飾在四周角落的圖形磁磚（澎湖縣西嶼二崁陳宅）。

下　在四枚為一組的馬約利卡磁磚的四邊角落上，貼有櫻花圖形磁磚來裝飾。（澎湖縣西嶼民宅）。

燒結磁磚

　　「燒結磁磚」（Clinker Tile）是指比一般磁磚更高溫燒製、燒結程度更高的磁磚。這類磁磚不僅在防水、耐磨方面的性能相當優異，再加上價位較為低廉，長久以來一直廣受愛用。許多步道或廊道之鋪面、玄關入口、百貨公司屋頂陽台等戶外及半戶外都使用這類磁磚，不僅為了止滑，也會讓表面產生凹凸變化，其配合各式需求有著許多不同的磁磚樣式。

　　現今台灣還能看到這類磁磚的地方，包括：台北市松山菸廠辦公大樓入口以及台北市一些住宅入口門廊，其中大安區民宅的案例是典型的燒結磁磚，其紋樣與舊東京帝國飯店（1923年）之地磚及東京大學法文1、2號館（1935、1938年）之拱廊地磚相同。上圖為日本愛知縣常滑製品的燒結磁磚，尺寸為185mm見方。

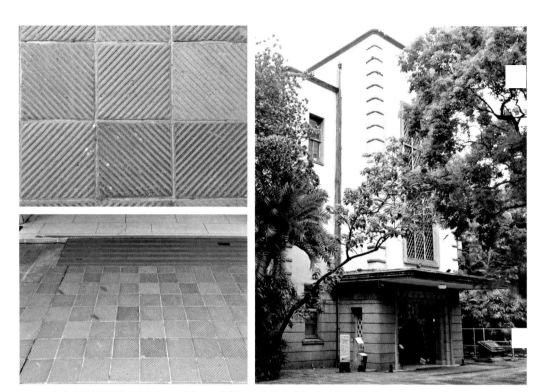

台北市松山菸廠辦公大樓（1939年）入口共計有456枚燒結磁磚，每一枚約為180mm見方。

台北市大安區民宅之燒結磁磚及其細部，其紋樣是燒結磁磚的典型圖案。

高品質的北投磁磚（北投タイル）

　　近代磁磚的裝飾手法多是從陶磁器的裝飾法應用而來，因此有許多近似陶藝作品魅力的磁磚。特別像是抓紋磁磚、布紋磁磚、粗面磁磚等類型，其表面不是具有凹凸變化，就是擁有釉彩窯變的獨特色彩，在在都展現了豐富的觀賞魅力。另一方面，尺寸精確不歪斜的赤小口磁磚、白小口磁磚等，黏貼在紅磚牆面上也創造了另一種平滑工整之美。

　　戰前建築與現代建築，在磁磚方面的設計有相當程度之差異。現代基本上都是從型錄中選擇既有庫存產品，在此條件下進行設計，故屬於「庫存生產」方式；而戰前規模較大的建築，則是在設計之後，才配合設計需求生產所需之磁磚，因此以「訂貨生產」方式比較多。在台灣的公共建築之中，就發現有為了一處或是數處場所特製磁磚的案例。例如：基隆海港大樓（1934年）的樓梯扶手上，就有單一特有形狀的磁磚；嘉義市立美術館（1936年）窗框上的磁磚，是唯有手工製造才能完成的特殊製品，這類在現代建築中看不到的手工藝等級磁磚，展現出了單屬戰前磁磚的魅力。

1932年（昭和7年）9月《台灣建築會誌》之「北投磁磚株式會社」廣告。

　　像這樣配合建築設計的細節，而特別製作出搭配的磁磚，要在日本本土或國外窯業會社之工廠執行其實是相當困難的，因此委託當地的窯業會社在工期及費用上會比較有利，再加上北投磁磚的品質深受肯定，因此有許多重要建築之磁磚用材，不需仰賴進口，而直接採用北投窯業之「北投磁磚」。

　　台灣地區許多日治時期的公共建築，以及部分私人大型建築或民宅之中，皆有使用「北投磁磚」的案例。特別是在建築紀錄中，時常出現「北投產タイル」（北投產磁磚）、「北投タイル」（北投磁磚）或「北投窯業會社タイル」（北投窯業會社磁磚）等名稱。而觀看日治時期的建築設計圖面時，發現在牆面等裝飾材料的說明上，則多以「北投タイル」為指定材料。此外，「北投タイル」往往令人直接聯想到是「北投生產的磁磚」，但在眾多資料中發現，當時「北投タイル」具備了「品質優良的磁磚」或「台灣

本土生產的磁磚」等涵義的代名詞。

　　實際上，日治之昭和戰前時期，主要公共建築物大多是使用「北投タイル」，而且大部分是使用在建築物外觀的外牆上。例如：在台北中山堂、台大校史館、台大文學院、台大一二三四號館等，以及台灣師範大學行政大樓及禮堂、台北郵局、二二八國家紀念館、台灣新文化運動紀念館、新竹市警察局、台中市警察局第一分局、嘉義火車站、台南市美術館1館、台南火車站等，這些都是具代表性的建築物。

　　北投陶磁的起源始於嘎嘮別、水磨坑與鬼子坑（今貴子坑）一帶。北投窯業初期設於水磨坑，但因當地尚未發展遂遷移至嘎嘮別，即今日北投中央北路二段與大業路交會處附近（原基地已改建成公寓）。就地理位置而言，台灣早期的陶磁重鎮「北投」，位於台北盆地之北端，緊鄰台北市政經中心，區內黏土地層廣布，質地優良，有利於較高溫

1930年（昭和5年）11月《台灣建築會誌》之「北投磁磚株式會社」廣告。

陶磁生產。此外，尚有水磨坑溪和貴子坑溪流經黏土礦區，充分提供了黏土洗鍊所需之水源。同時為符合生產需求，旋即引進「倒焰式四角窯」之窯體。且因有鄰近瑞芳、松山、內湖與三峽等煤礦產區之燃料供給，直接確保了北投地區陶磁產業的穩定發展。

　　生產「北投タイル」的「北投窯業株式會社」成立於1919年（大正8年）2月，其目的事業為陶磁器、耐火磚之製造販售。1934年（昭和9年）5月改組為「台灣窯業株式會社」，直到戰後由國民政府接收，1946年（民國35年）改名為「台灣窯業股份有限公司北投工廠」，1948年（民國37年）再度改制為「台灣工礦股份有限公司北投耐火器材廠」，後於1970年（民國59年）公司解散，結束營業。

鑑賞 5　馬賽克磁磚

馬賽克磁磚是指表面積在50cm² 以下之磁磚。

早期馬賽克磁磚主要是用來裝飾教堂、紀念性建築，

現在則普遍使用在建築之地板、牆面上，

不僅具有裝飾功能，且還是一項不可或缺的建材，

依照所需可以拼貼出各式各樣圖案。

台灣建築使用馬賽克磁磚的案例，多是在日治時期，

室內的牆面、地板、階梯、浴廁等處都可見大量的磁質馬賽克，

戰後1970到1990年代的公寓也流行使用馬賽克磁磚貼附外牆。

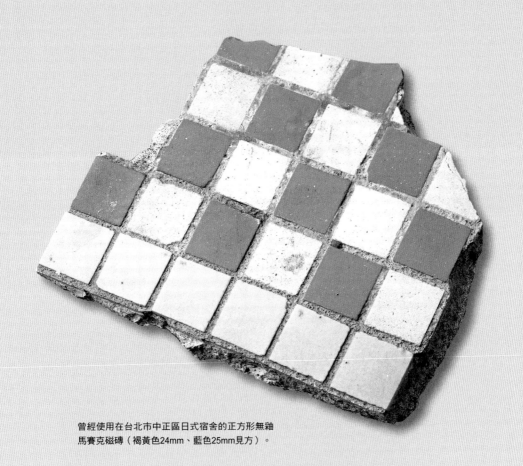

曾經使用在台北市中正區日式宿舍的正方形無釉
馬賽克磁磚（褐黃色24mm、藍色25mm見方）。

依據中華民國國家標準（CNS）以及日本產業規格（JES）之標準，馬賽克磁磚的形狀及尺寸，正方形者為18mm、26mm、37mm、53mm見方；長方形者則為63mm×26mm、75mm×37mm；三角形者（直角二等邊）為26mm、37mm、53mm；六角形者其單邊長為15mm、21mm、30mm；圓形者則是直徑18mm的統一規格。此外，還有被稱為「隅切」的八角形者（去掉四個角），另外還有其他多樣的形狀與尺寸。

台灣建築使用馬賽克磁磚的案例，主要是在日治時期，戰後也相當多。例如：圓山別莊於1914年竣工，二樓半木造（Half-timber）外牆全面張貼24mm見方之黃色系的無釉磁磚；台灣新文化運動紀念館於1933年竣工，其樓梯間及扶手使用了淡藍色的磁質馬賽克磁磚；九份台陽礦業公司在1937年竣工之建築物前面，使用了五角形馬賽克磁磚；新竹縣北埔的姜阿新洋樓，為戰後建設完成之建築（1946年動工、1949

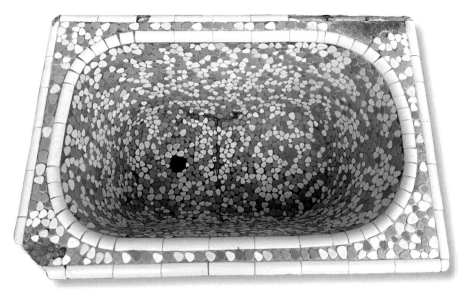

新竹縣竹東林務局1970年代宿舍內的「玉石馬賽克磁磚」浴槽。

對聯文字以馬賽克磁磚拼組而成（澎湖縣白沙民宅，1920年代建設）。

1970年代之台灣各式長方形馬賽克小口磁磚樣品型錄。

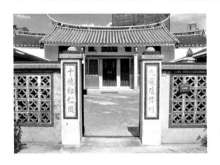

新竹縣竹北新瓦屋客家文化保存區及其上釉馬賽克磁磚。

年竣工），在其玄關車寄（門廊）之地板，以及室內的牆面、地板、階梯、浴廁等處也可見大量磁質馬賽克磁磚。除此之外，一些寺廟、教堂、墓園、溫泉設施、日式宿舍之玄關地板上都可看到使用的例子。

　　戰後，在台灣興建的公寓建築外牆擁有壓倒性多數的使用案例──1970年代初期盛行興建R.C.梁柱、紅磚牆面的集合住宅，包括：販厝、公寓、大廈等，這些新興建築幾乎都會使用馬賽克磁磚。在常有颱風、驟雨的台灣，外牆全面使用磁磚來保護水泥牆面，是非常合理的處理方式；當時也偏好選用數種不同顏色與形狀的磁磚，再加以組合搭配使用，除了黏貼在外牆，也常使用在建築室內。

圓山別莊（1914年）及其牆壁使用24mm見方馬賽克磁磚。

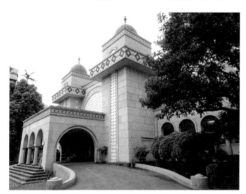
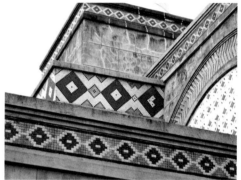

台北清真寺（1960年）及其無釉馬賽克磁磚。

台灣新文化運動紀念館（1933年）樓梯間的藍色磁質25mm見方無釉馬賽克磁磚。

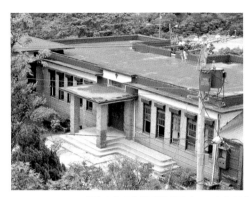

新北市九份台陽礦業公司（1937年）及其地板使用的五角形馬賽克磁磚。

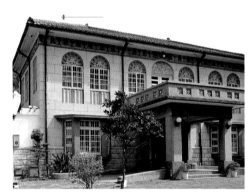

新竹縣北埔姜阿新洋樓（1949年）及其樓梯間24mm見方的無釉馬賽克磁磚。

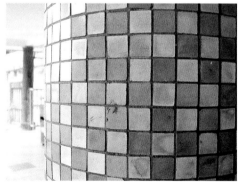

新竹縣竹東火車站（1947年）及其貼在柱子上25mm見方無釉馬賽克磁磚。

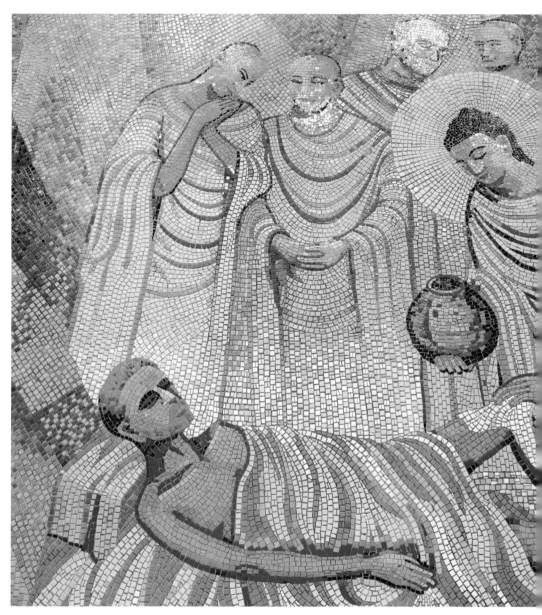

花蓮市慈濟醫院巨幅馬賽克壁畫「佛陀問病圖」，為1986年顏水龍的作品。

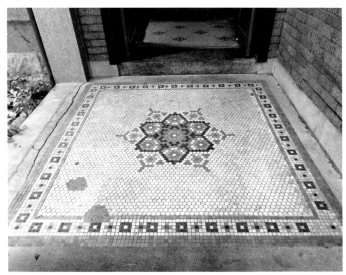

台北市中山區民宅前廊之馬賽克磁磚（已拆除）。

台北市北投溫泉博物館（1913年）現場展示之「玉石馬賽克磁磚」浴槽。

鑑賞6　# 陶磚

在近代磁磚的演進過程中，

與普通面磚樣式不同的磁磚也因應市場的需求而蓬勃發展，

其中最具代表性的是陶磚（Terra Cotta）。

Terra Cotta 意指表面上有釉藥或是雕刻的大型陶磚，

先以五金配件鎖緊後再以水泥砂漿黏著固定，是石材的替用品，

比石頭具有輕量、製作價格便宜、且用模子方便重複生產的特性，

為20世紀初期近代建築上的重要裝飾，

也是使用在近代建築上最後登場的磁磚種類。

原位於台北市菅野外科醫院（1934年）入口大廳水
池出水口之羊頭陶磚。

陶磚Terra Cotta 語源為義大利文，Terra 為「土」，Cotta 為「燒」，兩者結合之意即為「燒的土」，也就是素燒陶器的意思，現今語意已演變為大型陶磚或建築裝飾的建材。磁磚（Tile）與陶磚（Terra Cotta）的差異在於：磁磚是可以單手拿起操作的板狀材料；而陶磚多為立體型、有厚度、表面施以雕刻，材質比較重，但兩者經常使用同色系釉料或在同一牆面上使用，具有相輔相成的關係。

陶磚最初是用來替代石材的防火材，為美國所發展出來的產品。原因有二：其一，石雕建材需要一個個手作才能製造，但陶磚只要將黏土依需求形塑完成後，就可以將同樣的成品重複製造生產，相對省工省力；其二，因陶磚為中空的建材，與石材相比為輕量建材，可以降低建築物的重量，同時價格也廉價許多。1871年美國芝加哥發生大火，日後再造大部分是屬於鋼骨結構的建築，也因為陶器相對石材來說具有更優異的防火機能，所以這類陶磚多被當作防火材料固定在外牆上，並開始工業化生產，形成一股使用潮流，而此使用變革風潮亦影響了日本的大廈建築。

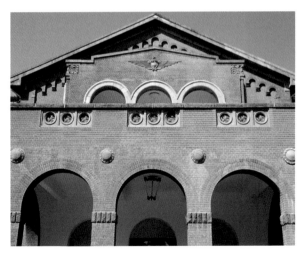

左　台灣大學文學院（1929年）車寄上的陽台欄杆共使用19個素燒「陶磚」，直徑約33cm。
右　台灣大學文學院「陶磚」細部。

　　美國陶磚的使用約在1873～1929年前後；日本則多使用在1922～1940年期間，尤其關東大地震（1923年）之後，陶磚多用於鋼筋混凝土建築之外牆，也常搭配抓紋磁磚（Scratch Tile）等一起使用。在日本陶磚大流行的時期，身為日本殖民地的台灣所興建的近代建築也受到影響，以1930年代使用最為廣泛。依據筆者在台灣調查，現存建築裡最早使用的案例是1929年台灣大學文學院部分外牆；最晚案例則是1939年時的松山菸廠。另於民間，則多以泥塑或洗石子來替代陶磚，陶磚只是點綴性地使用。

　　台灣使用陶磚的近代建築，主要為1920年代末期～1940年前後的公有建築物及部分辦公大樓。依照竣工的年代順序，例如：台灣大學文學院（1929年）、台灣大學一號館（1930年）、基隆海港大樓（1936年）、台北中山堂（1936年）、台南火車站（1936年）、財政部關務署高雄關（1936年）、台灣銀行文物館（1937年）及松山菸廠辦公大樓（1939年）等。

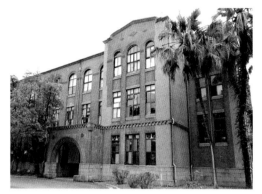

台灣大學一號館（1930年）及其外壁圓形花草紋樣陶磚。

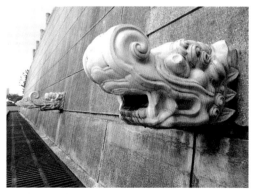

台北市中正紀念堂之陶磚。

✳ 台灣銀行文物館

台灣銀行文物館堪稱為台灣陶磚建築的代表案例。

　　台灣銀行文物館現為台北市市定古蹟，位於今台北市博愛路162號，日治時期原為保險公司「帝國生命保險會社」台北支店的辦公館舍，光復後轉由外交部、台灣銀行等機關管理，自1937年啟用至今。建築物堪稱為台灣陶磚建築的代表案例，使用的陶磚數量最多，其屋頂女兒牆外圍立面有花草紋樣的水平飾帶，其他在大面窗開口部、窗台及外牆上，皆可看到細緻的陶磚裝飾。

塔樓女兒牆外圍立面之陶磚裝飾。

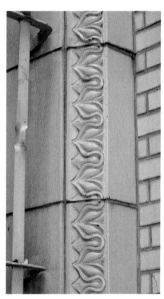

窗開口部的陶磚裝飾。

✳ 菅野外科醫院

　　菅野外科醫院為一棟歷史
建築，位於今台北市開封街一
段32號，原為日籍醫師菅野尚
夫於1934年所建，建築前棟是
診所空間（R.C.或磚造：外牆貼
Tape.磁磚）、後棟住屋是黑屋
瓦木造建築。2005年進行拆除改
建，保留了舊醫院建築正立面，
與新大樓建築融合一體（今為辦
公大樓）。原診所入口大廳設有
水池，出水口為一別緻的羊頭陶
磚，現已拆除。

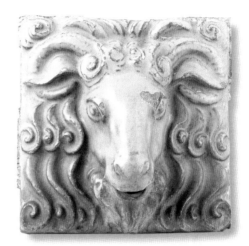

羊頭陶磚出水口之正面及背面。

菅野外科醫院改建時保留了原始建築的舊正立面
牆壁。

羊頭陶磚原本黏貼入口大廳的出水位置。

❋ 台北中山堂

台北中山堂落成於1936年，原為
「台北市公會堂」，是日本專為都
市舉辦集會活動所設計的公共建築。
其四層樓鋼骨建築外貌以幾何線條為
主，加上當時流行的西班牙建築要
素，呈現簡潔明朗的現代主義精神，
今為一國定古蹟。外牆上有多種陶磚
裝飾，依使用部位包括：三樓正向立
面窗框為仿菱形竹節樣式；壁飾則有
星形、十字形；三樓女兒牆蛇腹為拱
形裝飾。

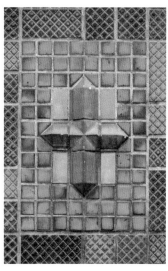

中山堂三樓正向外牆上的十字形壁飾陶
磚。

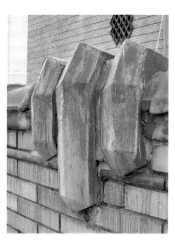

三樓女兒牆的紅色拱形陶磚。

台北中山堂（1936年）外牆上有各式各樣
的陶磚裝飾，樣式相當多元，遍布建物立
面。

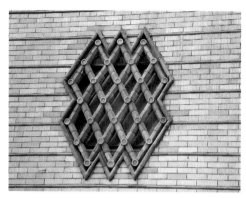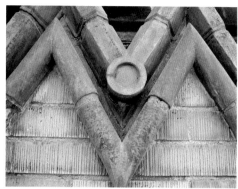

中山堂三樓正向立面窗框為仿菱形竹節樣式陶磚。右圖為特寫近照。

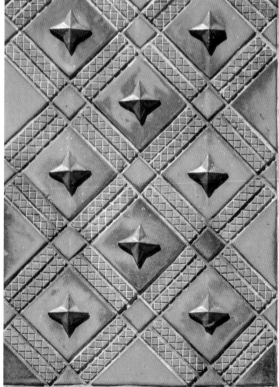

1222

835

星形窗飾陶磚及其測繪圖（單位mm）。

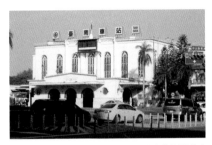

台南火車站（1936年）上方電子時鐘背後隱藏有圓形黑釉陶磚，車寄上方的黑釉陶磚當時也被塗上白色水泥漆（修復前照片）。

台南火車站位於車寄前的黑釉陶磚（修復後照片）。

台南火車站環繞裝飾原來圓形指針式大時鐘的黑釉陶磚（修復前照片）。

外牆屋突立面最上緣之轉角處為花草樣式陶磚（修復前照片）。

� 台南火車站

　　1988年指定為國定古蹟的「台南火車站」（舊台南駅：1936年竣工），有兩個陶磚值得細細觀賞，一個是位於車寄前，可以全面完整的看到黑釉陶磚；另一個則是隱藏在車站正面電子時鐘的背後。這隱藏多年的黑釉陶磚原是用來環繞裝飾圓形的指針式大時鐘（Analog Clock），其原本設置在高處，後因前面放置電子時鐘而被遮蔽，也因此包含陶磚在內全高達186公分的圓形時鐘長久以來都被遺忘了，所幸經過修復工程，珍貴的陶磚現在已再度重現在人們眼前。

1111
1860

台南火車站陶磚測繪圖，為仿水果花草及彩帶樣式（單位mm）。

❋ 財政部關務署高雄關

　　財政部關務署高雄關（簡稱高雄關）本部大樓於1936年建造完成，坐落於高雄市鼓山區，為當時高雄港最摩登的現代建築，轉角望樓採圓弧形設計，擁有良好的廣角視野。三樓正立面上方女兒牆上有一半面八角錐體陶磚，上端為仿古典樣式之柱式，下方為熱帶水果樣式。

1936年竣工之高雄關本部大樓老照片。

高雄關本部大樓屋頂外牆上的陶磚及其測繪圖。

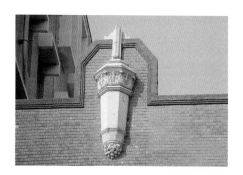

978

556

3010

（單位mm）

鑑賞7 敷瓦

「敷瓦」可說是現代磁磚之原型，

最初是從中國的「磚」（塼、甎）所發展出來的地磚建材，

使用在宅邸或寺廟的地板上。

「印花紋敷瓦」是日本江戶末期至明治初期所生產的磁磚，

是受到西方磁磚影響前的古老樣式，

擁有百年以上歷史，至今在日本相當罕見，

但卻在台灣三峽救生醫院的地板上保留高達800枚；

雖然台灣日治時期之建築應有不少使用敷瓦的可能性，

但目前發現這類的遺跡非常稀少，

如此珍貴的磁磚，可說是台灣重要的文化資產。

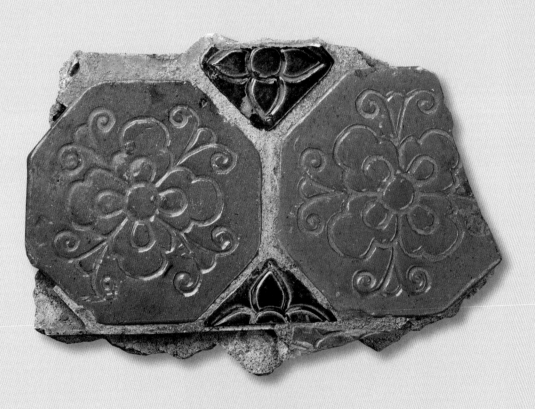

鶯歌「益成記陶器工場」1924年建設時使用於二樓地板上的台灣製敷瓦。

位於新北市三峽區仁愛街之「救生醫院」（1924年）留存有非常珍貴之早期磁磚，使用在該醫院的部分地板上，為日本江戶時代末期（19世紀中葉）到明治時代初期（19世紀末）之製品，其正式名稱為「印花紋敷瓦」，為日本愛知縣著名陶磁產地瀨戶市所生產的陶質磁磚。由於瀨戶市所生產之本來的陶製品皆統稱為「本業燒」（hongyō yaki），因此又有「本業敷瓦」之稱。

其裝飾手法稱為「施釉印花紋」，是趁敷瓦之陶胎還柔軟的時候，在坏土上一枚一枚壓印上陰刻的花紋，之後再上釉，所以在壓印的凹處就會蓄積較多的釉藥，更可以凸顯出紋樣的線條；「花唐草紋」（蔓草花紋）就是常被用來裝飾敷瓦的代表性紋樣。

若參考日本印花紋敷瓦現存案例之使用年代，可發現1881年竣工之日本名古屋市「瑞泉寺」其僧堂（座禪堂）地板所用的敷瓦，不論是紋樣、尺寸皆與救生醫院者相同。由於「印花紋敷瓦」在今日的日本已非常罕見，因此留存在台灣的敷瓦不論究其年代與稀有度，皆可以歸納為非常珍貴的文化資產。

日本名古屋瑞泉寺（1881年）僧堂地板所鋪設的「印花紋敷瓦」。

新北市三峽救生醫院內地板鋪設的「印花紋敷瓦」，與日本瑞泉寺相同。

✳ 救生醫院

　　救生醫院建設於1924年。起初醫院是位在三合院的右護龍，後因不敷使用而增建西式建築，當成陳家大廳與醫院的玄關，於是在所增建的地板上鋪設敷瓦。目前約保留有800枚的「印花紋敷瓦」，每枚約240mm見方、厚約20mm，以四半敷（呈45°斜角的菱形鋪法）方式鋪設在地板上，其他還有使用在邊緣的三角形敷瓦（約前者1/2大小）。

　　據說救生醫院之「敷瓦」原本使用於日治時期總統府對面的「民政長官官邸」（1901年竣工，今為停車場位置）建築內，1923年該官邸建築解體後被移至三峽使用。當時因救生醫院增建面臨建材不足，於是前去投標購買解體的舊建材。因此其所使用的敷瓦，可能來自民政長官官邸之和館及其附屬建物，如台所（廚房）、玄關、浴室、洗面所等處。

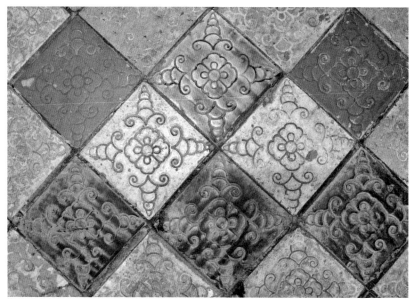

救生醫院地板上的敷瓦採四半敷方式鋪設。

❋原台南廳長官官邸

在台灣，另一個敷瓦案例「原台南廳長官官邸」（1898～1906年建設），此建築最初是做為「內務部長官舍」使用，現今可看到「印花紋敷瓦」及「銅版轉印敷瓦」兩種陶質製品。「印花紋敷瓦」使用在洋館之玄關門廊地板，以四半敷方式鋪設、砂漿固定，並留有30mm溝縫；「銅版轉印敷瓦」則是在和館的玄關及浴室地板兩處。銅版轉印大概是從1887年開始運用，為印花紋之後出現的裝飾手法。

原台南廳長官官邸（1898～1906年）可看到「印花紋敷瓦」及「銅版轉印敷瓦」兩種製品。

位於洋館玄關門廊地板之「印花紋敷瓦」，每一枚約23.5cm見方。

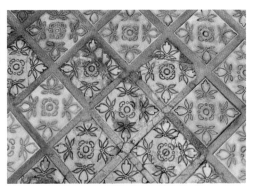
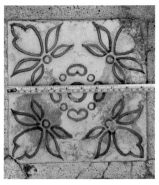

位於和館玄關的「銅版轉印敷瓦」，每一枚約24.5cm見方。

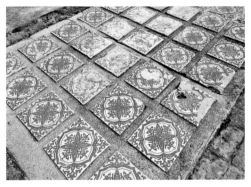
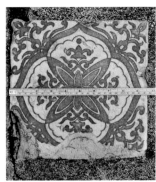

❋ 屏東五溝水民宅

　　位在屏東縣萬巒鄉五溝水之民宅牆壁上也可看到「銅版轉印敷瓦」，但其並非鋪設在地面，而是與磚組砌相互搭配鑲嵌在紅磚外牆上，共有兩種紋樣計24片。此傳統建築創建於清光緒年間，但敷瓦應該是1912～1926年間進行外牆修復時黏貼的，在當時大部分民宅都流行使用多彩的馬約利卡磁磚來裝飾，更顯五溝水民宅敷瓦的稀少與珍貴。

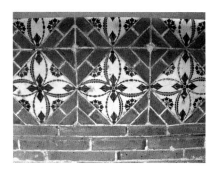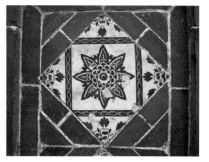

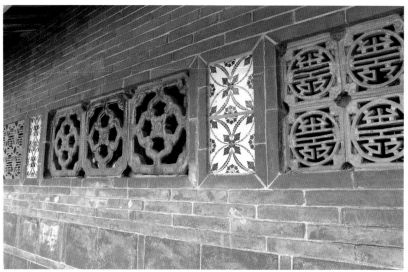

位於屏東縣萬巒民宅牆上的「銅版轉印敷瓦」，是相當珍貴的案例。

各式各樣的敷瓦

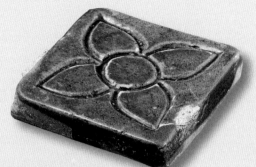

（75mm見方）

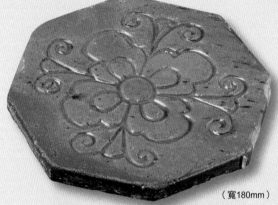

（寬180mm）

鶯歌「益成記陶器工場」成立
於1924年，圖為使用在二樓地
板的兩種敷瓦，建築物今已拆
除（台灣製敷瓦）。

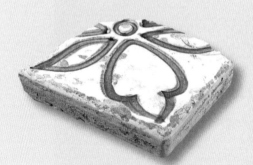

原台南廳長官官邸洋館玄關門廊地
板所使用的「印花紋敷瓦」破片。

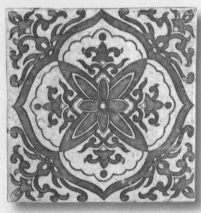

原台南廳長官官邸位於和館玄關的「銅版轉印
敷瓦」。

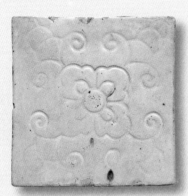

救生醫院使用在地板邊緣的三角形
「印花紋敷瓦」（日本製敷瓦）。

救生醫院「印花紋敷瓦」，每枚約
240mm見方、厚約20mm，是古老又稀
少的早期磁磚，具有綠、黃、白三種釉
藥，極具文化資產之價值。

台中市后里毘盧禪寺（1930年）
大雄寶殿內地板之敷瓦。

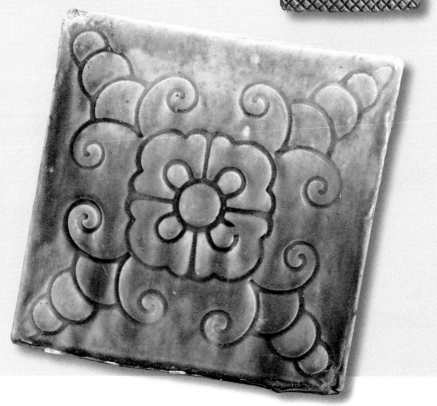

帝鑑圖與磁磚

《帝鑑圖說》為明朝萬曆元年（1573年）大學士張居正編纂印製，是從中國古代的諸帝王事蹟中，選出81件善行、36件惡行，共計117項事蹟，再將其以圖示一一進行解說。該書付梓出版後大受歡迎，連朝鮮與日本都有復刻本，日本則是在1606年時首次印製了活字版復刻本。「帝鑑圖」是依據《帝鑑圖說》裡面的圖，再以障壁畫或襖繪（和式拉門上之圖畫）型式呈現，對畫家而言，這類中國故事是

日本名古屋城本丸御殿紙門上畫著各式風景畫與花鳥畫。

非常好的參考藍本。

從各幅帝鑑圖中之建築，可以見到描繪皇帝召見聽政的場所，因為是皇帝使用的空間，所以也展現出相對應的貴氣，其地板幾乎都鋪設有地磚，甚至連地磚的色彩及花樣都非常仔細地描繪出來。

台北市艋舺龍山寺三川殿正面之左右，放置了二個植有黑松的大型粉彩花盆，花盆上繪有類似帝鑑圖的圖畫，圖中的地磚畫得非常仔細，雖然沒有花樣，但二色之地磚是以方格花紋的方式鋪設，可以彰顯地磚的重要性。

台北市艋舺龍山寺花盆（右圖）繪有類似帝鑑圖的場景。

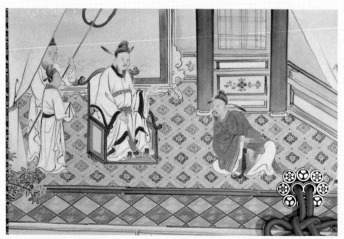

日本名古屋城本丸御殿襖繪之帝鑑圖，將地磚描繪得十分仔細。

鑑賞 8 　水泥地磚

「水泥地磚」大多使用在室內外的地板上，

因此表面必須加厚一層有色泥漿，以避免磨損後造成花樣消失。

其製作方法與一般磁磚不同，未經燒製，表面也沒有釉藥，

而是用液壓機將顏料層壓入表面，創造出與鑲嵌磁磚同樣美麗的效果，

其耐用性來自水泥層和較粗砂子的比例組合。

由於現今製作技術進步可設計出較以往更為精緻的花樣，

加之無須高溫燒製，較為環保，目前多被現代建築廣泛運用。

Cement

Tile

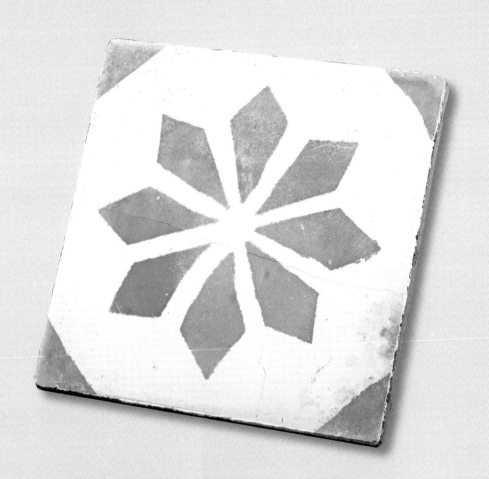

以前在台灣各地的民宅地板上，常見這種紋樣的水泥地磚（屏東市民宅）。

水泥地磚是以水泥為原料，不經高溫燒製的一種新型磚材，與一般「磁磚」定義是指以陶土為主要原料所燒製的成品不同，但在英文「Tile」與日文「タイル」語意範圍裡，除了陶土質以外，還包括石頭（大理石等）、塑膠、水泥等製品；由於經常可在台灣及東南亞等地區看到「水泥地磚」的運用，因此本書特別收錄介紹。

水泥地磚是在設計好的金屬模具上以礦物顏料、水泥用液壓機一次一個手工製作的彩色磁磚，最早出現在19世紀的西班牙，後於歐美地區廣泛使用。由於工序比以前手工上釉彩的磁磚簡單、便宜又耐用，且不易褪色，加之擁有豐富的圖案變化，因此普遍用於地板上鋪設。與磁磚相比，水泥地磚尺寸規格多為20cm見方，也有10cm見方和30cm見方，由於一般多是鋪設在地板上，因此色料層比磁磚的釉面層更厚。

在台灣都市裡，以往有很長一段時間，到處都採用陰刻的錢形水泥地磚做為步道的面材，因為太常見了，所以一般民眾不太會特別注意到，現在反而成為罕見的鋪面面材。此外，筆者曾在台北市、高雄市見過大理石花樣的水泥地磚，推測應是戰後的製品，其花紋每一枚都不同，並非以印刷製成，而是用墨料一枚一枚描繪出紋理，其尺寸與其他水泥地磚相同，都是約20cm見方大小，但近來已難在台灣見到。

至於在東南亞國家（馬來西亞、印尼、越南、新加坡、泰國等）與印度至今仍大量生產水泥地磚並且持續使用，製品的花樣非常多彩鮮豔且細緻。

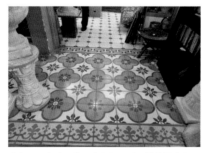

東南亞國家流行使用的水泥地磚，其花樣與色澤相當豐富。

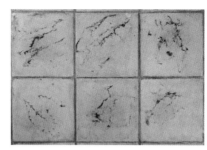

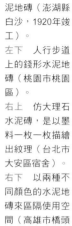

左上　六角形水泥地磚（澎湖縣白沙，1920年竣工）。

左下　人行步道上的錢形水泥地磚（桃園市桃園區）。

右上　仿大理石水泥磚，是以墨料一枚一枚描繪出紋理（台北市大安區宿舍）。

右下　以兩種不同顏色的水泥地磚來區隔使用空間（高雄市橋頭糖廠宿舍）。

日本案例「移情閣」

日本神戶市「移情閣」（今孫文紀念館），是日本現存最早的混凝土塊結構建築，其地板即使用了水泥地磚，此八角形三層樓的樓閣建築為神戶華僑吳錦堂（1855～1926年）在1915所建造，原本移情閣旁還有一棟別墅「松海別莊」，後因道路擴建而遭到解體。由於1913年孫文一行人曾到訪神戶，以移情閣做為午宴的招待會場，就成了神戶人心中的孫文紀念地。

八角形移情閣為日本國家重要文化財建築（日本神戶市）。

移情閣館內展示當時使用的兩種水泥地磚，下圖花樣與台灣相當類似。

多彩繽紛的水泥地磚

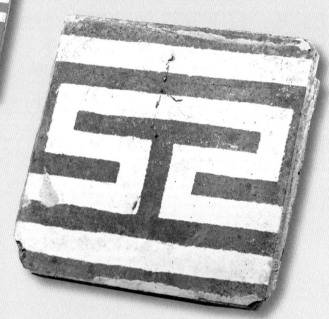

此為「雷紋」圖案的水泥
地磚，在鋪平地板時經常
做為周圍邊框使用。

（高雄市鹽埕民宅）

（台北市大同區）

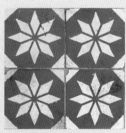

（澎湖縣白沙家廟）

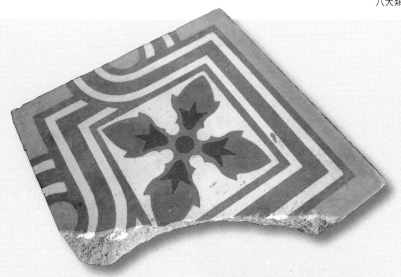

東南亞地區使用的水泥地磚，擁有豐富
的圖案變化。從破損的缺口，可以進一
步觀察表面顏料層部分，與鑲嵌磁磚具
有類似的效果。

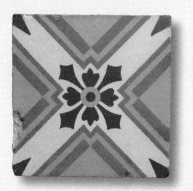

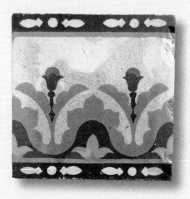

（雲林斗六民宅）

（屏東縣潮州民宅）

（高雄市旗山民宅）

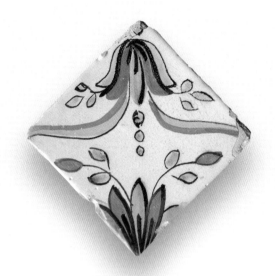

附錄
APPENDIX

台灣磁磚主題鑑賞*30*選

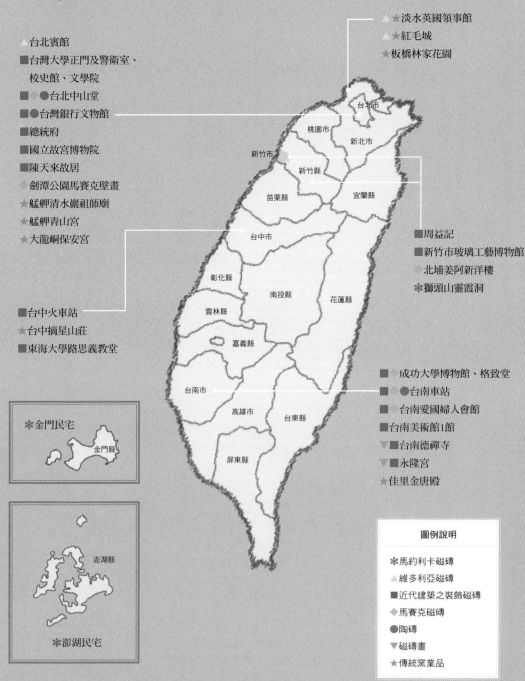

▲台北賓館

■台灣大學正門及警衛室、
　校史館、文學院

■●台北中山堂

■●台灣銀行文物館

■總統府

■國立故宮博物院

■陳天來故居

◆劍潭公園馬賽克壁畫

★艋舺清水巖祖師廟

★艋舺青山宮

★大龍峒保安宮

■台中火車站

★台中摘星山莊

■東海大學路思義教堂

▲★淡水英國領事館

▲★紅毛城

★板橋林家花園

台北市
桃園市
新北市
新竹市
新竹縣
宜蘭縣
苗栗縣
台中市
彰化縣
南投縣
花蓮縣
雲林縣
嘉義縣
台南市
高雄市
台東縣
屏東縣

■周益記

■新竹市玻璃工藝博物館

◆北埔姜阿新洋樓

❋獅頭山靈霞洞

■◆成功大學博物館、格致堂

■●台南車站

■　台南愛國婦人會館

■台南美術館1館

▼■台南德禪寺

▼■永隆宮

★佳里金唐殿

❋金門民宅

金門縣

澎湖縣

❋澎湖民宅

圖例說明

❋馬約利卡磁磚

▲維多利亞磁磚

■近代建築之裝飾磁磚

◆馬賽克磁磚

●陶磚

▼磁磚畫

★傳統窯業品

1. 台北賓館

▲維多利亞磁磚 ｜台北市・國定古蹟｜P.164｜

全館共有17個壁爐，使用的都是英國「維多利亞磁磚」（一樓西邊「大食堂」之壁爐除外，為戰後所修補），每一個壁爐磁磚花色都不相同；地板則是「幾何形組合磁磚」及「單色無紋磁磚」。因此，台北賓館可稱得上是台灣建築裡的「維多利亞磁磚」寶庫。

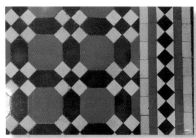

地板單色無紋磁磚

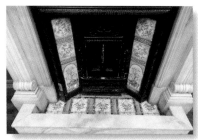

壁爐維多利亞轉印磁磚

2. 淡水英國領事館 *3.* 紅毛城

▲維多利亞磁磚 ★傳統窯業品 ｜新北市・國定古蹟｜P.166｜

領事館正面外牆上有12塊「磚雕」，特別標示有VR1891數字的建設年代；室內壁爐磁磚及地板使用「幾何形組合磁磚」；與之相鄰的紅毛城壁爐亦可見「幾何形組合磁磚」，都是屬於「維多利亞磁磚」。

英國領事館外牆磚雕

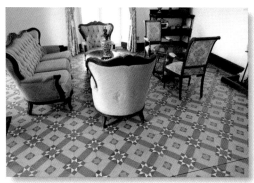

英國領事館地板為幾何形組合磁磚

4. 台灣大學正門及警衛室、 校史館、文學院、農業陳列館

■近代建築之裝飾磁磚 ｜台北市‧市定古蹟、歷史建築｜P.99、200～202、216～217｜

台灣大學椰林大道兩側之文學院、校史館及1～4號館建築群都是使用淡褐色的「山形筋面磁磚」；正門及警衛室壁面使用三丁掛（丁面三倍大小）之「石面磁磚」。另外，戰後1963年竣工的農業陳列館（洞洞館）使用「琉璃筒瓦」，這面「筒瓦」牆是考慮台灣夏天氣候兼顧通風及造型所發展出的樣式。

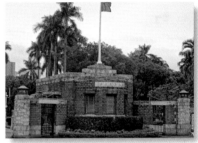

正門

山形筋面磁磚

校史館

農業陳列館

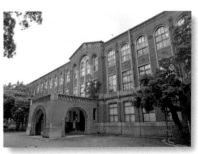

文學院

5. 台北中山堂

■近代建築之裝飾磁磚　◆馬賽克磁磚　●陶磚　│台北市‧國定古蹟│P.222～223、258～259│

這棟建築外觀及室內空間明顯受到西班牙式建築之影響，所以使用多樣性的磁磚。外牆用淺綠灰色之「Tape.磁磚」、「筋入磁磚」、「粗面磁磚」及各種大小形狀的「陶磚」等。室內地板、腰壁及光復廳欄杆採用「馬賽克磁磚」；入口處門廊有淨足池，也彷彿是西班牙之壁泉。

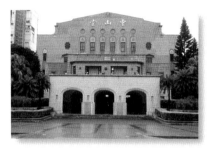

室內馬賽克磁磚

外壁各式近代裝飾磁磚

6. 台灣銀行文物館

■近代建築之裝飾磁磚　●陶磚　│台北市‧市定古蹟│P.256│

本棟建築屬於1920～1930年代使用「陶磚」美國式辦公大樓之代表，也是台灣「陶磚」建築的主要案例，使用在入口門窗、牆柱等，最為特別的是屋頂女兒牆部分，為用細緻的陶磚設計，另外牆面使用與陶磚相同釉彩的淺黃色「二丁掛磁磚」。

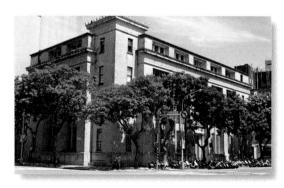

7. 總統府　8. 台中火車站

■近代建築之裝飾磁磚　｜台北市、台中市・國定古蹟｜P.192~194｜

總統府及同時期建築之台中火車站在紅磚牆
體外壁上皆貼有紅磚丁面大小之「赤小口磁
磚」。當時紅色外觀是新時代建築的證明，為
了使紅磚砌的外觀可以更美麗、整齊，在紅磚
表面使用「赤小口磁磚」貼面。從磁磚背面的
商標<SS>，可以確認是日本「品川白煉瓦」製
品。

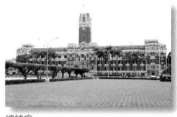

總統府

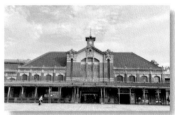

赤小口磁磚（正面）　　　赤小口磁磚（背面）　　　台中火車站

9. 國立故宮博物院

■近代建築之裝飾磁磚　｜台北市・歷史建築｜P.100｜

故宮博物院之外牆腰壁使用模仿「漢磚」風格
之褐色釉磁磚。磁磚使用在增建部分之第一期
（民國58年）、第二期（民國72年）、第三
期（民國84年），各時期的磁磚上均刻有增建
施工年代。以中國之歷史博物館建築的表現來
說，除了建築樣式或屋頂形式之外，磁磚風格
表現是非常出色的。

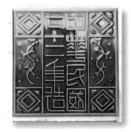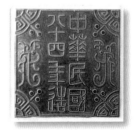

10. 陳天來故居　*11.* 周益記

■近代建築之裝飾磁磚　│台北市、新竹市‧市定古蹟│P.196~199│

在台灣使用「白小口磁磚」的建築不少，各地老街屋之正立面常可見局部以「白小口磁磚」裝飾，當時流行在水泥牆面貼上白色磁磚，認為是現代感與清潔感的代表。台北市陳天來故居及新竹市周益記兩棟建築便是貼滿「白小口磁磚」的代表案例之一。除此之外，台灣廟宇建築牆壁也經常可見使用「白小口磁磚」做為白灰泥牆的替代，讓長時間被香火燻黑的表面更容易清理，可長久保持白色牆面的外觀。

陳天來故居

周益記

12. 新竹市玻璃工藝博物館

■近代建築之裝飾磁磚　│新竹市‧歷史建築蹟│P.228~229│

這棟建築外牆使用的是「Tape.磁磚」。尺寸除了二丁掛以外，還有L形內轉角、外轉角、弧形、門框之L形及小口半大等各種形狀之磁磚。這些「Tape.磁磚」每塊好像手工訂做一般，但是不同形狀之磁磚都是用模子做出來的，其中微妙變化的顏色，是利用釉藥及窯燒時窯內溫度不同所呈現出的窯變，使每一塊磚產生出乎預料的色彩變化。

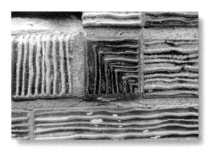

13. 東海大學路思義教堂

■近代建築之裝飾磁磚 ｜台中市・國定古蹟｜P.98｜

構成教堂建築的四片曲面牆上貼有94,000片「菱形琉璃磁磚」，分成中央有乳突釘頭及無釘頭兩種，這種乳突釘跟台灣民宅牆壁使用的「穿瓦衫」相當類似。另外值得注目的是「接縫」，接縫本來具有防水及防止磁磚剝落作用，但路思義教堂之接縫寬約5mm～50mm，利用接縫的調整使菱形琉璃磁磚可在四片曲面牆一列一列整齊的張貼於上。

14. 成功大學博物館、格致堂

■近代建築之裝飾磁磚 ◆馬賽克磁磚 ｜台南市・市定古蹟｜P.202～206｜

成功大學博物館及格致堂外牆使用的是「丸山形筋面磁磚」，與台大的「山形筋面磁磚」不同；成大附近如台南一中禮堂建築外牆也是使用「丸山形筋面磁磚」。此外，格致堂入口大廳之腰壁採用淡黃色「Tape.磁磚」，地板用「粗面磁磚」及「馬賽克磁磚」。

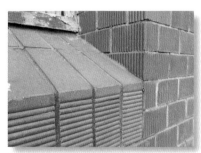

博物館之丸山形筋面磁磚　　　　成功大學格致堂

15. 台南火車站

■近代建築之裝飾磁磚　◆馬賽克磁磚　●陶磚　｜台南市・國定古蹟｜P.260｜

做為都市或城鎮中心的火車站，一般而言都是設計相當優異的建築，除了導入當時最新穎的建築樣式設計，建材也是經過充分考量精挑細選的，磁磚部分也是一樣，是配合整體設計來選擇相搭配的製品。興建於日治時期的台南火車站外牆除採用灰色「Tape.磁磚」外，門廳則使用釉色美麗的「石面磁磚」、「馬賽克磁磚」。另一個值得觀賞的是「陶磚」，車站正面之圓形時鐘周圍環繞著黑釉大陶磚，包含陶磚在內的巨大時鐘全高達186cm。

馬賽克磁磚與二丁掛石面磁磚

窗框之粗面磁磚

外牆Tape.磁磚

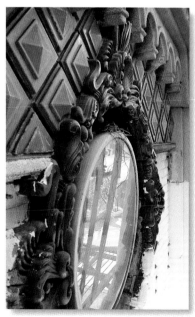

陶磚與大時鐘

修復前車站外觀

16. 台南愛國婦人會館

■近代建築之裝飾磁磚　◆馬賽克磁磚　│台南市‧市定古蹟│P.220~221│

這棟兩層樓建築一樓外牆使用二丁掛「布紋磁磚」，二樓外牆使用雨淋板。詳細觀察這些「布紋磁磚」會發現其實只單純用一種布紋模子，但是施工時一半上下顛倒貼，加上釉色從淺褐色、淺褐藍色、淺藍色之變化，呈現不單調的壁面。後院陽台之圓柱使用淺綠色「馬賽克磁磚」。

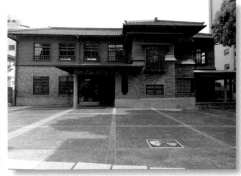

二丁掛布紋磁磚

地板24mm見方及菱形馬賽克磁磚

陽台圓柱之24mm見方馬賽克磁磚

17. 台南市美術館1館

■ 近代建築之裝飾磁磚 ｜ 台南市・市定古蹟 ｜ P.203~205 ｜

台南市美術館1館（1931年）在同年代可說是單一建築
使用「筋面磁磚」種類最多的一棟。除標準的小口磁
磚外，還可以看到L形內轉角、L形外轉角、弧形、菱
形、扇形、120度角及門框角落等特殊型各式「筋面磁
磚」。這棟美術館，幾乎也可以稱它是「筋面磁磚」
博物館。

菱形筋面磁磚

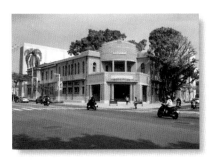

L形內外轉角筋面磁磚

18. 劍潭公園馬賽克壁畫

◆ 馬賽克磁磚 ｜ 台北市 ｜ P.101 ｜

顏水龍於劍潭公園所作之「從農業社會到工業社會」（水牛圖）馬賽克壁
畫距今已超過半世紀之久。位於圓山飯店下方，從捷運車內也可看到，已
經是劍潭當地有名的地景壁畫。靠近看可以發現這塊壁畫是由非常多種陶
片製作而成，最左端有用馬賽克磁磚寫的「顏水龍作」及「民國58年」落
款。

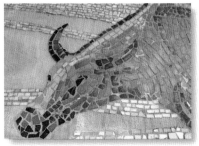

19. 北埔姜阿新洋樓

◆馬賽克磁磚 ｜新竹縣・縣定古蹟｜P.246～249｜

為光復初期興建的洋樓建築，但使用的是日治後期常見的24mm見方無釉磁質「馬賽克磁磚」，在玄關車寄、陽台地板、樓梯、浴廁、壁爐等處可見。因為「馬賽克磁磚」屬於小型磁磚，利用磁磚的排列可變化出不同圖案，又因尺寸小會產生大量接縫，而可以達到止滑效果。在姜宅使用無釉馬賽克磁磚，不論從美觀、安全面的考慮都是合理的材料。

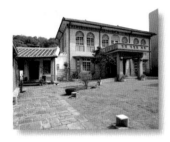
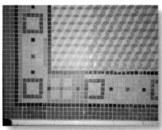
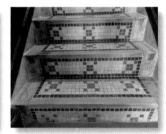

20. 台南德禪寺　*21.* 台南永隆宮

▼磁磚畫 ｜台南市｜P.178～185｜

在德禪寺三川殿牆壁上可看到洪華的「磁磚畫」作品，洪華是台南人，原從事剪黏及交趾陶創作，晚年開始製作磁磚畫，他的「磁磚畫」作品除了台南以外，比較多是在澎湖地區。永隆宮三川殿牆壁上可看到潘麗水之「磁磚畫」作品，潘麗水是著名的彩繪師，因此「磁磚畫」作品非常稀有；永隆宮本殿內另有蔡草如之「磁磚畫」。

德禪寺使用152mm見方磁磚；永隆宮使用110mm見方磁磚，此外德禪寺也可看到日治時期的「大理石磁磚」。

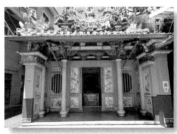

永隆宮

德禪寺

22. 艋舺清水巖祖師廟
23. 艋舺青山宮　*24.* 大龍峒保安宮

★傳統窯業品　│台北市·市定古蹟│P.64～87│

在台灣，寺廟建築經常為配合信仰活動所需而改建，同時裝飾也常更新。
台北市之艋舺清水巖祖師廟、青山宮以及大龍峒保安宮等古廟，是從創建
以來較少變化又保持原貌的代表案例，這些寺廟可以看到「斗子牆」、
「剪黏」、「交趾陶」、「磚雕」、「地磚」等傳統窯業品，在裝飾的紋
樣上，除了具有吉祥寓意，也有古代故事、傳說、道德教化等的表現。

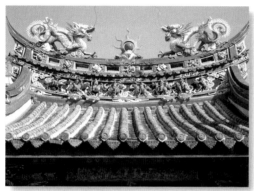

艋舺清水巖祖師廟交趾陶及剪黏

艋舺清水巖祖師廟磚雕

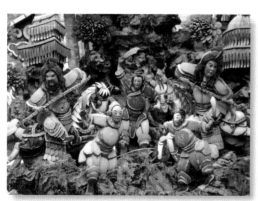

艋舺青山宮剪黏

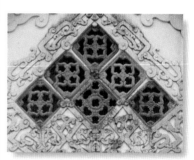

大龍峒保安宮琉璃花磚

25. 板橋林家花園

★傳統窯業品　│新北市・國定古蹟│ P.66～85│

林本源家族宅第與花園是清代台灣私家園林的代表。其中三落大厝始建於1851年；花園建於1853年，於日治時期大致完工，之後雖歷經幾次擴建與修建，但大致維持原貌。除三落大厝外，花園的定靜堂、方鑑齋、觀稼樓等處之廳軒、亭榭、廊道、牆垣等建築，都可看到非常豐富的傳統窯業品。

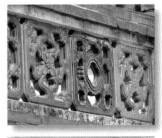

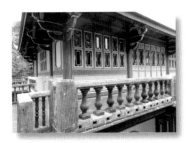

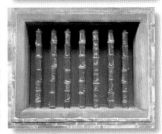

26. 台中摘星山莊

★傳統窯業品　│台中市・市定古蹟│

摘星山莊為兩進合院式多護龍建築，主建築群外東南方有門樓。這些建築裡可看到台灣各種傳統窯業品，例如：「斗子牆」、「交趾陶」、「剪黏」、「磚組砌」、「地磚」、「磚雕」、「花磚」、「素燒花磚」、「柳條磚」等。

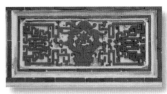

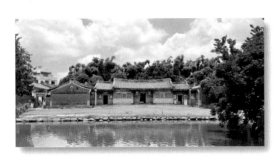

27. 佳里金唐殿

★傳統窯業品 ｜台南市‧市定古蹟｜P.86〜87｜

廟內有著名的剪黏師何金龍之原作與他的弟子補作的剪黏作品。特別是廟後方屋頂上《封神演義》故事中的「武將交戰圖」，其人物的姿勢與表情都非常出色。一般剪黏人物的頭部會用泥塑加上彩繪，但是交戰圖上人物的臉卻直接用碗磁片貼出表情；底座則是利用佳里糖廠鍋爐的蔗渣，更具張力。

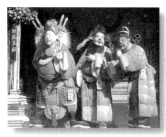
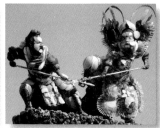
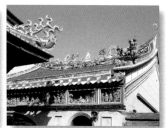

28. 獅頭山靈霞洞

✳馬約利卡磁磚 ｜新竹縣｜

獅頭山位在新竹縣與苗栗縣交界處，是北台灣最大宗教勝地。其中之一處佛教寺廟「靈霞洞」（1924年完工，1932年修築牌樓），為一淺石洞構築之石廟，最特別的是石洞門口採用中西合璧的立面，牆上以泥塑裝飾並貼有不少馬約利卡磁磚，猶如牌樓一樣，非常特別。

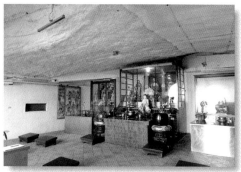

29. 澎湖民宅

✽馬約利卡磁磚　★傳統窯業品　▼磁磚畫　│澎湖縣│P.64～87、138～159、174～177│

澎湖傳統民宅主要以在地咾咕石與玄武岩為建材，再以各式傳統窯業品、磁磚畫、馬約利卡磁磚裝飾，西元2000年左右不論是澎湖或金門，任何聚落一定有2～3戶民宅使用馬約利卡磁磚，現今澎湖僅剩湖西鄉、白沙鄉、西嶼鄉及離島的望安、吉貝、七美、東吉嶼等一部分地區，以西嶼二崁村（陳宅）及望安中社村（花宅）保留較多。二崁陳宅興築於1890～1910年間，為一中西合璧的傳統民宅，木刻、石雕、書畫彩繪等一應俱全。

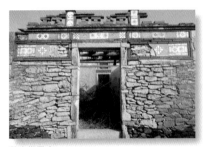

望安鄉民宅

吉貝民宅

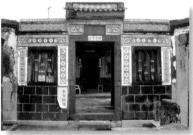

西嶼民宅

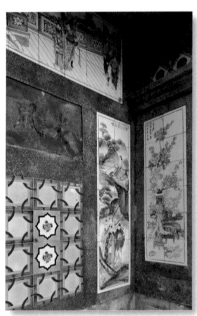

白沙鄉民宅

貝殼馬賽克與萬字花磚（望安花宅）

30. 金門民宅

✽馬約利卡磁磚　★傳統窯業品　｜金門縣｜P.64～87、138～159｜

金門、澎湖兩地區使用馬約利卡磁磚，約在1920～1930年代，至今已有百年歷史。金門眾多老建築因透過修復工程的維護，保留了較多馬約利卡磁磚原件，也有混合複製磁磚及新設計磁磚，目前以金城鎮前水頭、大古崗、官裡；金寧鄉頂堡、中堡、下堡；金湖鎮瓊林；金沙鎮碧山等地聚落保留最多。

小金門上林民宅

大古崗民宅

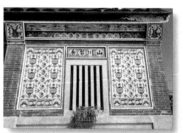

官裡民宅之混合複製磁磚及新設計磁磚

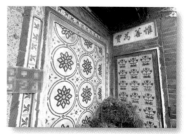

中堡民宅

前水頭民宅

附錄2

台灣建築磁磚使用一覽表

（本表，▨▨▨ 部分為筆者推薦的巡禮點）

文資身分	建築名稱	原建築名稱	竣工年	磁磚種類	所在地
市定古蹟	國立台灣大學正門及警衛室	台北帝國大學表門守衛室	1931年	擬石磁磚（石面磁磚）三丁掛（大約230mm×90mm）	台北市大安區
市定古蹟	國立台灣大學校史館	台北帝國大學圖書館及事務室國立台灣大學總圖書館	1929年	筋面磁磚（山形）粗面磁磚	台北市大安區
市定古蹟	國立台灣大學文學院	台北帝國大學文政學部校舍及事務室	1929年	筋面磁磚（山形）粗面磁磚、陶磚馬賽克磁磚	台北市大安區
（無）	國立台灣大學一號館	台北帝國大學生物學教室理農學部一號館	1930年	筋面磁磚（山形）陶磚	台北市大安區
（無）	國立台灣大學二號館	台北帝國大學理化學教室理農學部二號館	1931年	筋面磁磚（山形）抓紋磁磚	台北市大安區
（無）	國立台灣大學三號館	台北帝國大學化學教室理農學部三號館	1931年	筋面磁磚（山形）	台北市大安區
（無）	國立台灣大學四號館	台北帝國大學農學教室理農學部四號館	1930年	筋面磁磚（山形）	台北市大安區
（無）	國立台灣大學樂學館	台北帝國大學文政學部研究室	1928年	筋面磁磚（山形）	台北市大安區
市定古蹟	國立台灣大學校長宿舍（大門柱）		1928年	筋面磁磚（山形）	台北市大安區

文資身分	建築名稱	原建築名稱	竣工年	磁磚種類	所在地
（無）	國立台灣大學土木工程館	土木系館台大工學院	1955年	筋面磁磚（山形）	台北市大安區
歷史建築	國立台灣大學農業陳列館（洞洞館）		1963年	琉璃筒瓦	台北市大安區
市定古蹟	國立台灣大學昆蟲館	台北帝國大學昆蟲學及養蠶學教室	1936年	抓紋磁磚Tape.磁磚	台北市大安區
市定古蹟	國立台灣大學社會科學院圖書館		1963年	陶磚（花磚）	台北市大安區
市定古蹟	林務局局長宿舍	難波義造私人宅邸	1929年	粗面磁磚	台北市大安區
市定古蹟	國立台灣師範大學文薈廳	台北高等學校生徒控室	1926年	表積煉瓦	台北市大安區
市定古蹟	國立台灣師範大學行政大樓	台北高等學校本館	1928年	筋面磁磚（19條山形）	台北市大安區
市定古蹟	國立台灣師範大學禮堂	台北高等學校講堂	1929年	筋面磁磚（19條山形）	台北市大安區
歷史建築	林務局舊倉庫	總督府殖產局營林所台北出張所倉庫	1929~1937年地磚為戰後敷設	水泥地磚	台北市大安區
（無）	師大附中西樓	台北州立台北第三中學校	1938年	筋入磁磚（二丁掛）	台北市大安區
市定古蹟	台北清真寺		1960年	馬賽克磁磚（無釉）	台北市大安區

文資身分	建築名稱	原建築名稱	竣工年	磁磚種類	所在地
（無）	已拆	民政長官官邸（總務長官官邸）	1901年	（已拆除）	台北市中正區
市定古蹟	台大醫院舊館（大廳地板）		1916年	幾何形組合磁磚	台北市中正區
國定古蹟	台北中山堂	台北公會堂	1936年	Tape.磁磚筋入磁磚粗面磁磚陶磚馬賽克磁磚（地板：深褐色24mm見方，一樓腰壁：赤褐色釉變35mm見方）	台北市中正區
市定古蹟	台大醫學院舊館	總督府醫學校台北帝國大學醫學部	1907年1934年	筋面磁磚（丸山形）（修建增設）	台北市中正區
市定古蹟	華山1914文創產業園區	專賣局台北酒工場	1914年創建1929年左右擴建	赤小口磁磚粗面磁磚	台北市中正區
市定古蹟	台北二二八紀念館	台北放送局台灣廣播電台	1930年	粗面磁磚布紋磁磚馬賽克磁磚	台北市中正區
市定古蹟	台北市自來水博物館	台北水道水源地唧筒室	1908年	擬石磁磚（6英寸見方）（日治修建增設）	台北市中正區
國定古蹟	台北賓館	台灣總督官邸	1901年	維多利亞磁磚、轉印磁磚、浮雕磁磚、單色無紋磁磚、幾何形組合磁磚布紋磁磚	台北市中正區
市定古蹟	台北郵局	台北郵政局	1930年	筋面磁磚	台北市中正區

文資身分	建築名稱	原建築名稱	竣工年	磁磚種類	所在地
市定古蹟	二二八國家紀念館	台灣教育會館	1931年	筋面磁磚	台北市中正區
國定古蹟	台灣總統府	台灣總督府廳舍	1919年	赤小口磁磚	台北市中正區
國定古蹟	司法大廈	台灣總督府高等法院台北高等法院等	1934年	抓紋磁磚	台北市中正區
市定古蹟	北一女光復樓	台北第一高等女學校校舍	1933年	Tape.磁磚（日製）	台北市中正區
市定古蹟	台灣銀行文物館	帝國生命保險會社台北支店	1937年	陶磚陶磚釉磁磚（二丁掛）	台北市中正區
歷史建築	原第一外科診所（今為辦公大樓）	菅野外科醫院第一外科診所	1934年	陶磚（噴泉頭）已拆除Tape.磁磚（只保留騎樓外牆）	台北市中正區
歷史建築	世華聯合商業銀行	菊元百貨店（屋頂陽台）（7樓眺望台）	1932年	燒結磁磚（戰後製品）	台北市中正區
（無）	磁磚已拆	共榮商會建材部	1929年已存在（2004年磁磚拆除、改建）	壁毯磁磚抓紋磁磚Tape.磁磚陶磚	台北市中正區
市定古蹟	松山菸廠辦公大樓	台灣總督府專賣局松山菸草工場廳舍	1939年	燒結磁磚陶磚馬賽克磁磚	台北市信義區
歷史建築	功學社	高源發布行	1935年	斬石水泥	台北市大同區

文資身分	建築名稱	原建築名稱	竣工年	磁磚種類	所在地
國定古蹟	大龍峒保安宮		1742年創建之後數度增改建及修繕	剪黏、交趾陶、彩色壁畫、竹節窗、泥塑	台北市大同區
市定古蹟	陳天來故居		1920年代	白小口磁磚	台北市大同區
市定古蹟	台灣新文化運動紀念館	台北北警察署台北警察局大同分局等	1933年	抓紋磁磚馬賽克磁磚（無釉25mm見方）	台北市大同區
市定古蹟	艋舺青山宮		1856年創建	白小口磁磚交趾陶、剪黏	台北市萬華區
市定古蹟	艋舺清水巖祖師廟		1787年創建	磚雕、剪黏、交趾陶	台北市萬華區
國定古蹟	艋舺龍山寺		1738年創建	白小口磁磚地磚、交趾陶、剪黏	台北市萬華區
市定古蹟	國立台北護理健康大學文教大樓（城區部）		1963年	浮雕灰色釉磁磚（二丁掛）	台北市萬華區
市定古蹟	圓山別莊	台北故事館藝術家聯誼中心陳朝駿圓山別莊	1914年	馬賽克磁磚（24mm見方）維多利亞磁磚	台北市中山區
（無）	劍潭公園馬賽克壁畫「從農業社會到工業社會」（水牛圖）		1969年	馬賽克磁磚	台北市中山區
（無）	六福客棧（已拆除）	六福客棧	1972年	浮雕磁磚（六福客棧4個字）	台北市中山區

文資身分	建築名稱	原建築名稱	竣工年	磁磚種類	所在地
歷史建築	國立故宮博物院		1965年創建 1969年擴建 1983年擴建 1995年擴建	漢磚紋樣風格磁磚 （1969,1983,1993年） 條紋磁磚	台北市士林區
市定古蹟	內湖庄役場會議室	內湖鄉中山堂 內湖區公所禮堂 內湖區民活動中心	1930年	Tape.磁磚（二丁掛）	台北市內湖區
市定古蹟	北投文物館	佳山旅館	1921年 1938年增建	Tape.磁磚 浮雕磁磚 布紋磁磚 （1938年修建增設）	台北市北投區
市定古蹟	北投溫泉博物館	北投溫泉浴場	1913年	馬賽克磁磚	台北市北投區
（無）	陽明山AIT招待所（已拆）	陽明山私人別莊	日治後期	布紋磁磚	台北市北投區
（無）	文山公民會館	木柵國民小學校長宿舍	1927年	抓紋磁磚 （1930年代增設）	台北市文山區
市定古蹟	景美集應廟		1860年創建 1924年重建	馬約利卡磁磚	台北市文山區
歷史建築	九份台陽礦業公司事務所		1937年	Tape.磁磚（二丁掛） 馬賽克磁磚	新北市瑞芳區
（無）	新北市立黃金博物館、煉金樓	金瓜石旅館	約1930年代	筋面磁磚 粗面磁磚	新北市瑞芳區
（無）	舊金山總督溫泉		1939年	Tape.磁磚 （二丁掛） （殘留磁磚）	新北市金山區

文資身分	建築名稱	原建築名稱	竣工年	磁磚種類	所在地
國定古蹟	淡水英國領事館	紅毛城領事館	1870年代 1891年增建	單色無紋磁磚（Quarry Tile） 幾何形組合磁磚 維多利亞磁磚 磚雕（1891年）	新北市淡水區
國定古蹟	淡水紅毛城		1646年創建 之後曾整修，壁爐、地板磁磚可能是英國人使用之物	單色無紋磁磚 幾何形組合磁磚	新北市淡水區
市定古蹟	滬尾偕醫館		1879年	地磚	新北市淡水區
市定古蹟	淡水福佑宮		1782年創建	磚雕、白小口磁磚	新北市淡水區
市定古蹟	山佳（火）車站	山仔腳	1931年	粗面磁磚	新北市樹林區
歷史建築 文化景觀	樂生療養院	台灣總督府癩病療養樂生院	1930年	筋面磁磚（丸山形）	新北市新莊區
國定古蹟	板橋林家花園（林本源園邸）		1853年（起工） 1893年（竣工）	地磚、斗子牆、磚雕、花磚、花瓶形欄杆、柳條磚、瓦花、磚組砌、素燒花磚、陶磚	新北市板橋區
（無）	救生醫院		1928年（使用舊建材竣工年）	敷瓦（印花紋）	新北市三峽區
（無）	衛生福利部基隆醫院	台灣總督府基隆病院	1900年建設 1929年改建	筋面磁磚（改建增設）	基隆市信義區

文資身分	建築名稱	原建築名稱	竣工年	磁磚種類	所在地
歷史建築	基隆海港大樓	基隆港合同廳舍	1934年	陶磚	基隆市仁愛區
市定古蹟	台灣菸酒公司新竹營業所	台灣總督府專賣局新竹支局	1935年	Tape.磁磚（二丁掛半）（大約225mm×75mm）	新竹市東區
歷史建築	新竹市玻璃工藝博物館	新竹州自治會館	1936年	Tape.磁磚	新竹市東區
（無）	新竹竹蓮寺		1781年創建	白小口磁磚（玻璃磁磚）交趾陶、剪黏	新竹市東區
（無）	新竹市青少年館	旭診療所衛生試驗所警訊所新竹分所等	日本大正年間（1912~1926年）	表積煉瓦（清水紅磚）	新竹市北區
歷史建築	新竹市消防博物館	新竹消防組新詰所	1942年	筋入磁磚（二丁掛）浮雕磁磚	新竹市北區
市定古蹟	新竹市警察局	新竹警察署廳舍	1935年	Tape.磁磚（二丁掛，外牆磚已拆除翻新）	新竹市北區
市定古蹟	新竹第一信用合作社	新竹信用組合	1934年	抓紋磁磚浮雕磁磚	新竹市北區
市定古蹟	周益記		1926年	白小口磁磚	新竹市北區
市定古蹟	新竹城隍廟		1748年創建	白小口磁磚交趾陶、剪黏	新竹市北區
市定古蹟	新竹水仙宮		1865年創建	白小口磁磚交趾陶、剪黏	新竹市北區

文資身分	建築名稱	原建築名稱	竣工年	磁磚種類	所在地
市定古蹟	新竹法蓮寺		1803年創建 1924年大改建	白小口磁磚 馬約利卡磁磚	新竹市 北區
國定古蹟	鄭用錫宅第 （鄭進士第）		1837年	磚組砌、地磚	新竹市 北區
縣定古蹟	北埔姜阿新 洋樓		1949年	馬賽克磁磚 （無釉24 mm 見方）	新竹縣 北埔鄉
縣定古蹟	北埔慈天宮		1835年創建 1874年改建	浮雕磁磚	新竹縣 北埔鄉
國定古蹟	北埔姜氏 天水堂		1835年左右 創建	斗子牆、剪黏、花磚、 地磚、柳條磚	新竹縣 北埔鄉
歷史建築	忠恕堂		1922年	瓦花 馬約利卡磁磚	新竹縣 北埔鄉
歷史建築	竹東（火）車站		1947年	馬賽克磁磚 （無釉25 mm 見方）	新竹縣 竹東鎮
（無）	獅頭山靈霞洞	獅頭山靈霞洞	1924年	馬約利卡磁磚	新竹縣 峨嵋鄉
（無）	銅鑼（火）車站	銅鑼駅	1936年	Tape.磁磚（二丁掛）	苗栗縣 銅鑼鄉
（無）	造橋（火）車站	造橋駅	1936年	噴釉磁磚 （在淺綠色底釉上噴有 黃褐色釉彩）	苗栗縣 造橋鄉
國定古蹟	東海大學 路思義教堂		1963年	菱形琉璃磁磚	台中市 西屯區
（無）	國立台灣體育 運動大學體育 場	台灣省立體育專科 學校體育場	1961年	馬賽克磁磚壁畫「運 動」	台中市 北區

文資身分	建築名稱	原建築名稱	竣工年	磁磚種類	所在地
歷史建築	台中放送局	台中廣播電台	1935年	筋入磁磚（二丁掛） 無釉馬賽克磁磚	台中市北區
歷史建築	帝國製糖廠台中營業所	帝國製糖株式會社台中工場營業空間	1935年	Tape.磁磚（二丁掛）	台中市東區
國定古蹟	台中（火）車站	台中驛	1917年	赤小口磁磚	台中市東區
歷史建築	台中市警察局第一分局	台中警察署廳舍	1934年	抓紋磁磚	台中市西區
歷史建築	國立台中教育大學前棟大樓	台中師範學校	1928年	筋面磁磚	台中市西區
歷史建築	合作金庫銀行台中分行	台中州立圖書館	1929年	筋面磁磚	台中市中區
市定古蹟	社口林宅		1875年創建	斗子牆、交趾陶、花磚、素燒花磚、地磚、磚雕	台中市神岡區
市定古蹟	吳鸞旂墓園（吳家花園）	吳鸞旂墓園	1922年	馬賽克磁磚	台中市太平區
市定古蹟	后里區公所	內埔庄役所	1934年	筋面磁磚（丸山形） 石面磁磚四丁掛	台中市后里區
（無）	毘盧禪寺大雄寶殿		1930年	敷瓦（180mm見方） 筋面磁磚（山形）	台中市后里區
市定古蹟	泰安（火）車站（舊站）	大安驛	1937年	Tape.磁磚（二丁掛）	台中市后里區
歷史建築	清水（火）車站	清水驛	1936年	Tape.磁磚（二丁掛） 布紋磁磚	台中市清水區

文資身分	建築名稱	原建築名稱	竣工年	磁磚種類	所在地
市定古蹟	摘星山莊		1871年	斗子牆、交趾陶、剪黏、磚組砌、地磚、磚雕、花磚、素燒花磚、柳條磚	台中市潭子區
縣定古蹟	餘三館		1891年創建	斗子牆、花磚、竹節窗、剪黏、柳條磚、穿瓦衫、地磚	彰化縣永靖鄉
國定古蹟	益源古厝（馬興陳宅）		1879年	地磚 馬約利卡磁磚	彰化縣秀水鄉
國定古蹟	鹿港天后宮		1591年創建	地磚	彰化縣鹿港鎮
縣定古蹟	阿里山貴賓館	營林所嘉義出張所招待所	1920年	Tape.磁磚（二丁掛）：壁爐、馬賽克磁磚	嘉義縣阿里山鄉
市定古蹟	嘉義市立美術館	菸酒公賣局嘉義分局台灣總督府專賣局嘉義支局	1936年	Tape.磁磚（二丁掛）	嘉義市西區
市定古蹟	嘉義（火）車站	嘉義駅	1933年	粗面磁磚	嘉義市西區
歷史建築	嘉義農業試驗分所辦公室		1935年	抓紋磁磚	嘉義市東區
歷史建築	慈濟宮		1934年重建 1971年重建	交趾陶	嘉義市西區
市定古蹟	台南市立人國小忠孝樓	寶公學校本館	1938年	Tape.磁磚（四丁掛）	台南市北區

文資 身分	建築名稱	原建築名稱	竣工年	磁磚種類	所在地
國定古蹟	開基天后宮		1662年創立 （1973年磁磚畫）	磁磚畫（天山製）	台南市 北區
（無）	開元寺圓光寂照高塔		1931年（磁磚畫落款：辛未年）	磁磚畫	台南市 北區
國定古蹟	台南（火）車站	台南駅	1936年	陶磚 石面磁磚（二丁掛、四丁掛） 馬賽克磁磚（35mm見方） Tape.磁磚（二丁掛）	台南市 東區
市定古蹟	國立成功大學博物館	台灣總督府台南高等工業學校本館	1933年	筋面磁磚（丸山形）	台南市 東區
市定古蹟	國立成功大學格致堂	台灣總督府台南高等工業學校講堂	1934年	筋面磁磚（丸山形） Tape.磁磚（二丁掛） 粗面磁磚 馬賽克磁磚	台南市 東區
市定古蹟	台南一中禮堂	台南州立第二中學校講堂	1931年	筋面磁磚（丸山形）	台南市 東區
市定古蹟	台南糖業公司研究所	台灣糖業試驗所	1932年	抓紋磁磚 Tape.磁磚	台南市 東區
市定古蹟	原台南廳長官邸	台南廳長官邸	1898~1906年	敷瓦（銅版轉印）	台南市 東區
市定古蹟	台南愛國婦人會館	愛國婦人會 台南支部	1940年	布紋磁磚（二丁掛） 馬賽克磁磚	台南市 中西區
市定古蹟	台南市美術館1館	台南警察署 台南市警察局	1931年	筋面磁磚 馬賽克磁磚	台南市 中西區

文資身分	建築名稱	原建築名稱	竣工年	磁磚種類	所在地
國定古蹟	原台南測候所	台南測候所	1898年創建 1929年外牆改修	筋面磁磚（山形）	台南市中西區
市定古蹟	林百貨	林百貨店	1932年	抓紋磁磚（1樓四丁掛、2～6樓三丁掛）	台南市中西區
（無）	永盛帆布行			白小口磁磚	台南市中西區
市定古蹟	安平東興洋行		1876年左右（或1867年）	綠釉花瓶形欄杆	台南市安平區
（無）	永隆宮		1816年創建 1965年重建（磁磚畫落款：1966年）	磁磚畫	台南市北門區
國家風景區	瓦盤鹽田		清代	碎瓦缸片	台南市北門區
市定古蹟	佳里金唐殿		1698年創建（何金龍剪黏1928年）	剪黏、泥塑	台南市佳里區
歷史建築	佳里北極玄天宮		1803年創建	磁磚畫	台南市佳里區
歷史建築	新營糖廠第一公差宿舍（招待所）	鹽水港製糖株式會社宿舍	1948年	浮雕磁磚（二丁掛）	台南市新營區
（無）	德禪寺		1816年創建（磁磚畫落款：1933年）	磁磚畫 大理石磁磚	台南市善化區
市定古蹟	高雄歷史博物館	高雄市役所 高雄市政府	1939年	Tape.磁磚（二丁掛）	高雄市鹽埕區

文資身分	建築名稱	原建築名稱	竣工年	磁磚種類	所在地
歷史建築	高雄中學紅樓	高雄州立高雄中學校	1922年	筋面磁磚（山形）	高雄市三民區
歷史建築	高雄（火）車站	高雄駅	1941年	陶磚	高雄市三民區
市定文化景觀	橋頭糖廠宿舍	橋仔頭糖廠宿舍	1940年地磚是戰後敷設	水泥地磚	高雄市橋頭區
（無）	財政部關務署高雄關	高雄稅關本部	1936年	陶磚馬賽克磁磚Tape.磁磚（二丁掛、四丁掛：一部分殘存）	高雄市鼓山區
歷史建築	逍遙園	大谷光瑞別莊	1940年	敷瓦石面磁磚（二丁掛）Tape.磁磚（二丁掛）6英寸白磁磚	高雄市新興區
國定古蹟	澎湖天后宮		1604年創建1919年重建	地磚、剪黏	澎湖縣馬公市
歷史建築	澎湖開拓館	澎湖廳長官邸澎湖縣長官邸	1935年	抓紋磁磚Tape.磁磚	澎湖縣馬公市
縣定古蹟	二崁村陳宅		1912年	馬約利卡磁磚圖形磁磚琉璃花磚、地磚	澎湖縣西嶼鄉
（無）	澎湖民宅			各種傳統窯業品馬約利卡磁磚磁磚畫、馬賽克磁磚、水泥地磚圖形磁磚	澎湖縣
（無）	金門民宅			各種傳統窯業品馬約利卡磁磚磁磚畫、馬賽克磁磚、水泥地磚	金門縣

附錄3 本書磁磚用語對照表（中日英）

中文	日文	英文
土埆磚	日干煉瓦	Adobe（Sun-dry Brick）Brick
磚	燒成煉瓦	Clay Burned（Clay Fired）
紅磚	赤煉瓦（煉化石）	Brick
黏土釘	粘土釘	Clay Peg
粗面磚	粗面煉瓦	Rustic Brick
泥牆 編竹夾泥牆	土壁（つちかべ） 竹小舞土壁	Clay Wall Bamboo Komai Clay Wall
線腳	モールディング	Molding
清水磚	表積煉瓦	Face Brick（Facing Brick）
普通磚	內積煉瓦	Backing Brick（Regular Brick）
施釉磚	施釉煉瓦	Glazed Brick
無釉燒製陶器	素燒陶器	Unglazed Pottery
丁面	小口	Header
順面（橫面）	長手	Stretcher
天面	平	Table
磁磚（瓷磚）	タイル （貼瓦、貼付瓦、貼付煉瓦、化粧煉瓦、 裝飾煉瓦、敷瓦）	Tile

中文	日文	英文
模矩	モジュール	Module
中華民國國家標準	CNS	CNS
日本標準規格	JES（戰前日本之規格）	Japan Engineering Standards
日本產業規格	JIS	Japan Industrial Standards
背面溝紋	裏型、裏足	Back Mark
加強黏著性孔洞	ロックバック	Lock Back
商標	商標	Trade Mark
設計已註冊號碼 （專利登記號碼）	意匠登録濟番號	Rd. No. Registered Number
馬約利卡磁磚（彩磁）	マジョリカ タイル 裝飾タイル	Majolica Tile Decorative Tile
台夫特磁磚	デルフト タイル	Delft Tile
法恩斯磁磚	ファイアンス タイル	Faience Tile
藍白磁磚	ブルー アンド ホワイト タイル	Blue and White Tile
維多利亞磁磚	ヴィクトリアン タイル	Victorian Tile
幾何形組合磁磚	幾何學圖形タイル	Geometric Tile
單色無紋磁磚	クウォリー タイル	Quarry Tile
鑲嵌磁磚	エンコースティック タイル 象嵌タイル	Encaustic Tile Inlay Tile

中文	日文	英文
轉印磁磚	（銅版）轉寫プリント タイル	Transfer Printing Tile
浮雕磁磚	浮彫タイル	Relief Tile
邊框磁磚	ボーダー タイル	Border Tile
磁磚畫	タイル繪	Painted Tile Hand-painted Tile
赤小口磁磚（紅丁磚）	赤小口タイル	Red Header Tile
白小口磁磚（白丁磚）	白小口タイル	White Header Tile
十三溝	筋面タイル	Rib Tile
抓紋磁磚	スクラッチ タイル	Scratch Tile （Scratched Face Tile）
粗面磁磚	粗面タイル ラフ面タイル	Rustic Tile Rough Tile
石面磁磚	擬石タイル	Pseudo Stone Tile
布紋磁磚	布目タイル	Cloth Texture Tile
筋入磁磚	筋入タイル	Ribbed Tile
壁毯磁磚	タペストリー タイル	Tapestry Tile
條紋磁磚	タペ （タペストリー タイル）	Tape.（Tapestry Tile）
大理石磁磚	マーブル タイル	Marble Tile
圖形磁磚	圖形タイル	Figurative Tile

中文	日文	英文
燒結磁磚	クリンカー タイル	Clinker Tile
北投磁磚	北投タイル	Hokuto Tile（Beitou Tile）
馬賽克磁磚	モザイク タイル	Mosaic Tile
陶磚	テラコッタ	Terra Cotta
水泥地磚	セメント タイル	Cement Tile
滴管描	チューブライニング イッチン 盛り上げ手	Tube-Lining Slipware
型板	ステンシル （型染め）	Stencil
斜鋪	四半敷	Quarter Floor Diamond Paving
英寸	インチ	Inch
白灰泥牆	漆喰壁	Stucco Wall
鋼筋混凝土	R.C.	Reinforced Concrete
斬石水泥	小叩き仕上げ	Hammered Finish
新藝術	アール ヌーヴォー	Art Nouveau
裝飾藝術	アール デコ	Art Deco

附錄4　主要參考文獻

中文參考書目（依姓氏筆畫排列）

李重耀、李學忠，《台灣傳統建築術語辭典》，藍第國際工程顧問有限公司，1999年。

李乾朗，《台灣古建築圖解事典》，遠流出版事業股份有限公司，2003年。

林會承，《台灣傳統建築手冊——形式與作法篇》，藝術家出版社，1990年再版。

堀込憲二，〈圓山別莊磁磚之相關研究〉，《台灣近代文化資產圓山別莊修復研討會論文集》，國立文化資產保存研究中心籌備處，1998年。

堀込憲二，〈台北賓館壁爐及磁磚〉，《國定古蹟台北賓館調查研究》（中原大學建築研究所主編），內政部，1999年。

堀込憲二，〈日治時期使用於台灣建築上彩磁之研究〉，《台灣史研究》第8卷第2期，中央研究院台灣史研究所籌備處，2001年。

堀込憲二，〈台灣光復前應用彩磁溯源〉，《流光凝煉方寸間——台灣與荷蘭老磁磚展》，台北縣陶瓷博物館，2003年。

堀込憲二，〈淡水紅毛城與維多利亞磁磚〉，《淡水紅毛城修復暨再利用國際學術研討會論文集》，台北縣政府文化局，2005年。

堀込憲二，〈台灣三峽救生醫院"印花文敷瓦"之樣式及歷史〉，《設計學研究特刊》，中原大學設計學院，2011年。

堀込憲二，《日治時期台灣地區建築上使用彩磁裝飾之研究》，國科會專題研究計畫，2000～2001年。

堀込憲二，《日治時期台灣地區建築上使用磁磚之研究——十三溝磁磚》，國科會專題研究計畫，2001～2002年。

堀込憲二，《日治時期台灣地區建築上使用磁磚之研究——北投磁磚》，國科會專題研究計畫，2003～2004年。

堀込憲二，《日治時期台灣地區建築上使用磁磚之研究——Terra Cotta》，國科會專題研究計畫，2004～2005年。

堀込憲二，《日治時期使用於台灣近代建築上磁磚之研究——建築外觀顏色的變遷與磁磚樣式》，國科會專題研究計畫，2005～2006年。

劉映辰，《日治時期台南地區手繪彩磁裝飾之研究》，國立成功大學建築研究所碩士論文，2006年。

日文參考書目（依首字筆畫排列）

INAX BOOKLET，《日本のタイル》，（株）INAX，1983年。

INAX BOOKLET，《ヴィクトリアン タイル——装飾芸術の華》，（株）INAX，1985年。

INAX BOOKLET，《オランダ タイル——正方形の美術》，（株）INAX，1987年。

INAX BOOKLET，《タイルの源流を探って——オリエントのやきもの》，（株）INAX，1991年。

INAX BOOKLET，《イスラームのタイル——聖なる青》，（株）INAX，1992年。

INAX BOOKLET，《中国のタイル——悠久の陶・博史》，（株）INAX，1994年。

（株）INAX編，《日本のタイル工業史》，（株）INAX，1991年。

大阪歴史博物館編，《煉瓦のまち　タイルのまち——近代建築と都市の風景》，大阪歴史博物館，
　　2006年。

不二見タイル（株），《不二見タイル110年史》，不二見タイル（株），1989年。

内務省社会局編，《大正震災志》，岩波書店，1926年。

台灣建築會，《台灣建築會誌》第1輯（1929年）～第16輯（1944年）。

台中州總務部土木課，《台中州共通仕様書》，1942年。

世界のタイル博物館編，《世界のタイル・日本のタイル》，INAX，2000年。

杉江宗七，《美の彷徨——テラコッタ》，伊奈製陶株式会社，1983年。

岡野智彦、高橋忠久，《タイルの美II イスラーム編》，TOTO出版社，1994年。

前田正明，《タイルの美 西洋篇》，TOTO出版社，1992年。

柴辻政洋、山内史朗，《建築用セラミック タイルの知識》，鹿島出版会，1985年。

淡陶（株），《日本のタイル文化》，淡陶（株），1976年。

瀬戸市歴史民俗資料館編，《大正2年のせともの屋》，瀬戸市歴史民俗資料館，2002年。

英文參考書目

Barnard Julian，《Victorian Ceramic Tiles》，Studio Vista，1972年。

Brian and Jill Austwick，《The Decorated Tile》，Collier MacMillan Publishers，1980年。

Noël Riley，《Tile Art a History of Decorative Ceramic Tiles》，Quinted Publishing Limited，1987年。

Lemmen Hans van and Malam John，《Fired Earth 1000 Year of Tiles in Europe》，Richard Dennis
　　Publications，1991年。

Lemmen Hans van，《Tiles in Architecture》，Laurence King Publishing，1993年。

 後記

關於磁磚之二三事

磁磚與文化資產

　　本書所介紹使用磁磚的建築物，大部分都具有文化資產身分，筆者在整理本書的過程中，再次認識了台灣文化資產與磁磚的密切關係。

　　台灣的文化資產（古蹟、歷史建築）以及具有歷史文化價值的建築物中，大多數都有磁磚的存在，這些從建築創建時期一起留存下來的磁磚，理當與建築物一樣具有保存之價值，但也有一些為了配合建築之修復及復原工程，因時代審美與文化價值的差異而將磁磚去除的案例。例如：國定古蹟之清代創建的古廟，在修復時，將日治時期施作的台灣著名彩繪師的磁磚畫去除，再以石雕來取代。另以某歷史建築的近代建築為例，玄關腰壁原本黏貼有美麗磁磚，在修復再利用工程時，卻被新建材覆蓋而難以展現——這是因為擬定再利用計畫時，並未將磁磚之歷史性特色納入近代建築的保存計畫中所致。

　　不過，也有建築本身保存價值不高，但該建物的磁磚卻非常珍貴的例子。例如：「敷瓦」章節中所介紹的「三峽救生醫院」之「印花紋敷瓦」（參見P.265），為距今約一百五十年前的物品。雖然目前救生醫院建築無法成為文化資產被保留下來，所幸該案例之擁有者相當了解這些磁磚的價值，推測未來應該會被良好地保存與再利用。

　　保留外觀也是保存建築的方式之一，有時為了建築景觀僅保留外觀，內部則配合功能需求而進行改建；但是，磁磚除了黏貼於外牆外，有些建築在室內亦採用特殊且貴重的磁磚來裝飾壁面，像是馬賽克磁磚、磁磚畫這類的成品，則應盡可能將該部分切割出來進行保存。例如：台南市美術館收藏的顏水龍馬賽克畫〈熱帶植物〉（1972年作，291cm × 231cm），原本是私人住宅裡的壁畫，因捐贈給美術館而得

以保存。只不過，一般磁磚在建築拆除時難以剝離，甚至有時可能僅有數片殘留，幾乎不可能將牆面全體保存。因此，如何搶救具有保存價值之磁磚，是目前待解決的課題。

施作年代的密碼

　　磁磚是可以判定建築年代的建材之一。如同國立故宮博物院之外牆磁磚，其磁磚圖樣之設計，融入了「民國五十八年」、「民國七十二年」、「民國八十四年」等製造年份，可了解黏貼的建築物大概之建造年代。磁磚最大的缺點就是容易剝落，主因為混凝土與陶磁類兩個不相容材質的黏著問題，因此對磁磚業者來說，磁磚與構造體之接著始終是施工課題，這也是直到今日仍需面對與克服的。

　　磁磚以相同的黏土、相同的窯、同時燒製而成，理論上應該可以製造出相同的成品，但由於文化資產的修復並無法一次完結，通常經過幾年或幾十年後就需要再度進行，於是修復時，新燒製者跟原本的磁磚在尺寸、釉色上多少會有些微差異，就近觀看即可察覺出新舊磁磚之不同。

　　以馬來西亞麻六甲著名的甘榜吉寧清真寺（Kampung Kling Mosque，建造於1872年）為例，其建築內外所使用的馬約利卡磁磚大約是1930年代前後所黏貼，部分外牆磁磚曾處於破裂、汙損狀態，於2013年已完成修補工作。修補所用的新磁

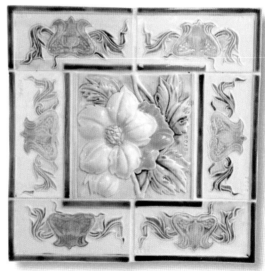

甘榜吉寧清真寺磁磚角落有「2013」的陰刻小字，為新的複製品。

新竹市玻璃工藝博物館外牆磁磚流動式的紋路，就像當下正在窯中燃燒、釉藥正在融化流動中的情境一般。

磚，則是馬來西亞國內之複製品，特別的是磁磚角落印有「2013」的陰刻小字，可以區別出新舊磁磚。如此明確得知每次修補磁磚的位置，可將原本的磁磚特性與後續之實物資料都一併保存下來，有助於文化資產保存工作的進行。

磁磚細部觀察分享

貼了磁磚的建築物像是一片片磁磚的集合體，整體的色彩質感也因這些磁磚而形成，不只是遠觀，近看每個細部也都能感受到設計者的手法及意圖，例如：新竹市玻璃工藝博物館（1936年竣工，P.285）就是個很好的例子，整棟建物呈現出優美高雅的外觀。

這棟兩層樓的建築物，一樓外牆貼的是當時最流行的暗褐色二丁掛Tape.磁磚，由北投窯所生產，但貼近磁磚仔細欣賞，原本整體給人樸實的暗沉感印象又完全改觀，會發現一片片磁磚因窯變（窯中的火焰或釉藥因燃燒過程產生非人力能控制的變色）而使表面產生微妙的色彩變化，同時更因釉藥溶解時順著磁磚橫筋移動溢流，讓每一片磁磚紋路都

不相同；特別是鑲嵌在牆壁隅角（內角凹陷部位）的磁磚，白濁化的藍綠色釉藥流動感更為明顯，猶如一枚一枚的陶藝作品於建築物外牆上融合凝結而成。

磁磚導覽是新趨勢

近年台灣各地興起深入地方文化的小旅行，許多人喜歡跟著解說員一起走訪深具文化遺產價值之行程。若是在這些行程中，能再加入磁磚導覽的話，不僅可以讓建築增添吸引力，還可以提升藝術的認識與評價層級，這樣的內容對於參加者來說應該會有更深刻的印象。比如台北賓館內壁爐的各種「維多利亞磁磚」，原本可能得去英國才能夠一次飽覽，這些都是英國在身為世界經濟霸主的時代，以當時最新技術與設計所製造出來的珍貴磁磚，相當具有欣賞價值。所以建議台北賓館可以每年舉辦數次針對磁磚介紹的導覽行程，讓大眾有機會在台灣一覽各色珍貴的維多利亞磁磚。

當然，如果能先了解本書所介紹的各種磁磚之名稱與發展背景，再來重新觀看建築的話，更可以發現新的磁磚技術及台灣建築之美。

| 作者簡介 |

堀込憲二 Horigome Kenji

1947年生，日籍建築學者，定居台灣三十多年。

擁有日本一級建築士、東京大學工學博士學歷，曾在台灣大學城鄉研究所及淡江大學、中原大學建築學系任教，現於台灣大學藝術史研究所任教，在台長期教學服務，作育英才無數。此外，也是古蹟‧歷史建築聚落修復或再利用計畫委任主持人、中冶環境造形顧問有限公司資深顧問，專長於文化資產研究保存計畫、建築與景觀規劃及設計。

堀込憲二為台灣磁磚文化之研究先驅，其研究起始於1997年進行台北圓山別莊磁磚之調查工作，曾發表多篇磁磚學術論文並主持國科會磁磚專題研究計畫，擁有二十多年豐厚的田野調查成果（詳見P.314）。他認為，透過磁磚的調查，不僅可欣賞磁磚本體的美，更可了解時代潮流及庶民生活歷史，以及磁磚在建築上所具有的文化資產價值，同時傳達保存之觀點。

Treasure 002

台灣磁磚系譜學 台灣磁磚大百科‧八大類磁磚鑑賞
Taiwanese Tile Genealogy: Encyclopedia of Taiwanese Tiles‧Appreciation of Eight Types of Tiles

作者／堀込憲二 Horigome Kenji

編 輯 製 作／台灣館
總　 編 　輯／黃靜宜
執 行 主 編／張尊禎
美 術 設 計／陳春惠（全書內頁，除特別標註外）
　　　　　　張小珊（封面，各篇刊頭，P.1-27，P.44-45）
磁磚特寫攝影／曾國祥
行 銷 企 劃／沈嘉悅

發 　 行 　 人／王榮文
出 版 發 行／遠流出版事業股份有限公司
　　　　　　地址：104005台北市中山北路一段11號13樓
　　　　　　電話：（02）2571-0297　傳真：（02）2571-0197
　　　　　　郵政劃撥：0189456-1
著 作 權 顧 問／蕭雄淋律師
輸 出 印 刷／中原造像股份有限公司

□2024年2月1日　初版一刷　□2024年4月1日　初版二刷
定價800元

臺灣書寫 專案
國藝會 NCAT
Gdesign 金格企業有限公司
馥誠國際有限公司

國家圖書館出版品預行編目(CIP)資料

台灣磁磚系譜學：台灣磁磚大百科.八大類磁磚鑑賞
= Taiwanese tile genealogy/堀込憲二作. -- 初版. --
臺北市：遠流出版事業股份有限公司, 2024.02
面；　公分. -- (藏Treasure ; 2)
ISBN 978-626-361-434-5(精裝)

1.CST: 磚瓦 2.CST: 建築藝術 3.CST: 裝飾藝術

921　　　　　　　　　　　　　　　　112021613

磁磚特寫／曾國祥攝影

頁16、18、20、21下、22左、26右、27上、28-30、31右下、38、39左、40、43、46、47上&右下、49上&左下、51-52、54、58、62、104、
108-111、113、116、117、119、120左&右下、121左上&右下、122上、124、125、128-130、131右上&右下、132、133下、136、137、149左
&右上、151左上&右、152、153右上、155左&右上、156上、157右上、158、159下、160、161、168-171、172、173、186、187、190、191、
192上、195上、196上、200上、206、207上、212上、216上、220上、222上、224上、225下、228上、234上、236上、245、247左上、252右、
253、257右上、262左、263、268上&左下、269上、273、276上&中